和安東尼奧尼一起的時光

Die Zeit Mit Antonioni

文·溫德斯
Wim Wenders

李宏宇◎譯

重回安東尼奧尼的電影迴光

唐先凱

安東尼奧尼（一九一二─二〇〇七）在七月三十日過世了，跟柏格曼是同一天，這是今年全球影壇上最悲痛的時刻。關於他的生平，可以從 IMDB.com 與 Wikipedia.org 查閱到。台灣影迷對義大利電影的印象，大多停留在一九四、五〇年代二次大戰後的新寫實主義電影者：羅塞里尼、狄西嘉，然後是走出與形成個人風格的維斯康堤、費里尼、安東尼奧尼、帕索里尼等，這應還是學院之內與影痴之間必練的「基本功」。

安東尼奧尼以疏離、簡約、省略與開放式結尾的現代主義風格與電影美學成就，是卓然不群、自成一家的。希臘導演安哲羅普洛斯把「情事」當作影響畢生創作的電影；電影學者 Noel Birch 以交響樂團比喻，稱他是一位偉大的「場面調度」指揮家；法國思想家羅蘭．巴特（一九一五─一九八〇）則寫過一封文情並茂的公開信「藝術家的智慧」獻給他；符號學家安伯托．艾可於一九六三年出版的雜文集《誤讀》裡的詼擬之作「拍自己的電影」，就妙不可言地點出安東尼奧尼的電影精髓；他的好友兼作家伊塔羅．卡爾維諾（一九二三─一九八五）則是大力撰文讚譽「慾海含羞花」（一九六二），這部讓李安看到

會發抖的電影。亞洲導演楊德昌（一九四七―二〇〇七）、蔡明亮、王家衛等人，都鑽研過他。香港新浪潮導演譚家明瞞別十七年，重回影壇的經典之作「父子」（二〇〇六）亦不自覺地流露了對他的崇敬。

安東尼奧尼是我對所謂藝術電影的啟蒙之一。也許因為我們同樣都是學經濟的緣故，也熱中於劇場，他也給了我對電影夢的憧憬：因為絕大多數重要的義大利電影導演都不是科班出身！曾當過電影雜誌編輯的他，被開除後，又考進羅馬電影實驗中心學習電影技術（已故導演白景瑞〔一九三一―一九九七〕是該校所錄取的第一位華人）接著就是藉由拍紀錄片磨練與掌控全局，透過嶄新的眼光與攝影機來理解這個世界。從六〇年代輝煌的情愛三部曲〔「情事」（一九五九）、「夜」（一九六〇）「慾海含羞花」（一九六二）與終章「紅色沙漠」（一九六四），改編自阿根廷作家胡利奧・科塔薩的短篇小說的「春光乍現」，為他贏得了一九六六年坎城影展金棕櫚大獎而攀上生涯的最高峰。

一九七二年，在義大利國家電視台 RAI 的資助下，他獲邀進入文化大革命如火如荼開展的中國，拍攝紀錄片「中國」，這是唯一紀錄文革時期中國真實影像的電影，並由安東尼奧尼本人擔任撰稿與旁白，結果引起中義兩國的嘩然大波，捲入了特定的政治意識形態的嚴厲批鬥，這讓對中國滿懷虔誠、人道與嚮往的他備受打擊。被禁演三十二年後的十一月二十五日，這部長達三小時四十分的影片終於在北京電影學院所舉辦的「安東尼奧尼電影回顧展」中正式放

映，還原了影像紀錄者的本質與初衷，咸信這是安東尼奧尼在掌握與拿捏紀實與劇情的精采之作。雖然網路上已有流傳的影像壓縮檔可以觀看，我希望未來有一天可以在台灣的電影院裡欣賞。當然，可以買到當年由義大利當代作曲家Luciano Berio（一九二五—二〇〇三）擔綱配樂的電影原聲帶那就更好了。

安東尼奧尼對待文字與電影創作極為嚴謹，力求精確，決不隨便就發表不符合文學水準的東西，這種冷酷的態度，跟阿根廷文學大師波赫士是有志一同的。除了幾個劇本外，就只有一九八三年的文集《一個導演的故事：台伯河上的保齡球道》。同年，安東尼奧尼突然中風，痊癒後喪失語言與書寫能力，殘存的只剩幾十個日常用語，與能畫簡圖跟外界溝通的左手。而一九九五年復出拍攝的「雲端上的情與慾」，就是取材自其中的幾個短篇。

安東尼奧尼沒有想到自己所開創的現代主義電影風格，對德國新電影運動的影響力，遠遠大過國內，溫德斯便是。在本書《和安東尼奧尼一起的時光》中，忠實的記載他與安老共事於一九九四年的電影「雲端上的情與慾」拍攝過程的種種衝突、對抗、自省、成長與堅韌的意志，沒人會比他更熟悉安老，而且精采程度不下於他自己在一九八二年的電影「事物的狀態」。此外，溫德斯也沒想到又過了十年後的安東尼奧尼，依然能在王家衛、索德伯格聯手的三段式電影「愛神」（Eros，二〇〇四）中又繼續拍了電影。

蘇珊・桑塔格（一九三三—二〇〇四）說過：「也許沒落的不是電影，而

只是人們對『電影的迷戀』（cinephilia），這個詞特指電影所激發的某種愛。」

「這種愛很博大，因為人們一開始便確信電影不同於其他藝術。」「電影包容一切。它既是藝術，也是生活」。也因此當人們問起：安東尼奧尼的電影拍的是什麼？他的回答只是：「我不是理論家。我想說的，都在影片裡。」

是的，畢業之後我並沒有如願從事與電影相關的工作，但也因為這樣的緣故，反而更珍惜看電影的時間，把它當作一輩子的興趣與閱讀，樂此不疲。

微曦映入眼簾，此刻我打開音響，放著柴可夫斯基所寫 A 小調鋼琴三重奏「給一位偉大藝術家的回憶」閉上雙眼，讓腦海跳格浮現著他每一部電影片段的追憶。

謝謝你，親愛的安東尼奧尼。

定稿於八月二十五日晨

（本文撰稿：台北上海書店店長、安東尼奧尼影迷。）

Contents

開　場　白

獻給恩莉卡、安德利亞、托尼諾和所有其他人……

我第一次遇見米開朗基羅・安東尼奧尼,是在一九八二年的坎城影展,他帶去了他的電影「一個女人的身分證明」,我帶去的是「漢密特」。安東尼奧尼的新片令我印象深刻,一如他以前的「春光乍現」、「無限春光在險峰」,或者更早的「情事」、「夜」和「慾海含羞花」。

當時我正拍攝一部探討電影語言發展的紀錄片。作為紀錄片的一部分,我邀請了所有出席坎城影展的導演,要他們對著攝影機說說自己對電影未來的看法。許多導演接受了我的邀請,當中包括韋納・荷索(Werner Herzog)、瑞納・法斯賓達(Rainer Fassbinder)、史蒂芬・史匹柏(Steven Spielberg)、尚─盧・高達(Jean-Luc Godard),還有安東尼奧尼。每位導演被單獨留在一個房間,裡邊有一台 Nagra 錄音機、一部十六毫米攝影機和一份簡短指示。對我所提出的問題,每個人都可以自由「導演」他們的回答;可以很扼要,要是他們願意,也可以用完長度約十分鐘的整卷膠片。完成的影片名為「六六六室」,那是我們拍攝時使用的「馬丁內茲」酒店房間號碼。它是當時整個坎城的最後一間空房。

對我而言,那些關於電影未來的看法中最感人至深的,是米開朗基羅・安東尼奧尼的陳述,以至於我一刀未剪地將它全部放進影片,包括米開朗基羅說完之後,自己走到攝影機前把它關掉的片段。

他是這麼說的：

確實，電影正處在危急存亡之秋。但是我們不該忽視這個問題的其他面相。電視造成人們——尤其是兒童——觀看習慣和期望的作用是毋庸置疑的。另一方面，我們不能否認形勢對我們尤其嚴峻，因為我們屬於老去的一代。我們應該做的，是試著接納正在形成的另一種視覺技術。

像磁帶這麼新穎的複製形式或許將取代傳統的膠片，後者不再跟得上我們的需要。史科西斯①指出過，一些老的彩色膠片已經開始褪色了。娛樂更大數量人群的問題，也許將由電子、雷射或者其他誰也料不到的、正在發明的技術來解決。

當然，我與所有其他人一樣，為我們所了解的電影之未來擔憂。我們對它依依不捨，因為它給了我們那麼多途徑來講述我們自己覺得非說不可的事情。但隨著新的技術可能性的範圍越來越寬，這種依戀感會逐漸消逝。也許當下與不可測的未來之間的矛盾總是存在。誰知未來的房子會是什麼模樣——我們望向窗外時看到的房子，明天可能根本不存在了。我們不該只把眼光放在不遠的將來，而應該想得更遠；我們必須關照那個未來人類將要棲居的世界。

我並不是悲觀主義者。任何最能夠應付當下世界的表現形式，我總是試圖適應它們。我在自己的一部電影裡用過錄影，我做過色彩實驗，我拍過寫實風

① 譯注：即馬丁‧史科西斯（Martin Scorsese，一九四二—），美國電影導演，作品有「殘酷大街」、「蠻牛」、「計程車司機」等。

格。雖然技術還很粗糙，但它代表了某種進步。我要繼續實驗下去，因為我相信錄影的可能性將可賦予我們不同的感官。

談論電影的未來並非易事。高畫質錄影帶不久會把電影帶進家庭；也許再也不需要電影院了。我們當代的所有體系都將消失。不會很快或很直接，但它必將發生，我們無法做任何阻擋。我們只能調整自己去適應它。

在「紅色沙漠」裡，我已經在審視適應的問題──適應新技術，適應我們或許不得不吸入的污濁空氣。甚至我們的肉體也可能進化──誰知道以何種方式。未來也許將以我們想像不到的冷酷呈現自己。話說回來，我不是哲學家或演說家。我寧可努力做事而不是談論它。我的直覺是：把我們自己變成新手，更習慣於應付新技術，不會那麼難。

打動我的不只是這段陳述，還有安東尼奧尼本人──他充滿自信而又不擺架子的談話方式，他的動作，他在攝影機前來回踱步和在窗前佇立的樣子。他像他的作品一樣鎮定而有派頭，他的每一點見解都如同他的電影那樣激越與新穎。

那次會面之後還不到一年，我便聽說他中風並出現失語症，嚴重地損傷了他的說話能力。這消息令人不安，我只能希望康復護理和進一步治療能改善他的狀況。但我與安東尼奧尼失去了聯絡，直到數年後，一位製片人找到我，問

我是否願意參與安東尼奧尼的拍片計劃，擔任他的後援導演，因為不找另外一個人的話，這部電影找不到保險商承保。

於是我在羅馬再度遇到米開朗基羅，那時候這個計畫看似即將開始——電影的名字叫「兩封電報」，來自安東尼奧尼自己寫的一個故事，編劇是魯迪·烏利策（Rudi Wurlitzer）。但由於資金和選角的問題它幾度推遲，我終於不能再等，因為我自己的電影「直到世界末日」[1]開拍了。為此我埋首數年，再度與米開朗基羅斷了聯繫。

然後，在一九九三年秋天，另一位製片人斯特法內·夏加傑夫找到我，看我是否願意再幹類似的事情。夏加傑夫是亞美尼亞裔的法籍製片人，我知道他一次，「兩封電報」也出自該書。藉由片中安排的一名導演穿針引線，串出這幾個故事——該導演顯然與安東尼奧尼自己有那麼點關係。夏加傑夫並非僅僅考慮到安東尼奧尼的殘疾，為滿足保險公司之需尋找一個後援導演，他要的還是一個聯合導演，執導把獨立章節聯繫起來的框架部分。那幾個獨立章節當然是由安東尼奧尼自己執導。

那時我已經完成了「咫尺天涯」[4]，手邊還沒有新的拍片計畫。我再次去

擔任過賈克·希維特[2]幾部早期電影的製片人。他與米開朗基羅正在進行的計畫叫作「雲端上的情與慾」（Par-delàles nuàges）[3]，來自安東尼奧尼的著作《台伯河上的保齡球道》（Quel bowling sul Tevere）[3]裡的幾個故事。那本書我幾年前讀過

① 譯注：Until the End of the World，溫德斯一九九一年完成的影片。

② 譯注：賈克·希維特（Jacques Rivette，一九二八—），法國新浪潮著名導演之一，曾是《電影筆記》（Cahier du Cinéma）成員。主要作品有「去了解」、「秘密的陰謀」、「四個女人的故事」、「美麗壞女人」等。

③ 中文版《一個導演的故事》由遠流出版，林淑琴譯（一九九一年六月）。

④ 譯注：Faraway, So Close!，溫德斯於一九九三年導演的電影。

羅馬看望米開朗基羅，他向我表明我就是他的人選，他希望我加入，於是我答應了。與上次的計畫相比，這次顯然需要一種不同的參與方式，不過這使事情更現實。願意配合這個非凡的冒險，除了我個人對米開朗基羅的同情和對他作品的仰慕，還有一個特別有力的原因：我徹底深信像安東尼奧尼這樣的導演，儘管年事已高、身有殘疾，應該得到機會拍攝他心智之眼中清晰可見的電影。一個有著如此才華的人，僅僅因為無法說話就不能拍電影，在我看來是萬萬不能接受的。

很明顯他能明白自己已經受的一切事情，在心智上他如以往一樣敏捷。他也沒有失去幽默感；他只是不能說話，除了十幾個義大利語的基本詞彙，比如「是」和「不」、「你好」、「再說」、「走開」、「再來一次」、「明天」、「喝一杯」、「葡萄酒」和「吃飯」。我記得最初那些會面中的一次，在羅馬的一家餐廳。他的妻子，一直幫他傳譯的恩莉卡正好離開一會兒。安東尼奧尼和我無言對坐片刻，好像我用法語對他說了些什麼，在拍片的時候，我慣於用法語和我那糟糕的義大利語跟他交流。他聳聳肩，苦笑著就用義大利語說了一個字：「說！」同時五個指尖捏在一起，在面前前後搖著——那獨特的手勢在我每每回憶起他時必定出現。

安東尼奧尼的中風破壞了他大腦中負責文字組織和拼寫的中樞，因此他不能寫也不能說。由於中風影響了他的右半身，他只能用左手畫。如果恩莉卡

尋找他想要詞語的神奇訣竅一旦失靈，這便是他向我們解釋他的意圖時的最後手段。恩莉卡或者米開朗基羅的私人助理安德利亞‧波尼隨手備有鉛筆和拍紙簿，這樣他便可以畫草圖來闡明他的意圖。對一個右撇子而言，他這些左手草圖精確的令人驚訝，並成為一個不可或缺的溝通手段，尤其是在電影實拍開始之後。

從一開始，我就驚訝於米開朗基羅如此甘於接受身體殘疾，他會一直點他人，直到他們明白為止。如果我們的猜測和種種聯想都沒能命中要害，怎麼也領會不到他想告訴我們的事情，他並不絕望，而是笑起來，但用手指輕敲前額，彷彿要說：「真是一大群笨蛋！」最終總會有哪個人頓悟那躲了我們半天的，一幅圖畫或一個手勢的真正意思。

儘管米開朗基羅不能寫出自己的想法，他卻能很精準地修正和校訂別人所寫的。感謝老天，我們從一開始就有個能以他明白的方式書寫的人：托尼諾‧居艾拉，他的編劇。

托尼諾與米開朗基羅是老朋友，從「情事」（一九五九）開始他們一起寫了許多電影劇本。托尼諾寫的幾場戲來自安東尼奧尼一九八三年出版的《台伯河上的保齡球道》，一本收錄了短篇故事、從未用於電影的構思、日記、隨筆、箴言和對話片段的集子。

在恩莉卡和安德利亞協助下，米開朗基羅、托尼諾和我把這些故事又過

濾了一遍，最終選定電影中四個故事。它們是〈從未存在的愛情〉、〈女孩與犯罪〉、〈污穢的身體〉和〈兩封電報〉，我們把〈兩封電報〉更新成了〈兩份傳真〉。

四個都是愛情故事，都是各不相同的、不可實現的愛情。

〈從未存在的愛情〉背景設定在安東尼奧尼的家鄉費拉拉（Ferrara），義大利北部一個富庶的工業重鎮與大學城。年輕男子席爾瓦諾旅經這市鎮，邂逅在附近村子教書的年輕女子卡門。某晚他與她投宿在同一家旅店。兩人隨即墜入愛河；他們一起散步到很遠，感覺這段情緣早已注定。長長的熱吻之後，看來他們必然是要一夜纏綿了。但席爾瓦諾因為自尊心作祟、疲倦或別的什麼原因，沒有去她的房間，而是在自己的床上和衣而眠。早上當他醒來，卡門已經出門上班了。

席爾瓦諾也繼續上路，儘管顯然在情感上彼此仍強烈吸引，他們卻再沒見面。兩、三年後，他們在一家電影院裡偶遇。這次他們直接回到卡門的住處，低語傾訴，輕解羅衫，就在做愛前一刻席爾瓦諾突然起身穿衣，未做任何解釋地離開了卡門。後來他對自己承認，是為了「不擾動一種（他已逐漸習以為常，或許不可自拔的）慾望」。他們再也沒見面，儘管在彼此的心中他們已永不分離。

〈女孩與犯罪〉發生於波多費諾（Portofino），那是離熱內亞不遠，義大利

里維耶拉的一個港口小鎮。一名男人——電影導演——到此尋找拍片場景。他的目光被一個在海港邊服裝小店裡當店員的女子吸引。她的眼神和儀態神奇地令他著迷，那正是他在尋求的氣質。女子突然主動找上他，向他講述她的故事：她殺死了她的父親，刺了他十二刀之後被逮捕，最終在法庭上獲判無罪。一夜歡情之後，兩人分道揚鑣。對那導演來說，她太親近了，他無法再追索她的故事。

〈污穢的身體〉設定在一個不知名小城，年輕男子尼可洛在去教堂的途中遇到一個女孩。他向她搭訕，並且陪了她走整段路、跟著她進了教室，看著她虔誠地禮拜。後來他睡著了，醒來時教室空無一人。他衝出去，沿來時的路奔跑，又看見了她。他們接著交談，但這次較之前更加誠懇。尼可洛被女子打動得一塌糊塗，他對她的感覺越來越深、越來越強，直到他意識到自己想要與她共度餘生。站在她門前，問她明天能否再見。她答道：「明天我就要成為修女了。」尼可洛的生活希望都破滅了。

〈兩份傳真〉是女商人卡特琳娜的故事，她在一座現代辦公樓高層一間時髦的辦公室裡上班。她收到丈夫發來的一份傳真，要跟她離婚。卡特琳娜徹底狂亂。她開著車漫無目的地穿過城市，然後又回到辦公室，但她根本無心工作。傍晚人們都回家了。那晚卡特琳娜望著窗外好幾個小時，最終注意到對面辦公樓裡一個還在工作的男人。在城市的高空，他們的辦公室是各自樓裡唯一

亮著的。卡特琳娜給那個陌生男人發了份傳真，向他求助。他發現了窺視他的女人，把她的傳真扔出了窗外。卡特琳娜不能接受這樣的拒斥，她找上他辦公室去，在那兒，兩人終於在急促的呼吸中對峙。

在托尼諾的幫助下，我起草了一個新的故事框架，故事中的「導演」角色的發展已不同於製片人原先的預想。我認為他應該更加虛構，不要那麼明顯地「安東尼奧尼」，而且米開朗基羅也不該親自扮演那個角色。前一個版本的劇本是那樣建議的，但安東尼奧尼斬釘截鐵地表明不願在自己電影裡擔任主角。只有萬不得已，他才會考慮在影片裡出現。儘管考慮到這個角色的「內心獨白」，我們希望盡可能大部分保留他本人的思想，他仍堅持認為這個角色需要一個比較年輕的演員。恩莉卡讓我們看米開朗基羅的私人檔案，數年來他斷斷續續記下的筆記、箴言和點子，那是一份用之不竭的寶藏。恩莉卡和米開朗基羅選出了大致與我們的電影相關的部分。於是我的所謂「框架」部分中的內心獨白，是完全建立於安東尼奧尼自己的文本之上，儘管「導演」在實體或心理層面上不再標明為「米開朗基羅」。

因此，我不想讓四個獨立章節看起來像是框架故事中「導演」角色的「幻象」或「夢境」或其他任何形式的「幻想」，我力主把我的部分和安東尼奧尼的部分融合起來。然而安東尼奧尼不這麼認為，他堅持讓四個故事保持分離與獨

立，所以我的框架部分只應作為它們之間的橋樑。我當然同意了，儘管我仍繼續相信將不同部分合併，會做出一部更有趣的電影。無論如何我不想過分堅持己見，而且我首要的考慮，一直是米開朗基羅應該做他的電影。

安東尼奧尼同意由我來拍攝框架故事部分，但我覺得他的接受某種可能相當不情願。誠然，從一開始我就禁不住想，他傾向於把我的作用看成某種「迫不得已」，他更情願自己拍攝整部電影。我不能為此怪罪他，畢竟我很能理解他的處境。據製片人說，如果是一部純粹的四段式電影，它就得不到投資，而必須是一部安東尼奧尼與溫德斯合作的電影：安東尼奧尼拿出四個章節，溫德斯把它們組織起來。最後這部電影正是如此，作為一部法國、德國、義大利的合拍片獲得投資的。

所有這些都得講清楚，因為我會樂意配合米開朗基羅多少明顯的願望──這部電影完全是他的，而且有段時間，我一直給製片人開放的選擇餘地。但那最終會意味著這計畫再度泡湯。已經付清了前期款的發行商和電影公司擺明就要一部我們倆的電影。對我們倆來說都沒有退路。

最後拍板定案：米開朗基羅先拍他的四段，然後做短暫休息──從組織的角度講這是必須的──我再拍我的部分。每段獨立拍攝各持續兩週，也就是說全部時間是十週。只要多出一天，預算便不夠用。

安東尼奧尼將起用阿菲奧‧孔蒂尼──「無限春光在險峰」（另譯：死亡點）的

攝影師——拍攝他的故事，我大概會找羅比・穆勒來掌鏡，如果他有空的話。

那還沒定案，要看什麼時候開拍。我們原本計畫在一九九四年春天開拍，但春天來了，資金和其他種種事宜還遲遲無法到位。於是開拍時間推後至一九九四年夏末。

完全不在預計之中，我用這意外的延期在葡萄牙拍了一部小小的電影，叫「里斯本故事」。拍攝只用了五週，六月份我就又回到了米開朗基羅這邊。斯特法內・夏加傑夫找到了一個很有能力很靈活的聯合製片人，菲利浦・卡爾卡松，讓他分擔了這部合拍片裡重要的法國方面的工作。在菲利浦的協助下，整個拍攝計畫迅快搞定，我們終得以確定新的開鏡日期：十一月初在波多費諾，拍攝《女孩與犯罪》一章，由蘇菲・瑪索和約翰・馬可維奇主演。然後我們將轉至米開朗基羅的出生地費拉拉，拍攝《從未存在的愛情》一章，由茵內斯・薩絲翠和金一羅西—斯圖爾特主演。再從那兒去法國艾克斯市（Aix）拍攝《污穢的身體》，伊蓮・雅各和文生・培瑞茲主演。最後到巴黎，完成技術上要求更高的章節，《兩份傳真》，初步計劃由芬妮・亞當和傑洛米・艾朗（Jeremy Irons）主演。如果一切按部就班，米開朗基羅將於耶誕節前完工，我能在一月中開始我那部分拍攝。

如果……如果……事實上，一切都有可能，世事難料。我希望安東尼奧尼能完全掌控他的拍攝，從頭到尾自己執導；最壞的打算是他無法視事，我將在

製片人和承保人的要求之下坐上導演椅；在這兩者之間還有無數種可能。有時候我幾乎是當中最樂觀的人，而且保持樂觀是艱難的，特別是當米開朗基羅的記憶障礙益發明顯的時候，才隔了一天你便不知道前一天所做的決定是否還有效。這部電影前途充滿坎坷，鑑於米開朗基羅控制事物的能力，我們盡可能詳盡地規劃拍攝作業，並按時間順序排好。如果我們能逐景逐場逐鏡頭地進行，那麼彌補他記憶失誤的機會就大得多。米開朗基羅的第一副導演碧翠絲‧邦菲也依此制訂了拍攝進度表。

　　準備工作繼續進行。雖然我也經常參與，幾乎所有的外景都是由米開朗基羅自己選定。（由他自己選景極其重要，因為他的所有電影都顯示出他對建築和風景具有高度準確的判斷力。）在恩莉卡的協助下他還自己選角。他有他信任的攝影師阿菲奧‧孔蒂尼。我這邊有佈景設計主任西瑞‧弗拉芒和服裝設計伊瑟‧瓦爾茨。

　　我們都以同等程度的耐心與熱情開始了我們的冒險。要看到安東尼奧尼的腦子裡有著什麼樣的電影，唯一的辦法就是讓他拍出來。因此，非拍成它不可。

主 要 人 物

{幕後}

米開朗基羅 米開朗基羅‧安東尼奧尼(Michelangelo Antonioni)，電影導演。

恩莉卡 恩莉卡‧安東尼奧尼(Enrica Antonioni)，米開朗基羅的妻子。多年來她擔當他的助理，在影片中客串服裝店老

托尼諾 托尼諾‧居艾拉(Tonino Guerra)，詩人、劇作家。他爲安東尼奧尼、費里尼、塔可夫斯基、安哲羅普洛斯等名
　　多部電影創作劇本。

阿菲奧 阿菲奧‧孔蒂尼(Alfio Contini)，攝影指導。

皮諾 喬塞佩‧文蒂提(Giuseppe Venditi)，攝影助理。

安德利亞 安德利亞‧波尼博士(Dr Andrea Boni)，安東尼奧尼的私人助理。

克勞迪奧 克勞迪奧‧迪‧莫羅(Claudio di Mauro)，剪輯師。

「我」 文‧溫德斯(Wim Wenders)，電影導演。

多娜塔 多娜塔‧溫德斯(Donata Wenders)，文‧溫德斯的妻子，電影與靜照攝影師。

羅比 羅比‧穆勒(Robby MÝller)，攝影師。

碧翠絲 碧翠絲‧邦菲(Beatrice Banfi)，第一副導演。

西瑞 西瑞‧弗拉芒(Thierry Flamand)，佈景主任。

伊瑟 伊瑟‧瓦爾茨(Esther Walz)，服裝設計。

阿露娜 阿露娜(Aruna)，場記。

喬蘭達 喬蘭達‧達比謝爾(Jolanda Darbyshire)，溫德斯的私人助理。

彼得 彼得‧佩齊戈德(Peter Przygodda)，剪輯師。

菲利浦 菲利浦‧卡爾卡松(Philippe Carcassonne)，製片人。

斯特法內 斯特法內‧夏加傑夫(St phane Tchalgadjieff)，製片人。

烏里 烏里‧費爾斯堡(Uli Felsberg)，製片人，溫德斯的製片公司「公路電影」(Road Movies)的經營者。

菲力斯 菲力斯‧羅達迪奧(Felice Laudadio)，電影記者，電影節策劃人和製片人。

讓－皮埃爾 讓－皮埃爾‧盧(Jean-ierre Ruh)，錄音師。

簡卡羅 簡卡羅(Giancarlo)，場務主任。

{台前}

約翰 約翰‧馬可維奇(John Malkovich)飾「導演」

蘇菲 蘇菲‧瑪索(Sophie Marceau)飾 波多費諾的年輕女子

金 金‧羅西－斯圖爾特(Kim Rossi-Stuart)飾 席爾瓦諾(Silvano)

茵內斯 茵內斯‧薩絲翠(Ines Sastre)飾 卡門(Carmen)

伊蓮 伊蓮‧雅各(Ir ne Jacob)飾 艾克斯的年輕女子

文生 文生‧培瑞茲(Vincent Perez)飾 男青年尼可洛(Niccolo)

尙 尙‧雷諾(Jean Reno)飾 卡洛(Carlo)

芬妮 芬妮‧亞當(Fanny Ardant)飾 派翠夏(Patrizia)

彼得 彼得‧韋勒(Peter Weller)飾 羅伯托(Roberto)

夏娜 夏娜‧卡塞麗(Chiara Caselli)飾 奧爾加(Olga)

馬切羅 馬切羅‧馬斯楚安尼(Marcello Mastroianni)飾 教師、漁夫、畫家、商人

愛娃 愛娃‧瑪忒(Eve Mattes)飾 漁夫的女兒

珍妮 珍妮‧摩露(Jeanne Moreau)飾 旅行者

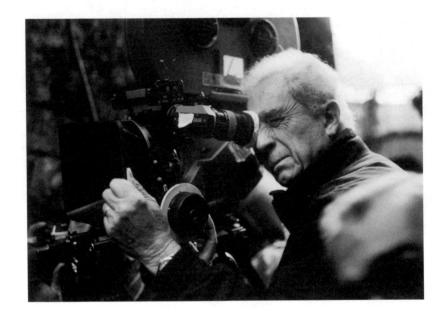

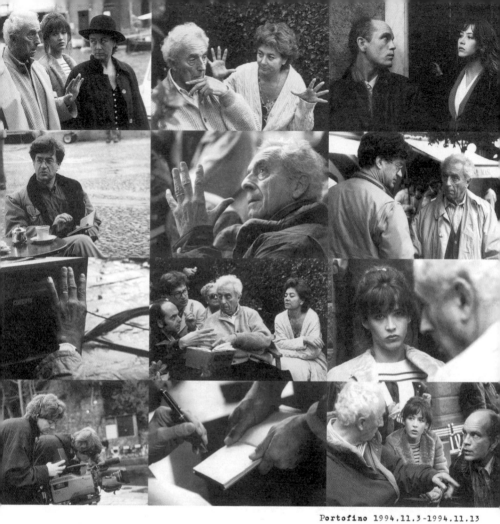

Portofino 1994.11.3-1994.11.13

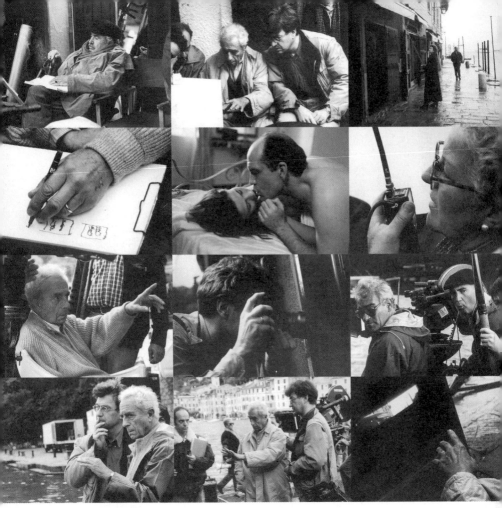

Die Zeit Mit Antonioni

1994.11.3 星期四 第1天拍攝

終於。因為拍攝已經從春天推到夏天，現在到了秋天。我得以在第一章

〈女孩與犯罪〉的外景地波多費諾，與米開朗基羅和劇組共度最後一週的準

備，但就在開拍前一晚，我必須去巴黎兌現一樁為時已久的允諾。《一次》①的

法國版出版在即，在FNAC②有個展覽，還有記者招待會和採訪，一切應會很晚

才結束，不可能當晚趕回義大利。

那一天有個愉快而意外的結尾，昂利・卡提耶－布列松③夫婦開車送我們

回旅館。老先生何等的體貼和善，總是那麼在意不讓自己「顯老」：他情願自

己開門而不要別人為他開。

昨天早上我們去看了湯姆森④公司最新的高解析度電視轉膠片系統，他們

有興趣跟米開朗基羅和我合作。以數位方式拍攝然後轉成膠片的影像在銀幕上

真的很動人，並且很難與真正的膠片影像區分。那可能的確是米開朗基羅拍攝

他的終章〈兩份傳真〉的最佳語言。電子媒介與那故事的基調是吻合的。而且

作為第一個對錄影持正面態度、從不畏縮於新技術的導演，米開朗基羅用下個

世紀的技術來拍攝他最後一部電影的最後一段，不也很恰當嗎？我和製片人一

致同意把它推薦給米開朗基羅，由他自己決定是否採納。我不那麼確定是否用

它來拍攝我自己那部分。我的妻子多娜塔很反對。我想試試，但同時又擔心費

① 《一次》已出中文版。崔
嶠、呂晉譯，廣西師大學
出版社二〇〇四年四月出
版。繁體中文版由台北田園
城市於二〇〇五年五月出
版。

② 譯注：法國最大的書籍、影
音超市連鎖店。

③ 譯注：昂利・卡提耶－布列
松（Henri Cartier-Bresson，
一九〇八－二〇〇四），
法國著名攝影師，其妻馬
蒂妮・法朗克（Martine
Franck）也是一位優秀的攝
影家。

④ 譯注：湯姆森（Thomson），
全球最大的消費電子集團之
一，主要生產家用與專業電
視錄影、視聽及通訊器材。

拉拉的霧在高解析度錄影帶上會顯得太冷，「導演」的孤獨形象也不會有黑白膠片上那種氣氛和強度。我也還沒有決定是否拍成黑白的。我甚至還不確定我的攝影師將是誰。由於我何時開工都還沒確定，恐怕我們必須對選擇保持開放。

可以確定的是春季時羅比·穆勒將在拍攝拉斯·馮·提爾[1]的新片。

今天，開拍第一天，多娜塔和我起了個大早，搭乘從巴黎到米蘭的第一班飛機，然後在薄霧和陣雨中開車到波多費諾，一路上擔心天氣會令我們遲到。

但我們準時到了。第一記場記板是在一個半小時之後打響。雨天推遲了一切，實際上它還會影響了接下來一整天的所有工作。

一開始就爆了個狀況，尤其是對製片人而言：米開朗基羅一到現場，就宣佈改戲，不是約翰·馬可維奇出門走到街上，而是蘇菲·瑪索。那意味著我們這些得將稍晚要拍攝的臥室從男人的房間改成女人的房間。你能看到製片人在犯嘀咕：「有得瞧了……」但仔細想想，變動也不無道理。米開朗基羅之前從不去消除我們的誤解。從我們以往的討論來看，向我們闡明他的意圖實在太費神了，所以有時候他就留給我們一些誤解，他知道一到真正拍攝真相就會大白。此外，米開朗基羅說話時分不清「他」和「她」[2]，所以我們經常不能確定他是在說故事裡的男人還是女人。但現在，在現場，一切都清楚了。是約翰要走下山去，看見蘇菲正要打開店門。他們的目光會相遇，她會匆匆離去，約翰就尾隨著她。

① 譯注：拉斯·馮·提爾（Lars von Trier，一九五六—），丹麥電影導演。此處提到的是羅比·穆勒與提爾的首次合作，拍攝的影片是「破浪而出」（Breaking the Wave, 1996）。五年後他們又合作了「在黑暗中漫舞」。

② 譯注：義大利語中第三人稱的陰性、陽性分別為 lei 和 lui，發音不清時易混淆。

米開朗基羅在窄巷裡安置了兩部攝影機，自己擠坐在兩台監視器後面。開前製作業會議時的臆測現在兌現了：他慣於這樣拍攝，同時動用兩部攝影機。

他不再分別導演兩次不同視角的拍攝。對此我也很矛盾。兩台攝影機會互相妨礙：它們都不能理想地取景，而把這兩段影片剪接起來可能會「跳」。然而，如果安東尼奧尼過去一向是這麼幹的，建議他採用別的方式肯定是無意義的──畢竟，他以這種方法拍出過絕妙的影片。阿菲奧・孔蒂尼咕噥說他對此並不太緊張，但那是因為安東尼奧尼站在他那邊。在「無限春光在險峰」中他完全是用雙機拍攝的。

無疑，這種技法是為了讓角色產生更大的距離：採敘事者的視點而不是演員的。那完全是米開朗基羅的視點；他站在角色一旁，完全不將自己視同他們一體。當然，在與多娜塔分析了整個情況後，我開始了解這套雙機技法：我一直是用人物來強化影片；米開朗基羅的視點則冷靜得多。那不是所謂必要的「不帶感情」。他鏡頭下所展示的畫面不吻合任何角色的視點，而是呈現一個「客觀觀看」。在我對自己論證米開朗基羅無拘無束的變焦鏡頭運用時，這也是唯一的解釋。我一向視變焦鏡頭如「蔽屣」，因為它不符合人眼的視覺；它是種人工視覺。人要細察物體得走近它，用攝影機的時候你就得推近。肉眼無法把一個東西「變焦」成特寫。但米開朗基羅好像沒有這種顧慮。我規避了任何美學上的爭論。我們在拍他的電影，不是我的。

只可惜我們現在還沒有拍多少東西。雨下得更大了，午飯後攝影機為下一場戲架好了，但結果什麼也不能拍。我們要拍的小巷就像山間的溪流。大家都處之泰然，尤其是約翰和蘇菲。

休息中，我聽到昨晚的其他突發狀況。蘇菲很認真地考慮退出，因為她認為自己的角色出現了她不贊同的變化。我理解她的心情。最後一次改寫中她的第一句和最後一句台詞都變了，她的整個角色彷彿懸在中間。後來我們跟托尼諾討論，決定去勸服米開朗基羅。原版本中最後一句是：「我不記得……」它確實比後來的任何主意都好得多。我跟蘇菲談了，許諾盡我所能恢復那句台詞，希望她對接下來的拍攝拾回信心。

儘管只拍了那麼一點，傍晚時每個人都平靜多了，甚至製片人也一樣，因為米開朗基羅清楚地顯示了他工作的能力。今天他真正地振作起來：他筆直地站著，表情裡流露出自豪與活力。就在兩天前，我們飛往巴黎的時候，我還十分擔心。我甚至害怕米開朗基羅一開始拍攝就可能出現危機，因為他會意識到長久以來的夢想對他來說太困難了。今天他令所有人都心服口服。

這部電影確確實實朝前動了起來，最大的功勞，無疑應歸諸自恩莉卡。十年來，經歷了起起伏伏，她始終堅信並為之奮鬥。將如此龐大的劇組和這些演員聚集起來——我們都準備好接下來的幾個星期全力以赴——把這個拍攝腳本和進度表落實成一部電影，這完全是恩莉卡個人的成功。今天，開拍第一天，

她站在監視器前米開朗基羅的身邊，一臉喜色。當然每個人都在為米開朗基羅忙前忙後，但我們知道：恩莉卡始終是他背後的動力。他們倆讓一個非凡的夢想開始實現。現在該由我們來將這個夢維持到底，確保沒有任何突然的驚醒。

至於我自己的定位，我堅持待在背後，把各種提議和意見留給米開朗基羅的助手們——碧翠絲、安德利亞或阿菲奧、孔蒂尼。我惟有在置身事外和絕對必要時的介入之間找到適當的平衡，才算成功完成我的使命。首要的是，我得學會別老想著「若為我自己的電影我會如何拍」，因為它們在這種情形下是幫不上忙的。

以阿格妮絲‧高達（Agnes Godard）擔任攝影，分別用數位 Betacam 和超八毫米膠片拍攝彩色與黑白素材的紀錄片小組，也在拿捏如何進行工作。恩莉卡負責製作這部記錄本片拍攝過程的紀錄片，但她頻頻擔任為米開朗基羅的翻譯，相對於紀錄片製作人的角色，她更多時候是在參與本片的拍攝。這同樣需要花點時間去找到分寸。這個時候，我們都必須有耐心。

今晚更讓我擔心的是我們的製片人菲利浦‧卡爾卡松。一直以來他是我們的中流砥柱，但他看起來明顯地低落和悲觀。希望他能自行恢復吧。

怯生生地，我用富士 6×9 片幅照相機拍了些照片。多娜塔擦淨了她的新尼康 F4，用黑白底片拍了些劇組和拍攝現場。我還是堅持用彩色軟片。

現在很晚了，我覺得整個人筋疲力盡。處在一個自己不能控制的拍攝工作

之中，比我想像的還要累人。

整個晚餐，托尼諾跟我們講費里尼怎樣成了史上頭一個在吃東西時讓食物弄髒了後背的人，我們都笑出眼淚來了。托尼諾示範著費里尼怎樣掰開一個捲餅，一塊餡料飛到空中又落在他的兩塊肩胛骨之間。他接著模仿費里尼站在那兒，背上黏著一塊肉餡左右為難，擔心他老婆茱麗葉塔（Giulietta）聽到這椿愚蠢奇遇會多麼七竅生煙。

1994.11.4　星期五　第2天拍攝

下午，在波多費諾海邊的一家小服裝店拍內景。我搶佔了一間更衣室，並且到現在為止成功地守住了它；這是唯一沒有攝影機或者燈光的角落。整個地方擠得要命，每個人都不斷踩來踩去。所有人，包括我，都像還在尋找自己位置的交響樂團樂手。在一片混亂的窄小服裝店裡擠著照明工、佈景美工、攝影助理、執行製片、道具工和錄音師，大家彷彿全忙著調試各自的樂器。每個人都想讓米開朗基羅高興，但儘管充斥著這麼多尊敬和服從，卻依然不能製造和諧：這兒仍是一片嘈雜。很多人還不知道彼此的名字；義大利人、法國人和德國人對拍攝的看法尚存分歧並一直發生衝突。不過，我也從中發現了一個鎮定的中堅人物：簡卡羅，義大利的場務主任。他處變不驚，又有種感染力很強的樂觀性格。

早上我們在服裝店門前拍攝。蘇菲扮演店員，恩莉卡扮演女老闆，到達，打開店門，拉起百葉窗。約翰蹓躂著經過，轉身看見蘇菲跪在櫥窗裡邊，佈置展示的衣服。我覺得第一次拍得最好。天陰著，但雨停了。海灣裡潮水漲得很高，小浪花不斷撲打狹窄的港堤。蘇菲和約翰靜默地對望片刻，然後約翰走入店內。

我昨天擔心的事情發生了：米開朗基羅幾乎每次拍攝都用上變焦；他似乎毫無節制一而再再而三地運用它。有一場戲，鏡頭從店裡的蘇菲開始往外拉，直到我們看見約翰站在店外櫥窗前，這實在令我吃驚。因為攝影機是固定的，不可能用搖移掩飾變焦，一眼就能看出來，我感到異常生硬。但同時，米開朗基羅也用變焦鏡頭流暢、獨特地導演了餘下的場景，讓我覺得我的審美挑剔不合時宜。這種拍法一定是他與生俱來的。

有一次，米開朗基羅對所有人發了一頓脾氣——我是說對他的副導演碧翠絲、場記阿露娜，對阿菲奧和我。因為我們試圖說服他：約翰必須從左邊入鏡。米開朗基羅卻非要他從右邊進來不可，因為那樣拍比較好看。但是上一個鏡頭結束時約翰是從右邊出鏡的。如果約翰又從右邊入鏡，剪接的時候該怎麼接呢？米開朗基羅頑固得很，硬要照他的意思來。我們對「跳軸」的異議，他完全不理。另一次，他堅持要蘇菲在表現看著約翰的時候望向攝影機的右方，而約翰在他自己那個鏡頭裡也是向右看的。這要剪接起來，他們倆就會是誰也

約翰的眼神被櫥窗裡的

什麼東西吸引⋯⋯

⋯⋯或者，是被什麼人

吸引：蘇菲・瑪索

沒看著誰。米開朗基羅一直在監視器上看著約翰的特寫，這個鏡頭裡你會覺得他實際是看向攝影機左邊。結果，我們的爭論全成了庸人自擾，因為約翰有輕度斜視，畫面中他的一隻眼睛明明白白就是望向攝影機左邊，另一隻眼看右邊。我們的所有「視線」問題都成了空談。無論如何，米開朗基羅拒絕接受蘇菲應該看向攝影機左邊的意見。經過許多的討價還價，我們達成妥協，蘇菲向右看著攝影機。那至少能接上。

下午米開朗基羅試了服裝店一場戲的主要部分，抽掉了劇本裡的許多東西。我說不準他是改變主意了，還是忘記了。在劇本裡是很長的一段戲，有好幾處畫外音。現在的樣子，不會有任何餘地插入畫外音。但另一面，它也成了更有力道的一場戲。米開朗基羅似乎對男人那部分沒太大興趣──在書裡它很明顯是居於主導地位──而更在意蘇菲的戲份，這使兩個角色形成平衡。他不斷叫蘇菲表現得更激動些。他用的詞是「強！」，然後他用身體語言告訴她：她還是太平穩了，在他看來她應該是處於極大的內心混亂中。

到現在為止，他都像一位大師那樣安排和指導這場戲──也就是說，一次到底，沒有間斷。我再次自問：在他腦海裡究竟有沒有為下一場拍攝做好準備？是不是該補幾個特寫鏡頭？大家都矇在鼓裡。當我們問他下一步要做什麼，他總是用一個手勢回答：「別吵我，到時候就知道了。」要嘛就是說：

「再說！」在拍各個不同的分鏡時應該讓它們銜接，我不覺得他在這點上有所

考慮。因為用兩台攝影機平行拍攝，那麼將來的剪接也會各走各的。我逐漸意識到：米開朗基羅並不從剪接的角度思考。每一次拍攝時他只考慮那一組鏡頭——或者一次用幾台攝影機拍攝時，就考慮那一組鏡頭。等到這一段拍完了，他才去決定下一段戲如何處理。他不預先設計所謂電影的時空連續性，就好像建築師先設計一座房子再建造它。他則是一塊一塊地堆起石頭，讓感覺指引自己，而不是按照事先訂好的計畫。最後，以這種訴諸直覺和經驗的風格，完成一座複雜得令人驚訝的建築，一座比預先設計好的房子對居住者和觀看者都更加開放。

回想一下，我記起他的電影裡正／反拍攝的鏡頭十分少見，以及米開朗基羅如何運用又長又複雜的鏡位運動一次又一次地引導我們進入他的故事。

剛才把前面寫的重讀了一遍，我又覺得有點不那麼確定。也許米開朗基羅確實預先「看到」了每一場戲，也許他真的對完整影片有準確的理解，而不只是一次一個鏡頭，只不過他無法告訴我們他心裡怎麼想。我想起恩莉卡說過他夜裡幾乎不睡，因為總是在思考下一場戲。如果米開朗基羅確實知道他想要的東西，每個早晨他要是把自己的想法向現場的劇組、演員開宗明義，那會使大家更瞠目結舌。

我現在被趕出了我的「辦公室」：他們要用「我的」更衣室放第二台攝影機。托尼諾剛才又來討論了〈兩份傳真〉的對白和結尾。要把他那詩一般的義

大利語譯成英語太難了。原文是什麼意思我只能猜個大概。那份對白的英文稿是行不通的。我希望我們有個精通義大利語的英文編劇。我猶豫著究竟該不該寫信給山姆・薛柏（Sam Shepard）。他曾表示願意伸出援手，他也很了解米開朗基羅。他為「無限春光在險峰」寫過劇本，阿菲奧・孔蒂尼擔任了那部電影的攝影。

稍後，電閃雷鳴。結果是一場下得比昨天還大的雨。今天早上算我們走運，拍了三個鏡頭，運氣好的話，服裝店的戲明天就能拍完了。只剩下幾個室內全景鏡頭，今天就此收工，明天再接再厲。

米開朗基羅又不高興了，我們不知道到底為什麼。他好像不喜歡恩莉卡與蘇菲之間那幾句即興對白。我們以為托尼諾會寫一段新台詞，但後來，回到旅館，我們才明白米開朗基羅根本不想要任何台詞；店主與店員間的一小段戲應該是保持靜默的，蘇菲和約翰之間的對白將是這一章裡僅有的言語。有時候最簡單的解釋也跟我們玩捉迷藏。我們提出越來越多稀奇古怪的揣測，而最終，經過一小時的問答、數頁紙的草圖和智力測驗，七竅都冒煙了，我們才恍然大悟米開朗基羅要的是無比簡單直接的東西。

讓我們極大失望的是頭一天拍攝的毛片還沒送來——好像連底片都還沒送走。我在每一次製片會議上都一再強調盡快看到毛片是何等重要。可現在，星期二之前我們只能乾瞪眼，因為毛片要等到星期一才會送去沖印廠處理——連

同今天和明天拍的一起送。我氣壞了。有了毛片會使我們跟米開朗基羅的溝通容易得多。等底片集到一定量再送去沖印真是愚蠢，省了小錢到最後可會讓我們付出昂貴代價。

回顧這一天，我記起有幾次米開朗基羅的眼裡閃著淚光。當某個鏡頭如他所期望地拍成，或是在一些誤解之後我們終於明白他的要求，他就會感動。甚至在準備階段，他眼裡的濕潤經常是我們摸對方向的最佳信號。看到這個驕傲和「貴族氣」的男人，一生中從不流露一絲軟弱，此刻卻如此纖細敏感，有時又那麼柔弱易碎，或許我們都該好好思索一下自己的「堅強」到底是怎麼回事。

1994.11.5　星期六　第3天拍攝

天氣終於轉好了些；仍是多雲，但至少不再大雨傾盆。昨天沒下文那場戲今天似乎對勁了，儘管約翰還是從右邊入鏡，而非左邊。米開朗基羅先拍了幾次「比較正確」的從左邊入鏡，但他的審美觀又不安份了，他反抗大家對於「正確的連貫性」的邏輯。也許他也沒錯——畢竟，他一向是那麼拍的，的確也成功過……

趁天空多雲但無雨，我們繼續拍外景戲，服裝店前一處美麗的「安東尼奧尼式」場景。但我們要先暫停放飯，我很為這樣無謂地浪費僅有的一點光線忿

忿不解。現在叫停毫無道理，三點或四點後我們就無法繼續拍了。服裝店的反向鏡頭還沒拍，要拍到櫥窗和外面的水。我希望設法先拍成它。並且我希望我們能說服米開朗基羅多拍一個蘇菲的特寫，用來對應約翰的特寫。如果他要加進劇本裡頭那名「導演」的畫外音，他會需要這些鏡頭。

稍後，我們拍攝了約翰的離去。有一處米開朗基羅臨場加入的「神來一筆」頗有意思：蘇菲看著他走過櫥窗前，然後抬起右手，像是在揮別。我們才剛拍了約翰的特寫，光線就沒了。我們還覺得拍蘇菲的相應鏡頭。光線並不重要，因為櫥窗不會入鏡。但米開朗基羅對和臉部特寫的鏡頭實在不對盤。他仍然不覺得這些鏡頭有什麼要緊，拍約翰的特寫時他甚至打起了瞌睡。

無論如何：該拍的都拍了，於是我們如期結束了第一個半週拍攝計畫，也解決了我們的第一處外景：服裝店。大家都很高興。米開朗基羅高興嗎？沒人真正知道他腦子裡在想什麼。拍完蘇菲的特寫時，他轉頭朝我比了一個手勢……湊合吧。一點都不起勁。我懷疑他剪片時根本不會用這特寫。再看吧……那樣子構成一場戲不是他的風格。但恩莉卡說，這兩個特寫鏡頭在剪片時可以給他更多的調整空間，我和阿露娜也同意。

我試著回想在米開朗基羅早期的電影裡，類似的戲是怎樣組合起來的。我經常想，我們那些建議和想法只是給他添麻煩，反而讓他不能以自己的方式拍。但當攝影機拍攝演員，或交待場景，他有一種非常個人且非正統的方式。

蘇非用非常有限的肢體語言和臉部表情，成功地為弒父者相當模糊的個性賦予了尊嚴和合理性。

他的方式是什麼呢？服裝店裡的第一組鏡頭的確是「他的」，換成我絕對不會那麼拍，尤其因為我絕不會把變焦當成一個重要工具。那麼我們怎樣能儘可能幫助他找到他自己的「鏡頭」？風險在於：我們對他常常很模糊的言語的詮釋，沒能把他帶得更近，反令他與他想要的東西所去更遠。

傍晚，恩莉卡在聖瑪格麗塔的一家迪斯可舞廳弄了個盛大的「開鏡派對」。我們一直跳到快癱了為止。這對劇組來說大概還不壞，因為他們趁這機會互相認識了。有的人以前曾共事過──照明組和攝影組的人除外。下一章的演員，金‧羅西─斯圖爾特和茵內斯‧薩絲翠也來了。

在閃爍的燈光和重低音單調的 Techno 節奏中，我不經意瞥見米開朗基羅的臉。他坐在舞池邊上，看著這一切，很滿足的樣子。

屋裡四處掛著米開朗基羅電影的舊海報，那是米蘭的一家電影俱樂部帶來的。有人好心問我是否想要一張。我挑了「春光乍現」的海報。

1994.11.6 星期天 第1個休息日

大家從派對和熱舞中恢復過來。為史特拉斯堡的一個大型歐洲電影節計畫和歐洲電影獎的改制，我與皮埃爾‧昂利‧德魯（Pierre-Henri Deleau）和菲力斯‧羅達迪奧開了個長會。把「菲力克斯」（Felix）① 換成一個叫「歐洲電影大獎」（Europa d' Or）的獎盃如何？

① 譯注：歐洲電影獎曾用的獎盃名稱，一九九七年改名為「歐洲電影大獎」。

文生‧培瑞茲來試裝並討論劇本。一切都推遲了大約一小時，因為前幾天的大雨，一棵大樹橫倒在通往旅館的路上，服裝設計師伊瑟‧瓦爾茨無法帶著幾大袋衣服通過。一連好幾個鐘頭，我們只得聽鏈鋸切割大樹的咆哮聲。

我和伊蓮‧雅各在電話裡聊了幾句，她現在還在柏林，與威廉‧達福（Willem Dafoe）合演馬克‧佩普洛（Mark Peploe）的電影「勝利」。她聽起來似乎頗為獲得與米開朗基羅一起拍片的機會而雀躍。柏林、羅馬、巴黎都是陽光燦爛；只有這兒，義大利北部，幾星期以來都是傾盆大雨。

恩莉卡預測壞天氣明天就會結束。

1994.11.7　星期一　第4天拍攝

雨停了。天空裡雖然還是有雲，但沒那麼密了。米開朗基羅充滿自信地執導著港畔咖啡館露台的一場戲。我想我們成功地順應了他的直覺，準確地按照他要的方式架好了攝影機。他精確地掌握外景場地和光線的感覺。他在意的是讓蘇菲跟「導演」說話時站在一棵樹下，鏡頭從一開始就要能看見海，還要能帶到酒吧室內……

我努力不去預設任何鏡位，更不計較拍攝的順序，以求盡我所能地對他的電影語法保持開放。

今天，沒有毛片可看的麻煩浮現出來。我仍然不知道那幾個變焦畫面是什

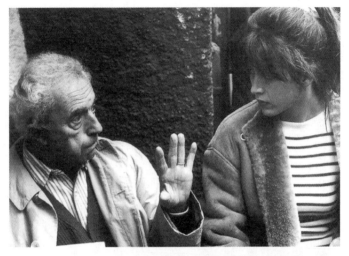

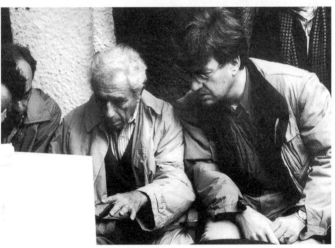

安東尼奧尼傳達他的意
圖、想法。

麼樣子，當然這樣的鏡頭今天又繼續製造。這部電影在為自己尋找什麼樣的語言，我真的一頭霧水。

約翰和蘇菲其實在棒得沒話說，而且他們倆有著聖人般的耐性。在前一個拍攝日，蘇菲簡直就是自己的燈光替身①，在服裝店裡站了好幾個小時，約翰也總是隨叫隨到。當他不必入鏡時，他也待在攝影機旁幫蘇菲集中注意力，或是做鏡外提詞。不管我們要求重來多少次，他們都很願意重新走位、調整步調，甚至不斷主動提出不同的改進方案，直到米開朗基羅最後點頭。「行了。」

我希望英文劇本沒問題。它是一個少見的、由各色人等不同譯文構成的混合體，要找到對它最終負責的人是不可能的，就在剛剛，我們還跟約翰和蘇菲一起改動了幾句台詞。

傍晚收工後，出了點小狀況。突然間米開朗基羅、恩莉卡和全部三位製片人──菲利浦・卡爾卡松・斯特法內・夏加傑夫和菲力斯・羅達迪奧──全擠進我們房間裡，空氣中瀰漫著煙硝味。恩莉卡噙著眼淚，米開朗基羅暴躁地用他的左手拍打椅子扶手並吼著：「喝！」製片人們慌忙尋找掩護。事關米開朗基羅選擇克勞迪奧・迪・莫羅擔任這部電影的剪輯師。製片人傾向於找一個年紀更大一點、更有經驗的人來擔任這個工作。面對重重壓力，恩莉卡簡直成了母老虎，堅決地支持米開朗基羅的立場，駁斥製片人對克勞迪奧的非難。我試著居中調解，向大家分析，眾所周知米開朗基羅基本上是自己剪輯影片的，所以

①譯注：電影拍攝現場在佈置、調整燈光時，大牌演員通常由其他人代替站在相應位置，不必自己去站。

他需要的不過是個能幹的助手罷了。實際上連我自己都不能完全被這個理由說服；即便是自己動手剪輯影片的導演，一名經驗豐富、具備好眼力並有獨立判斷力的剪輯師也是不可或缺的。爭論毫無結果。我們誰也不了解克勞迪奧。米開朗基羅似乎很信任他，儘管他只和他合作過一部紀錄片。但硬塞一個他不想要的剪輯師給他更講不通。製片人最後意識到這一點。整場爭論的源頭只因為大家都想讓這部電影盡善盡美。

這晚，終於看到了前三天的毛片，大家看完如釋重負。兩位演員都有絕佳表現。儘管照明部份不夠好——由於阿菲奧必須為第二部攝影機做相當程度的折衷，打光很難面面俱到——倒也並不顯眼。變焦鏡頭的運用，就我目前看來，確實相當唐突。廣角鏡頭造成的變形令人難受，不過變焦動作本身並沒有我擔心的那麼刺眼。米開朗基羅的導演令人興奮。影片步調不疾不趕，但並不沉悶。這些毛片呈現出他所有作品的那種「現代」外觀，如果一切全都像這批毛片這麼好，我們就有一部美妙的電影了。不可否認，每一寸膠片上都有米開朗基羅的標記。沒有別人拍得出來。

對我提建議的部份，我也覺得放心了，那兩個額外加拍的特寫鏡頭，看起來還用得上。事實上，看服裝店拍的那幾個特寫鏡頭時，米開朗基羅明顯怦然心動。放映結束時，他的眼裡又一次含著淚。「都很好。」

所有人裡最輕鬆高興的是阿菲奧和皮諾（喬塞佩・文蒂提，攝影助理）。看

毛片之前，他們倆的壓力最大。四天裡，他們要忙著拍攝，又要安排和調整燈

光，至於是否正確，卻得不到任何直接的回饋和確證。監視器實在使不上力，

它們無法呈現攝影機運動、光線、色彩和明暗對比。就算跟一個能說話的導演

工作，攝影師也得看到毛片才能真正心裡有底。沒有人知道他們承受了多大的

壓力——在沒毛片可看和米開朗基羅的沉默之下。

1994.11.8　星期二　第5天拍攝

昨晚福爾曼在第十回合擊倒了庫柏，以四十五歲的年紀所向無敵獲得重量

級世界拳王！難以置信。二十年前那場傳奇的比賽他打贏了穆罕默德・阿里，

現在他再次拿了冠軍。米開朗基羅就是我們的喬治・福爾曼①，很晚的時候在旅

館酒吧的舞池，他與多娜塔跳了一曲。華爾滋舞曲是旅館的鋼琴師彈奏的，他

的妻子每晚都坐在對面沙發上，在她的丈夫演奏時深情地凝視他。托尼諾興奮

極了，想立刻動手寫一個他倆的愛情故事。

今天遇到點小挫折；每件事都耗掉太多時間。最開始，在蘇菲向約翰坦白

她殺了自己的父親那場戲，我們拍一個長長的軌道移拍鏡頭。軌道一鋪好，米

開朗基羅就派第二攝影機上陣，一部 Steadycam②。結果很快就出狀況，要確保

第二攝影機不闖進第一部的畫面，它必須離演員很遠，而那樣的話，它拍出來

的畫面幾乎跟軌道上那部拍的一樣。但米開朗基羅非這麼幹不可。於是我們就

①譯注：喬治・福爾曼（George Foreman，一九四九－）一九七三年他二十四歲時成為世界重量級拳王，一九七四年在金夏沙著名的「叢林之戰」中輸給老拳王阿里，一九七七年退出拳壇成為一名牧師，一九八七年復出。

②譯注：攝影師做隨身運動拍攝時所使用的一種帶有減震器的攝影機裝置。

用兩部機器一起拍，儘管 Steadycam 拍不出任何有用的片段。最後，軌道移動鏡頭一拍完，我們說服了米開朗基羅，只用 Steadycam 單獨再拍一次，那樣子它至少能在演員跟前放心走動。

米開朗基羅以一個小角度鋪設了軌道，我起初覺得很怪，因為那幾乎要把演員擠下水去了。但隨後我明白那並非壞主意。軌道的前端永遠都在鏡外，而如果是照我設想的平行鋪軌，它可能會在鏡頭拍到最後時穿幫。「今天總算學了點新東西……」我暗地裡對自己說，既然自己對機械方面的小竅門所知不多，我應該給米開朗基羅更多信任。很多起初讓我感覺古怪的地方，依我不同的影像感和電影哲學我不會那麼處理的事情，漸漸地都會發覺那是有道理的。而且事後也證明的確管用。只是以一種不同的方式。

約翰令我折服。每當需要他做點什麼來配合攝影機的時候，他總是能立刻會意。昨天有一次他在攝影機前擋住了蘇菲，得在下一次拍攝裡稍稍轉一個小「圈」挪出位置。他只看了一眼監視器就明白了下次該怎麼挪，而且挪得漂亮極了。

午飯時間，米開朗基羅往往精神不濟。我們正正逐漸適應他的節奏，知道他小睡片刻後便會恢復活力。他並不離開現場去躺下，他只是在椅子上睡覺。

今天午飯後，面對一紙待他簽署的合約時他陷入恐慌。他發現書寫困難，他的簽名像小孩子的筆跡。中風不只削弱了他大腦的語言中樞，也削弱了他的

拼字組詞能力。好不容易終於才寫下MICHELANGELO後，當他寫到AN TONIO……的時候睡著了。製片人菲利浦與斯特法內絕望和咬牙切齒的樣子誘使他寫完剩下的兩個字母。當他醒來時他氣極了，任何勸說和資金保證都無法太有趣了，他們還是沒拿到簽好名的合約，他們急切地需要它來籌募這部電影的資金。後來他們想出一個詭計，晚上終於成功取得那兩個缺掉的字母。

下午，我們在港口碼頭拍攝。蘇菲最後的幾句台詞尚待完成，當中她要說通常一個罪犯回想犯罪情形時是如何的愧疚，但對她來說卻正好相反。米開朗基羅花許多時間在外景地走來走去，像是尋找方向般四下張望。我們完全搞不懂他想幹什麼。然後他提出一個複雜的鏡位，花在解釋上的時間比實際拍攝的時間還要長。二十個人圍站在該死的監視器旁，同時跟米開朗基羅說話，都想向他傳達自己對這場戲的設想。「鋪軌道」「Steadycam」「鏡位固定」「搖拍」「蘇菲出鏡」「約翰入鏡」……五花八門的意見從四面八方湧向米開朗基羅。要是我面對一群人那樣子七嘴八舌，我想我會瘋掉的。那台監視器簡直是掛在我們脖子上的枷鎖，當然它對米開朗基羅是不可缺少的。最後，癥結逐漸化解，而且

——特別要感謝約翰和蘇菲的耐心——一場美妙的戲展現出來了，在我看來那是我們至今完成的部分中最精彩的。蘇菲沿一條長弧線從攝影機前蹦跳著走開，再朝它走回來，對約翰說話，約翰始終在畫面外，只在蘇菲出鏡時進來。在那個巧妙的鏡頭裡，米開朗基羅捕捉到空間、蘇菲的性格和歷史。儘管那是個頗

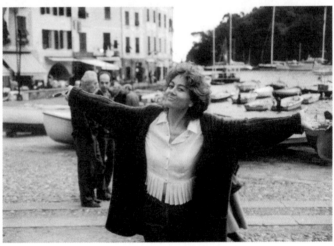

安東尼奧尼長時間在外
景地走來走去，像是尋
找方向般四下張望。

將如此龐大的劇組合這
些演員聚集起來，最大
功勞是恩莉卡。

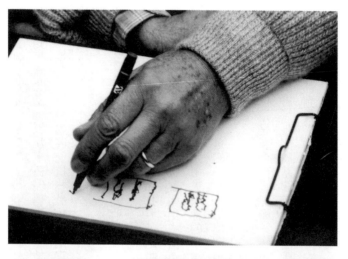

安東尼奧尼以極大的力度和簡潔，表達了他必須表達的東西。

長的鏡頭，但從頭到尾一氣呵成，絕不拖沓。最終，米開朗基羅舉重若輕地表達了他想要說的故事。我想像了一下我們至此所拍影片的粗略剪輯，他既簡潔又鋪張地做出這一切的方式令我震撼。空間和時間、場景和人物，以最少的分鏡和角度變化向他展現。撇開偶爾多餘地使用第二攝影機不談，他只拍真正必拍的。現在他只需要收攏這些影片，把它們連接起來就行了。呃，或許不只這樣吧。

1994.11.9　星期三　第6天拍攝

又是諸事不順的一天。從我意外地設錯了鬧鐘，晚起了一小時開始。於是我想：先灌下一杯茶，然後就衝出去搭車。但我在大廳撞上了安德利亞。甫趕了，因為米開朗基羅決定不去城裡的小廣場拍約翰的最後一場戲，改成在這兒的小山上，離旅館不遠的一座古塔周圍拍。他在清晨散步時蹦蹦跚跚爬上了這個新的外景地。

陽光燦爛，這是我們到這兒頭一遭。若不充份利用拍效果就太對不起它了。但安德利亞向我保證，米開朗基羅確信這場戲移到這上頭拍效果會更好。現在各部門的頭頭們都到齊了，他們看起來很不安。所有人都疑惑地看著我。可我能說什麼？我不是製片人，也不是導演；我是米開朗基羅的後援，我是來幫忙拍他的電影的。誰知道呢，我自己拍電影，臨場變卦的情形也不少。我們得遵從米

開朗基羅的直覺，我能說的就是這樣了。但我對自己的解釋實在不能信服。我們正在浪費寶貴的時間和美妙的光線。我們決定今天上午不把大隊人馬拉到這兒來，因為要把所有設備裝上卡車再通過難走的路運上山來，那將損失更多的時間——我們甚至不清楚那條路是否恢復了暢通。我們先去繼續拍跟城裡的第一場戲相接的那場。拍完之後，我們下午可以到這兒來拍結尾。

我們終於在港口拍了一場劇本裡沒有半句台詞的戲「導演點頭，女人原地轉身走開。」，正因如此我們原本不認為這場戲有任何重要的地方，米開朗基羅再次花了許多時間解釋他對這場戲的設想，以及他正在斟酌的兩種不同場景的可能性，我們最終弄懂了他的意思。軌道鋪好了，試過一遍戲。然後軌道又要重鋪，因為我們誤解了米開朗基羅。他先前指給我們的走位順序是演員要走的，不是攝影機。我們總是接二連三犯同樣的錯誤，得等到米開朗基羅從監視器上看到結果才能糾正我們。「她」和「他」的發音問題更容易讓我們出錯。當米開朗基羅給我們對演員的指示時，經常難以猜測他指的是蘇菲還是約翰。

米開朗基羅透過監視器查看每台攝影機的位置與移動，若沒有監視器，我們就一點辦法也沒有。但即便他的手指點在監視器上，有時也會給出與他所想相反的指示。他向左指，於是攝影機向左搖，結果他的意思是：我們應該減畫面的左部。他向上指，意思或許是攝影機應向上搖，也有可能以更大的俯角拍，但每次當我們乖乖那麼做了，他又搖頭：正好相反，他不想再看到畫面的

上部。或者米開朗基羅撮起五指，通常意味著拉近，但它也可以是指拉遠。就像他說出來的詞，「chiudi」①，也可能既指開，又指關。

所以每件事都進兩步退兩步，尤其隨著早上的計畫更改，我們得花幾個小時等候蘇菲，她原本大可晚些時候才來上妝的。但結果這場戲效果很好。有時候問題和誤解的數量與最終的效果呈正比：我們因為米開朗基羅不能說話而耗費的功夫越多，我們要克服的障礙越大，拍出來的效果就越好。這次，頭一回採用單機拍攝；無論如何很難再容進第二攝影機了。攝影師皮諾要搖兩百四十度，最後幾乎整個人掉進海裡。拍完之後雙腳全濕，一條褲管也濕透了。

雲漸漸多起來，我們下午上山拍攝終場戲的希望迅速落空。

加上第二場戲的準備工作簡直沒完沒了，這希望就更渺茫了。場景設在從海港向上的一段陡峭台階。終於，我們放進蘇菲非常想要留下的一段對白：

「你讓我想起……一個人。」「誰？」「我還不知道……」它出現在這個接合點，緊接在激情戲之前，這也使它很有意義。這段小小的對話對她的角色很重要，我很理解蘇菲為什麼想要留著它，以及當她發現這段被刪掉時為什麼那麼失望。花這麼長時間準備是因為阿菲奧建議用搖臂拍攝，這的確是個好主意。但我才離開沒幾分鐘，搖臂又升高了幾米，結果攝影機俯拍的角度太陡了。我擔心的事情果然發生了：攝影機俯看約翰的頭，而他的禿頂在幽暗的小巷裡發出微光。米開朗基羅似乎對此有著特別的厭惡。這以前就煩擾過他，但

①譯注：義大利語，關上。

0
5
2

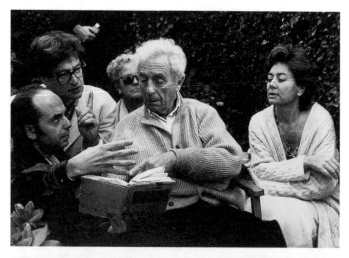

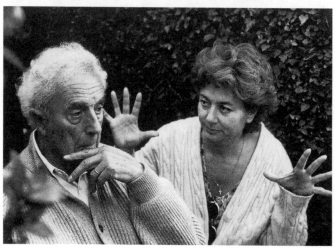

決定任何事情都要如此
費盡口舌：總是「一千
個人各有說法」，三個
製片人在現場，還有
若干部門頭頭，再加上
恩莉卡和安德利亞和
我……

在昨天看毛片之後，今天情況更糟。所以現在，僅僅因為約翰那可憐的頭皮，米開朗基羅決定他寧可把這場戲用一個全景解決。當然那樣一來就不能突出表現演員的對白了。最後時刻我們成功說服了米開朗基羅使用第二攝影機──諷刺的是，這出自我的建議──它在演員進行對話時停留在近景，然後當人物走上台階時向後拉出。那恰恰是米開朗基羅對台階上這場戲的最初設想：他把手放到我手上漸漸張開，稍後他畫了張圖，顯示畫面從特寫開始，然後向外擴寬。

我們拍完這場麻煩的戲已經兩點半了，放飯。一吃完午飯，又開始下雨了。碧翠絲和我打算先為下一場戲架好攝影機──米開朗基羅需要再拍一次約翰和蘇菲漫步的鏡頭，這回我們知道鏡位──但是當我們經歷過另一些沒完沒了的討論，終於在新場景裡架好攝影機時，天色已經太暗無法再拍了。我真有點惱了。決定任何事情都要如此費唇舌；總是「一千個人各有說法」，三個製片人在現場，還有若干部門頭頭，再加上恩莉卡和安德利亞和我……每每如此。米開朗基羅更是經常被所有人和他們的想法、問題轟炸，於是他只能不分青紅皂白對一切點頭。這就是軌道要重鋪，或搖臂升得太高的原因。

然而在此同時，紀錄片則如火如荼地進行著，恩莉卡甚至逮到空檔對演員、托尼諾和我做了簡短的採訪。我為她和德國 WDR 電視台影片部門負責人威弗瑞得‧萊夏（Wilfried Reichart）安排一次會面，他可能有興趣資助這部紀錄

片。少為錢操心對她有益，她總是以無窮的精力應付著眼前的那麼多問題。

傍晚約翰邀我們跟他一起吃飯，但我們已經先答應了米開朗基羅的邀請，到處開玩笑逗樂，但晚飯時，而且第一次開口邀請多娜塔和我共進晚餐。我們從沒見過他那麼高興。但晚飯時，米開朗基羅的臉色又不大對勁，當他當時情緒好極了，然後他說「死」，表示他即將不我們問他怎麼了，他不管怎麼努力還是說不清，久人世。恩莉卡告訴我們他這樣子已經好一陣子了，但她再三重申，他那樣說完全沒有厭世的意思──其實正好相反，他藉此宣洩情緒，好能繼續活下去。

後來他吃了一大碗生奶油布丁，突然間又開始興高采烈，在旅館酒吧跟恩莉卡、阿格妮絲和多娜塔輪流跳舞。

此刻我坐在桌前，覺得很疲憊。我發現：當個觀眾比當導演累多了。置身事外比介入更花氣力。讓劇組運轉起來真是太累人了，我明白了副導演是一個多麼艱難的職位。我從沒擔任過這個職位，因此對這種情形我完全陌生。或許我應該更不管事？與此同時，透過劇本、演員和場景，我不禁感到與米開朗基羅有一種更強烈的聯結。我的確認同這部電影──畢竟我從一開始就入夥。所以浪費一刻鐘和所有的虛耗都令我痛心。最糟的是眼看著米開朗那些精力充沛和全神貫注的時刻經常被白白浪費，因為劇組的節奏與他完全不能同步，所以當他全神貫注又著急地坐在那兒，卻什麼都幹不了，而當大家準備好拍攝時，他已經累得快掛了。我們必須調整配合上他的節拍。

我在電視上看到天氣預報，為我今天早上最終沒有堅持拍攝終場戲感到懊惱。根據預報，那幾個小時的陽光將是接下來一段時間內的最後一次。外面又劈頭蓋臉下起雨來，大風在旅館周圍怒號。

但我們的焦慮實在算不得什麼。義大利北部的洪水已經造成一百人喪生，數千人無家可歸。我們的美術師，已經在為下一章做準備的西瑞·弗拉芒報告說，我們下星期在費拉拉的外景地情況不妙：他們擔心波河上的主橋可能會被沖毀。

1994.11.10 星期四 第7天拍攝

今天的重頭戲是蘇菲和約翰的激情戲。一星期前，我們在那幢古老塔樓的門口開拍這部電影，現在我們在它裡面拍。大雨依舊，而且狂風陣陣。又花了好長時間才開工。一個劇組一旦陷入這種遲緩的速度，便很難，有時候甚至不可能讓它快起來。

昨天米開朗基羅向我表示，他今天要單獨與演員完成拍攝。我想他也是對的。這場戲那麼私密，房間也小，給米開朗基羅和他的兩個監視器、兩部攝影機找到一個角落就夠困難的。誰也不知道他打算怎麼拍。我們推測他會以Steadycam做主攝影機，它可以從頭到尾繞著演員移動。會有三個分鏡，如此、這般……

……想歸想，結果全部出乎意料，他的意思是用三部攝影機來拍。可是我們只有兩台，這可真把他惹毛了——他無法接受，他大發雷霆，不停地用手拍打椅子扶手。他認定非用三部攝影機不可，而根本不管那個極狹窄的空間裡沒辦法放下三部機器，更不要說其中一部還得架在輪車上繞著床移動。

這比我們料想的還要棘手……

再次無所適從。我本來打定主意度過平靜的一天，因為米開朗基羅下過指示：他要我和其他人統統待在外頭。但最後一刻他又要求我進屋，結果我就置身於那一團大亂中了。阿菲奧和我企圖說服米開朗基羅先只用一部攝影機拍，然後再用另一部。因為軌道車上的攝影機和Steadycam會互相礙事；這情形在第一遍排練的時候就出現了。攝影車上的機器會拍到Steadycam的影子，而Steadycam會拍到軌道。簡直是噩夢。於是有史以來頭一遭，米開朗基羅不用兩部攝影機一前一後同時拍，而是安排了連續拍兩次，這也使阿菲奧有機會更妥善地打光。隨後，在米開朗基羅的堅持下，Steadycam被床遠端的另一架攝影車替代。那也會讓剪輯更容易些。

起初，蘇菲很不安：米開朗基羅要求兩個演員都全裸，他用了一個毫不含糊的手勢和他常備詞彙裡的另一個詞：「全裸。」「影片上會露到什麼程度？」她問，但沒人答得上來，我也只能聳聳肩，她明白這實在是個無解的問題。她有可能會從頭到腳全部入鏡。一時間我看出她內心在掙扎。約翰也很躊躇。他

們倆交換眼神，然後，默默達成共識，接受命運的安排。

他們低語商談。接下來的這場戲，對我而言將永遠是兩位演員極大的勇氣和相互信任的範例，兩人的演技自然毋庸多言。他們表現得毫無保留，彷彿出生時般赤裸，熱烈地親吻，在床上相擁纏綿。

這種戲我完全不在行，我離床很近，簡直一伸手就能碰到他們倆。我索性扭頭不看，光盯著監視器上模糊的影像，同時留意米開朗基羅的神色，準備隨時根據他的反應傳達給演員該如何繼續往下拍。

這場戲拍了好幾次，之後從另一邊拍的也一樣。兩部攝影機花了好長時間拍攝，外面的天色都暗下來了。阿菲奧聰明地建議我們別管現有的順序，先拍窗戶入鏡的鏡頭。結果這樣進展得居然十分順利，很快就只剩下一個鏡頭要拍了，那是我們哄著米開朗基羅答應的：在約翰下床和在窗邊道別之間的一個過渡鏡頭。蘇菲坐在床上，我們從後看到她的側面。效果非常好，對這場戲很有幫助。我發現，第二部攝影機明顯不討好。在米開朗基羅堅持下它保持著開闊的視野，把一絲不掛的兩名演員從頭到腳拍了進去，但它是以仰角拍的，於是畫面裡幾乎全是他們的屁股和腋窩。

不過即使從那個角度也拍出一些很好的片段，反正最終米開朗基羅會在剪輯台上拼出這場戲。兩位演員使出渾身解數了。

大家都覺得大有進展。至少比起我們前幾天完成的那些，這一章剩下的部

對我而言，這兩位演員展現了極大勇氣和相互信賴，堪稱範例。

約翰坐在摺疊椅上，沉思。

分已經很容易了。

傍晚教堂裡有一場為恩莉卡的母親辦的彌撒。之後我們去參加了一個為米開朗基羅授勳的典禮——波多費諾鎮政府為他的成就頒給他一枚獎章。我得到的禮物是一大瓶橄欖油，真高興。

晚上我們看了毛片，是放映員恩佐親自開車從羅馬送來的。全部毛片都很好，多娜塔和我尤其激賞蘇菲。只有在毛片上，你才能清楚感受演員的表現，蘇菲的演技的確令人信服。用非常有限的肢體語言和面部表情，她成功地為弒父者相當模糊的個性賦予了尊嚴和合理性。我得承認她的出色令我驚訝。老是坐在監視器後面就是會有這種後果：你只能看到演員實際表演的一小部分。但是別無選擇：只有看監視器，我才能了解什麼讓米開朗基羅高興而什麼不然。而且那的確就是我全部的工作。我決定等到我自己拍攝的時候絕不用監視器，完全盯著演員。我希望屆時我還能做得到。把那玩意兒放在現場容易養成習慣。

再拍一天，我們就完成第一章了。我再度疲憊不堪，比自己當導演還累。

1994.11.11　星期五　第8天拍攝

早上七點。我們用一個小時完成了被推遲的堪景，下午米開朗基羅要拍第一章的最後一場戲。旅館後高處的塔被提出來討論，還有山腰上一條可以鳥瞰

波多費諾港和地中海的小路。今天米開朗基羅好像不是特別喜歡那座塔；我覺得他的勁頭已經過去了，他的思路已經轉移到了其他什麼地方。但到底去哪兒拍呢？製片組一心想著最後一天的進度要按時完成。但他們的壓力似乎只令米開朗基羅惱火。製片組的焦急自有道理：我們只被核准在特定的區域拍攝，塔的裡面是不允許進入的，我們最多只能表現約翰走上通向塔的台階，等等。

當我們徘徊了一個小時後回到旅館，我幾次看到米開朗基羅盯著游泳池，有一次還指著它。沒有人帶他去那地方。我也沒問他，因為一上午他已經聽了一百遍這樣的問題：「那是你想要的場景嗎？」

上午我們拍了幾個因第一天下雨而取消的鏡頭：約翰尾隨蘇菲走下窄巷到市鎮去。下午才知道，我們不在上午看過的任何地方拍攝，而是在旅館旁邊的游泳池。一派緊張景象裡——就像碼頭那場戲——米開朗基羅走來走去，感覺著空間，用他的眼睛考量，最後他讓攝影機做了一個非常簡單的動作，也就是反向變焦，把整個場景納入鏡頭。這次，他從約翰的特寫鏡頭開始：約翰坐在折疊躺椅上，沉思（保持一段時間以便疊入敘事者的畫外音）；然後鏡頭漸漸後拉，直到可以看見背景裡的海灣和前景裡的游泳池；最後，約翰起身走出鏡外。這一章到此為止。但米開朗基羅又拍了另一種，從長變焦拍攝海灣裡的船開始，向後拉成中景，約翰進入畫面，然後停下遠望——不是俯瞰大海，因為那樣就拍到他的禿頂了，而是回望山上。架在更高點的第二攝影機做相反的運

動：開始近拍約翰，然後拉成中景，展示傍晚天空下的海灣。這兩個鏡頭看起來是相互排斥的。但光線非常美，一切進行得很順利，儘管如此，一如往常地有許多緊張狀況，直到我們做出了米開朗基羅想要的東西。而後天色已暗無法繼續，我們收工了。第一章如期結束。大家很高興，製片人欣喜若狂，大家在即將消逝的光線下紛紛拍照合影，直到用光所有的底片。

恩莉卡、安德利亞和我回到旅館房間，為約翰的旁白做初步、臨時的錄音，給米開朗基羅粗剪影片的時候用。約翰以非常有個性的聲調讀他的台詞。極少演員擁有這樣的獨特嗓音，它足以把一段文字據為己有。我能想到的有布魯諾・甘茲（Bruno Ganz）、彼得・福克（Peter Falk）、金・哈克曼（Gene Hackman）和珍妮・摩露。當讓－皮埃爾・盧關掉他的 Nagra 錄音機的那一刻，

第一章真正地完成了。

激情戲的毛片比我大膽預期的還要好得多，也不像我曾擔心的那麼露骨。第二攝影機果真主要展示了屁股和毛茸茸的腋窩，但也有幾處很好的片段。阿菲奧的「清晨光效」簡單但有效，它只從窗戶透進光線，表現出一個灰藍色調、黎明時的房間。他們的道別很感人，尤其是蘇菲的側臉特寫——我得說，這裡頭有我的功勞。

蘇菲顯然錯愕於她與約翰熾熱的性愛場面，不過她還足夠鎮靜。她從未這麼演過，她後來承認，以前沒裸露得那麼多。儘管在她內心極不平靜，她總是

那麼勇敢地應對一切。約翰很為她的這一點感動，他比任何人都更有資格讚賞

這點。蘇菲的角色說穿了比約翰難演得多，後者的角色傾向觀察者。劇情的張

力集中在她身上。這與劇本上白紙黑字的描述完全相反。只有到了真正拍時，

米開朗基羅才以那女孩的視角展開情節。這與劇本上白紙黑字的描述完全相反。只有到了真正拍時，

察女子，現在看來都更合乎邏輯了。所有的鏡頭運動都是關乎女人的，靜態的

元素是男人。我們這星期所拍部分的結構，就像是所有米開朗基羅電影的一個

縮影。在碼頭當蘇菲走進畫面繞行了一大圈，再回到鏡頭前，出現了「情事」

的痕跡⋯蘇菲的身上有莫妮卡‧維蒂①的影子。

1994.11.12 星期六 休息與轉場

像所有拍攝期間的休息日一樣，我七點就醒了，再也睡不著。外面的天氣

晴朗宜人。這是波多費諾第一次向我們展示它最好的一面。但實際上沒有太多

陽光對這部電影反倒是件好事。要是這個故事遇上這樣的陽光，肯定變成一個

庸俗的愛情片。雨和暗淡的光線對米開朗基羅和阿菲奧更有幫助。

我們頭一次有機會在昨天拍片的那個美麗的游泳池裡游泳。水溫冰冷，但

最上面有一層較暖和的雨水。

昨晚我們與約翰和蘇菲一起吃飯，約翰講的故事讓我們樂到不行。今天他

要飛回里斯本，繼續拍攝曼諾‧德‧奧利維哈②的「愛慾修道院」，他與凱薩

① 譯注：莫妮卡‧維蒂（Monica Vitti，一九三一—），模特兒出身的義大利女演員，安東尼奧尼多年的女友，主演過他的「情事」、「夜」、「慾海含羞花」和「紅色沙漠」。

② 譯注：曼諾‧德‧奧利維拉（Manoel de Oliveira，一九〇八—）當今葡萄牙最德高望重的電影大師。

琳·丹妮芙①合演。蘇菲要開車回巴黎。我們一再誇她演得非常出色。除了怎樣入鏡、何時轉身、往哪兒走，米開朗基羅沒能告訴她任何別的東西。當他想要她表現更激動，他就叫她表現激動，而無法給她任何動機。所有其他的感覺、每一點心理變化和她整個角色的方向，蘇菲都必須自己摸索。這給了她一種自由，我肯定那會在電影裡體現出來。回想米開朗基羅早期的電影，這種自由像是一個光環附在所有女性角色身上。她們從不需要去滿足任何特定的期待，她們沒有被預先定型，但她們每個舉手投足、每個回眸顧盼都顯示著她們的神祕稟性。在她的移動、姿勢和身體扭轉當中，角色鮮活起來；她是那麼完完全全地毫無防備和易受傷害，這讓她更加「動人」。難怪「gira」（「轉過來」或「轉過去」）保留在米開朗基羅所剩無多的導演詞彙中。然而，當演員和我們偶然猜中米開朗基羅使用 gira 時的確切意思之前，經常要經過許多試驗和錯誤，才能確定轉的方向——無論是頭、身體或眼睛。他喜歡頭部的轉動，在一些鏡頭裡，蘇菲讓人想起「夜」的珍妮·摩露。總之，在米開朗基羅眼裡，蘇菲無疑已躋身「安東尼奧尼的女主角」名單之中。她的一些微小動作比任何事情都令我記憶深刻，像是她每次上戲前的小動作：飛快地劃個十字、拳頭緊握、上臂緊繃，就像一個足球運動員準備踢球。

多娜塔和我自己開車，經由帕杜阿（Padua）和波隆那（Bologna）去費拉拉。「費拉拉！」是米開朗基羅能說的幾個詞之一。為什麼他說出這個名字而不

① 譯注：凱薩琳·丹妮芙（Catherine Deneuve，一九四三—），法國著名女演員。

064

是別的呢？他還能說「恩莉卡」——那當然是在叫恩莉卡，卻也是叫劇組的其他人。這是他的一個特定名詞，同時又有其他意義。很難理解他的大腦是怎麼運作的：能夠理解語言，卻不能製造語言，無論是寫還是說。因為米開朗基羅不會拼寫，他也不能用打字機。一個人語言有障礙、無法書寫、行動力衰退、不能獨力行走，他卻還能掌控一部電影，以熟練和自信執導它，從而把他內心的景象投射成外部的真實世界。這一切顯得尤其非比尋常。

他甚至是非常老練地做這一切；就像法國人說的：奸巧（malin）。比如，沒人理解他當時為什麼堅持騰出三個工作天來拍「導演」和女子間的對話戲。直到我們在波多費諾真正拍攝時才恍然大悟，日程表上的這三天讓他能拍攝一切劇本裡沒有的，以及他事先無法預知的東西。給我留下最深印象，也是他顯示出自己對影片完全掌控的一場戲（約翰演的終場，以及他們倆在碼頭附近和台階上的那場）根本不是來自劇本，而是在現場與情境中臨時創造的，並且是以一種非米開朗基羅不可的方式。我希望確保在剩下的幾章裡，他同樣能保有這樣的空間，那麼他就可以拍他無法向我們事先解釋的東西。

實際上，從我對米開朗基羅早期電影的了解，他的工作方式根本沒有太多改變。在他的早期電影裡，他的劇組和演員經常不知道他在想什麼。在更早期的拍攝中，當別人希望他詳細解釋只有他才知道的那些細節時，他也慣於這麼說。

（「不知道！」）不只是他現在失語狀態時的口頭禪；在更早期的拍攝中，當別人希望他詳細解釋只有他才知道的那些細節時，他也慣於這麼說。

（「No so!」）

我自己拍片時也經常臨場丟開腳本，很多時候我也令我的劇組和演員無法適從，因為他們不知道我下一步要幹什麼。但我「還不知道」的方式可能跟米開朗基羅的不一樣，就像我們解決問題方法不一樣。我想我們都喜歡對現場保持開放，但我傾向於從角色的主觀立場去觀察和思考，而米開朗基羅以一種更冷靜、更疏離的方式觀察和思考；當然，還是與人物和空間密切相關，但不是自他們中間而是俯視他們，也不是以高人一等的態度，而是像一個講故事的人自高處擺佈他的角色。

我想「間離」是他恆常的主題：分離、不相容、疏遠。我的電影也貼著類似的標籤；那些美國影評人總是用他們所謂的「三A」來形容我：「猶疑、疏離和美國」（Angst, Alienation and America）。但對我來說，那些電影遠非「想要疏離」，其中的疏離是在影片裡逐漸成形的，而在米開朗基羅的影片裡，疏離也是持常存在，只是他的疏離經過更仔細的刻劃。

也許改天再回頭談這個話題──現在太累了。我們在費拉拉住的旅館在十五世紀時是一所私宅。所有房間都是「大挑高」，有花卉圖案的牆紙、四立柱的床和粉紅色沙發。我很高興在冬天拍片。可以想像在這種地方趕蚊子會讓人多麼了無生趣！

1994.11.13 星期天 休息日

或許並不完全是休息日，米開朗基羅要我們十點開車去科馬奇歐（Comacchio），再看一次外景。昨晚我得到的最後消息是下午去。所以當安德利亞九點半打電話來「提醒我們十點出發」時，我們還沒吃早飯，惱火於自己最後才知道，不得不追趕他們。我不知道其他人是怎麼跟米開朗基羅說的，反正他看起來很為我們的遲到生氣，而且他好像還不高興多娜塔和我昨天沒跟他一起吃飯——可如果是他想，也得跟我們說啊。他對我們倆的態度相當冷淡和傲慢，尤其是對多娜塔。但到了傍晚我們跟他吃飯時，一切又似乎好到不行，我們每個玩笑都令他莞爾。因為他不能說話，我們也許一直太快地把事情解讀成他所說的那樣，太把他的每一個「走！」「出去」或「絕不」當回事了。

科馬奇歐的外景地美極了，特別是有著長長騎樓的街道。西瑞‧弗拉芒的佈景做得很地道。他和他的美工、佈景師把一幢辦公樓變成一家旅館，而且做得維妙維肖，彷彿它本來就是座旅館。（他們現在還在敲著、鋸著、刷著。）在霧氣瀰漫的哀涼景色裡，這個「工地」有種意外的快樂氣氛。孩子在周圍蹦跳，一台收錄音機播放著音樂，米開朗基羅四處受到充滿熱切期待的致意。我希望「大師」喜歡新的佈景……

米開朗基羅仔細查看了一切，似乎覺得不錯，最後只改了幾個小地方……霓

虹燈的旅館招牌要放到陽台上方，前廳的磨砂玻璃換成透明玻璃。

下午茵內斯・薩絲翠和金・羅西－斯圖爾特來試衣和試裝。然後我們順了腳本。茵內斯是西班牙人，她的義大利語不是特別好，當然應付不了成頁的台詞。米開朗基羅好像忘了這一點，他不理解我們為什麼不能就用義大利語拍。但那樣也仍不能令人滿意。我們達成了共識。茵內斯放心了，因為她是用法語來理解這個角色的，要是用義大利語她會很難掌握。

有人建議她用法語說較長的台詞，事後再配音。卡門這個人物的義大利語說得不好。她可以問席爾瓦諾是否介意她說法語，或是別的什麼語言。我們達成了共識。茵內斯放心了，因為她是用法語來理解這個角色的，要是用義大利語她會很難掌握。

傍晚，在科馬奇歐的小美術館，米開朗基羅因為他的成就被頒獎。我們很早就跟大家告辭以便開車回費拉拉。多娜塔和我決定不跟劇組留在科馬奇歐，而是回費拉拉，以免把米開朗基羅一個人留在那兒。回程三十英里的公路上濃霧瀰漫，結果比早上來時多花了三倍時間。我懷疑我們每晚都會遇到這樣的霧。

0
6
8

科馬奇歐

1994.11.14-1994.11.22

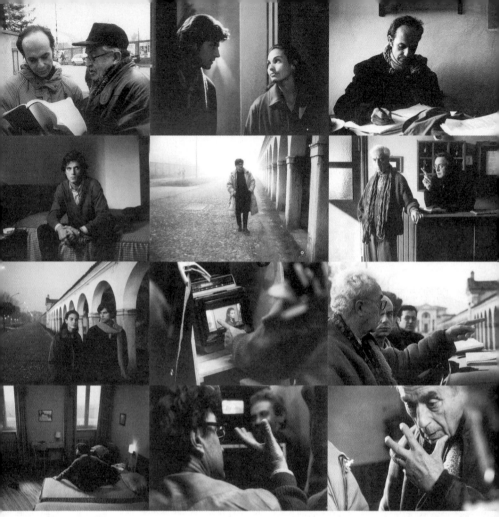

Comacchio 1994.11.14-1994.11.22

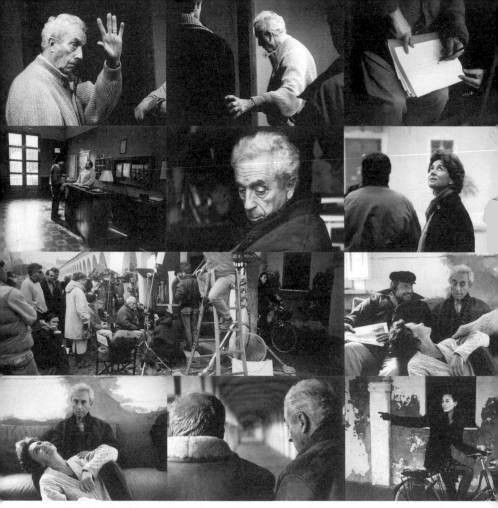

Die Zeit Mit Antonioni

1994.11.14　星期一　第9天拍攝

與我們這對新演員，茵內斯‧薩絲翠和金‧羅西─斯圖爾特工作的第一天。我們在濃霧裡開車從費拉拉到科馬奇歐，當我們開始拍的時候也有霧——正合劇本要求。

第一個鏡頭裡，卡門沿著騎樓騎自行車朝攝影機過來。一輛輛轎車從街上開過，超過她，停下按喇叭。席爾瓦諾下車向她跑去。他問她知不知道附近哪裡可以投宿，她指給他附近的一家小旅館，她自己也住在那裡。這段台詞是用義大利語寫的，也得用義大利語寫。然後席爾瓦諾回到車上開走，沒有分鏡，一氣呵成。米開朗基羅確實拍了一個很美的推拉鏡頭，從騎樓下平移到街道。拍了幾次之後，他試了一個固定機位，還是在騎樓下，從單一視點拍攝整場戲。

第二攝影機從開場就進來，緊跟卡門，但當我們建議為此匹配席爾瓦諾的特寫時，米開朗基羅用手語拒絕了這個想法：「夠了。」他不需要席爾瓦諾的特寫，所以他不拍。花五分鐘就能拍完，但不拍，他不感興趣。即便我和阿菲奧找他爭辯，告訴他可以進了剪輯室再決定要不要這個鏡頭，米開朗基羅依然執拗。他對男的沒興趣；特寫只給女性。漸漸我明白了：男人出現在電影裡，是因為他的眼睛看見了女人，因此攝影機要表現她，而不是他。夠了。

茵內斯很美，對她扮演的教師角色而言或許過於美麗了。或許令人難免以

特寫只給女性。

漸漸我明白了：男人出

現在電影裡，是因為他

的眼睛看見了女人……

為靠她這一點出線，何況她當模特兒的資歷比做演員還多。當然，她還是十分敬畏米開朗基羅和這個龐大的劇組。我希望她能放鬆些。這一章的成功與否，相當程度就靠她能不能放鬆了。我喜歡金，喜歡他沉靜、憂鬱的舉止，儘管米開朗基羅認為他有點太過拘謹。他喜歡他的男主角更果決、更有氣概，於是不斷指指點點。

這場戲的拍攝快得驚人，因為除了有一次用雙機拍攝，米開朗基羅沒有要求更多的調整。於是十點半我們已經來到旅館了。那兒還沒完全準備好，我們提前出現讓西瑞的佈景組措手不及。誰也沒料到我們午飯前就到了。

我們跟米開朗基羅討論用來解釋茵內斯為什麼說法語的那段簡短對白。米開朗基羅對任何建議都不滿意，他有別的想法，又無法對我們解釋，我們也猜不著。最後他畫了兩個女人，旁邊各寫上一個大「s」。「兩個都！」他不停地說，指著茵內斯。我們不懂。比手劃腳了半天，我們總算明白了。他是指茵內斯和陪她在現場的母親，「s」是指西班牙人。她們在一起說西班牙語，米開朗基羅要托尼諾在劇本裡交代茵內斯是西班牙人，不是法國人。可是儘管如此，她只好跟席爾瓦諾說法語。哎呀！有時候連那麼簡單的事情，他也要用這麼費勁的方式來讓我們弄懂。

早上我們動作或許快了點，接下來這個鏡頭簡直慢透了。席爾瓦諾抵達旅館，走進來，在櫃檯前跟老闆說話，然後再走出去，上車開走。米開朗基羅似

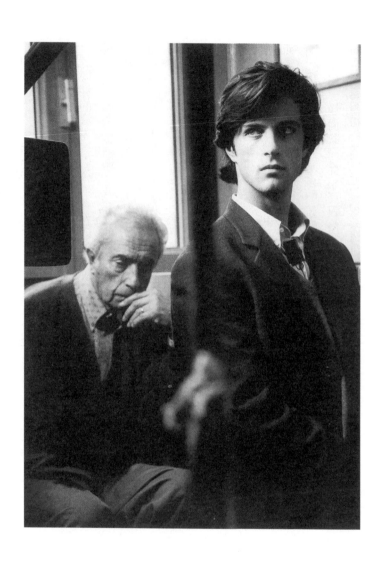

安東尼奧尼與《從未存在的愛情》男主角金‧羅西──斯圖爾特。

乎對某個環節不滿意，而我們仍然不知道到底是什麼。但天色已經太暗沒法繼續拍了。今天的拍攝到此為止。

同樣的濃霧，同樣慢吞吞地移動到科馬奇歐。昨晚，米開朗基羅設計了一場新的旅館開場鏡頭，我昨天的預言說中了。我不完全確定新的鏡頭是要取代昨天拍的，還是附加進去。這對劇組來說很棘手，因為所有的轎車卡車都得重新停到定點，不是一次而是兩次。於是所有人都像無頭蒼蠅般四處亂撞。像我們這麼一個大劇組，對新指令做出反應得花不少時間。

沉重的攝影推車被吊到了門廊頂上，因為新的開場有一個從屋頂上往下推的軌道移動鏡頭。接著，霧又濃起來了，於是屋裡需要重新打光。如果多一點陽光，環境就會跟昨天差得很多，那我們就根本不能拍了。但我們倖免於此，謝天謝地：太陽被遮住了，我們高興地又一次被濃霧包圍。鏡頭拍出來很美，而米開朗基羅看起來更加快活：「都很好。」

下一場戲冒出更多的難題。米開朗基羅先前就要我們把攝影機架在流經「旅館」後面的一條小溪對岸，這樣一來，用兩部攝影機，他可以得到旅館的定場鏡頭和一個更近的拍攝窗戶的鏡頭，如此便能在遠處捕捉到卡門和席爾瓦諾的會面——在能聽到他們對話的範圍之外。於是我們把兩部攝影機搬到小

溪對岸，但這個位置實在太遠了，即便用望遠鏡頭。也很難看清窗戶裡面的情形。這和米開朗基羅心裡想像的肯定相差甚多。他對這整場戲感到越來越失去了興趣，甚至到了不想拍它的地步。我感覺他在尋思另一種的處理方式，但還沒想到，所以他乾脆讓我們先去拍這些鏡頭，拖延時間。我們也不管三七二十一，拍了再說，我儘量讓這個鏡頭有用，或至少其中一部分有用，以後也許能剪進去。但每一次從監視器上轉移視線看他的表情，我都看不到有什麼希望。

科馬奇歐這兒的氣氛跟波多費諾完全不一樣。我說的並不只是起霧讓人無精打采。我們現在曉得了跟米開朗基羅拍片是怎麼回事，剛開始時的躍躍欲試、戰戰兢兢不復存在，每天淨是教人麻痺的例行公事。大家心裡期待的是鼓勵和稱讚。但那恰恰是米開朗基羅不可能給的。沒有一句感謝，沒有任何讚賞的表示，無論是對演員還是技術人員。不得不相信他早期拍片時的新聞報導，他那時候就已經是這樣了。

午飯後米開朗基羅心情壞透。當服裝師伊瑟‧瓦爾茨帶了要扮演餐廳服務生的臨時演員過來，他們從他那兒得到的問候是「走開！」：那其實是他對那套衣服的看法。伊瑟自然早有備案，並且適時地合了他的口味。

我們試圖從米開朗基羅身上挖出下一步要做什麼的資訊；是否要進行卡門和席爾瓦諾的下一場戲，或是把剛才拍的片段全部重來一遍。他變得非常暴

躁，或許是因為他自己也不知道要怎麼拍。最後他否決了所有的提議，並不停地指著自己說「我」。似乎是說：「我正在拿主意，你們都別囉嗦，這是我的電影。」我們覺得灰頭土臉，尤其是製片人。如果他明天重拍開場戲，那意味著我們今天完全幹了白工，除了早上拍的那個額外鏡頭，而那只是取代昨天拍的同一段。最後，阿菲奧總算成功說服米開朗基羅，從外面拍攝房子的主意行不通，我們得從裡面、靠近兩位主角的位置拍這場戲。劇組以外的所有人都被趕到外面，米開朗基羅試了一遍阿菲奧的提議，大家摒息以待……結果他很喜歡！他跟演員試了一遍戲，安德利亞和我高興地發現我們不需要添加任何對白，托尼諾先前現成的台詞就行了。呼！明天的問題都解決了。反正，阿菲奧得花幾個小時把所有的內景燈光架設好，於是大家收工。

傍晚，我們看了最後一天在波多費諾和第一天在科馬奇歐拍攝的毛片。其中有幾個鏡頭不錯，特別是霧中騎樓的鏡頭。我希望米開朗基羅把這個開場原封不動地保留下來：這個一鏡到底的鏡頭，把卡門與席爾瓦諾的初次相遇拍得非常動人。第二攝影機拍的卡門特寫鏡頭構圖欠佳，完全不能用，看完之後米開朗基羅和阿菲奧都同意必須再拍一次。但真的需要那個特寫嗎？我還是不明白，少了席爾瓦諾的反向特寫鏡頭相呼應，他怎麼把卡門的特寫和那一整段長鏡頭接起來呢？

最後一段毛片是波多費諾終場戲——約翰在游泳池邊的結尾鏡頭。我實在

不同在此處一逕用無謂的變焦，因為它和其他攝影機運動都不合。看到約翰在頗為古怪的構圖裡盤坐在畫面的下緣，米開朗基羅好像也有點不高興。以我的後見之明，我氣惱自己當時沒有繼續堅持我的意見，給約翰一把合適的椅子換掉那把折疊椅。那樣子構圖會好很多，約翰的動作也能更靈活些。但是米開朗基羅當時悍然拒絕那個意見。多娜塔認為我應該私下建議，她說。若立場互換，我自己也夠當著整個劇組的面，欣然另一個導演的建議，她說。若立場互換，我自己也會覺得難以接受。正因如此，通常我都盡量透過恩莉卡或安德利亞，間接向他提出我的意見。

事實再次擺在眼前，第二攝影機所拍的影片成績遠不如第一攝影機。第二攝影機也用了變焦，如果不能處理得極其細膩，變焦鏡頭往往會出岔。這回在結尾畫面裡，畫面上出現一大叢失焦的灌木，所以，聽見米開朗基羅在我身後的黑暗裡咕噥「不！」時，我一點也不吃驚。事前很難判斷畫面會糟到這種程度，因為監視器實在太小了。那天傍晚，我曾提議攝影機應該向右挪一點，避免讓那叢灌木入鏡，但沒有回應。一方面，當我看到米開朗基羅可能忽略的地方，我得更強硬地傳達我的意見；另一方面，傳達方式則必須更加得體。

在霧中開車回費拉拉，我埋怨自己。如果我當時能更明確地提出我的意見和批評，這批毛片會更好——更接近米開朗基羅希望的樣子。而且，我比一星期前更清楚地認知到，這是我的職責。前幾天斯特法內跟我說我是個天使，那

是因為我應該是不可見的。我的任何改進建議應該被侷限在米開朗基羅的「場面調度」之內，而不是強行加進我的新主意。我必須學習不要強出頭，這樣子就不會老是看到我不想看到的事情，我應該設身處地，從他的視角出發，任何建議和方案都要以此為據。

這也許可以稱作「無我」，但並不是我過去所知道的那種意義。我的任務事先並不明朗，一如米開朗基羅的整個拍片過程也不明朗，劇組裡沒人能預知自己的工作會是什麼樣子。現在大家漸漸知道了。難就難在每天我們都得搞清楚：在哪個範圍裡我們可以完全信任米開朗基羅，在什麼時間點我們必須意識到他需要我們的幫助，因為他並沒有他想要的那種對故事和影像的控制力。

看過毛片，我發現我們必須對茵內斯多加注意，因為她動不動就笑得太厲害。這是她的模特兒生涯養成的「壞習慣」。我喜歡金，喜歡他柔緩、流暢的舉止。他同樣相貌出眾，每天有成群的少年在大門外好幾個小時地等著他，足以證明他在義大利多麼受歡迎。

米開朗基羅和恩莉卡的確覓來了不起的演員。我還記得米開朗基羅當時發狠勁兒埋首鑽研各種雜誌與電影期刊、猛看錄影帶、檢閱一大堆照片。他在一本時裝雜誌裡第一次發現了茵內斯，儘管她的角色屢屢也有其他女演員被考慮，他總是回到她的照片來。

他們一起散步到很遠，感覺這段情緣早已注定。儘管在情感上彼此仍然吸引，但他因為自尊心作祟，他們卻沒再見面……

1994.11.16　星期三　第11天拍攝

今天多娜塔和我出發得比平時晚些，因為阿菲奧需要花一些時間完成打光。霧散了一陣子，我們頭一次得以觀賞到費拉拉和科馬奇歐之間的風景。這讓我動念不在城裡拍我的部份，索性就到波河河谷去拍。科馬奇歐有一些非常優美的角落，許多水道和橋，還有一座奇形怪狀、狀如巨大燭台的塔。離開這兒之前，我希望有機會到這附近為我自己的拍攝物色一下外景。

我們拍攝昨天沒拍妥的那場戲，但現在改成在室內拍而不從外往窗子拍。阿菲奧建議用雙機，但米開朗基羅只要單機拍攝。他要它跟著席爾瓦諾進門，然後搖到坐在隔壁房間裡的卡門，表現她抬頭看並認出他來。但效果並非米開朗基羅設想的樣子。最終他同意按原始提議動用第二攝影機，場景和對話的開始都進行順利。

為了整場戲能持續演下去，米開朗基羅在隔壁的「餐廳」也安置了兩台攝影機。這在一個小小房間裡相當麻煩，但結果相當不錯。他在腳本裡加了些東西：席爾瓦諾湊上嘴吻卡門，她微笑著閃過臉去。這場戲很好，除了茵內斯在台詞上仍有點問題。她還算不上一個老練的演員，唸台詞老是有點「背誦」腔。但最初幾次含糊之後她有了很大改進，甚至主動要求米開朗基羅再多拍一次。他同意了，那一次果然是她表現最好的一次。在義大利語和法語之間轉

換，對因內斯來說很困難，對前者她幾乎一無所知，後者也不是她的母語。她說兩種語言時都帶著西班牙口音，而且因為西班牙人說話比法國人更快更平，她的法語台詞顯得有點呆板。不過她的信心一直在增長，並且擺脫了她緊張的微笑。這場戲在所有人大致滿意中完成了。

在拍戲當中睡著的時候，米開朗基羅總是顯得更對自己心中有數。經過了昨天的開場失誤，今天的拍攝非常有把握。加拍席爾瓦諾到達的鏡頭也比昨天更好。同樣的情形在波多費諾服裝店最初幾天的拍攝中也發生過。

黃昏時我們看了看明天拍攝的主要外景：再次在騎樓。在這裡我們要拍攝卡門和席爾瓦諾之間的大段對話，根據腳本它應該是開始時天還亮著，到結束天已經黑了。從第一次劇本討論開始，我們從未徹底確定那樣的效果會如何。米開朗基羅憤怒地拒絕了任何時間跳接的建議，他要這場戲一鏡到底。但到底要怎樣掌握時機，讓對話開始時天還亮著而結束時天就黑了？米開朗基羅從來沒能給我們一個答案，因此碧翠絲一直擔心拍攝進度又要拖延。這場戲很可能會亂成一團。

我們一到了那兒，立刻發現為一場夜戲照亮近兩百米長的騎樓，根本就辦不到。無論騎樓的裡面還是外邊都沒地方藏燈。它對面也完全沒有建築物，只有一座寬闊的大運動場。阿菲奧試圖說服米開朗基羅我們得在白天拍這場戲，也許拍到黃昏，但不要能拍天黑。明天再看吧，而且我們還想重拍開場戲裡卡

門的特寫鏡頭，在毛片裡那個鏡頭看起來並不好。

晚飯時米開朗基羅興致很高，笑個不停。靠著手勢和畫圖，他描述當年拍「紅色沙漠」的時候怎麼費勁地把一整片森林塗成白色，結果夜裡的一場雨把顏色全沖掉了。

1994.11.17 星期四 第12天拍攝

除了重拍茵內斯的特寫，原來我們還要為這場戲再拍兩個越肩鏡頭，外加一個金的特寫！這讓大家都吃了一驚——完全是米開朗基羅自己的主意，沒人敢提這樣的建議。我想就算米開朗基羅還沒有徹底地重新評價第一天的結果，毛片肯定也讓他明白了：他不能再像拍第一章那樣倚賴他的第二章女主角。

茵內斯再怎麼美，也沒有蘇菲那樣的演技。畢竟她才二十歲。可是，回頭看看金，他的表演那麼精準和鎮定，不難想像他有一天會大放異彩。所以我理解為什麼米開朗基羅現在轉移了他的重點——當然我們得到剪片時才能確定他是否真的轉移了。我越來越相信：米開朗基羅從他的心智之眼，確能夠看到整個拍攝流程的順序。

托尼諾‧居艾拉和他的妻子蘿拉來探班，只要有托尼諾在，就會歡笑不斷，一切事情也似乎不那麼費勁了。他掏出一整頁新對白，打算要加進卡門和席爾瓦諾那一大段戲——就是我們今天下午要在騎樓拍的那場。安德利亞和我

靜默地交換驚恐的眼神，然後我們倆開始勸托尼諾放棄他的念頭：茵內斯絕不可能在幾小時裡掌握一段新台詞，何況還是義大利語的。況且新台詞跟原先也沒多大差別，只是改了修辭。托尼諾會意，笑了笑，把那張紙放回口袋裡。

在對我們而言最糟糕的時刻，太陽出來了，驅散了最後一點霧。我們決定午飯後開拍那場大段對話戲。這給了我們時間重新鋪設軌道。馬路中央鋪了整整三十六米長的軌道，換句說我們得用廣角鏡頭拍攝，那將使美麗的騎樓整個變形。我對場記和阿菲奧都費了好多口舌，但因為米開朗基羅指示就在馬路正中，軌道當然地鋪在馬路正中。場務主任簡卡羅以非凡的耐性重新鋪設了軌道。

關於攝影機的位置，米開朗基羅的指令總是特別模糊。得等到攝影機架好，他能從取景器裡查看，或者從監視器看到畫面，他才能更確切得指示下一步。我們經常無法從他的草圖看出攝影機應該擺在哪兒。當我們到一處新的場景，我們總是不能確知米開朗基羅所指為何：攝影機位置？還是演員的位置？經過若干個回合的交叉詰問之後，我們經常仍是一頭霧水。「轉！」他喊道。

但到底是攝影機轉還是演員？只有當一切準備妥當，演員站到攝影機前，那個「轉！」才會水落石出。

（我想起在約翰和蘇菲那場激情戲，我們花了好久才弄明白情況。不是蘇菲起身下床——腳本裡是這麼寫的——而是約翰。因為米開朗基羅無法應付姓

名，又常常「他」「她」不分，他對我們的問題總是回答「是」，於是我們以為她該起身，走過床邊。「好的。」但是當蘇菲從床上起來，米開朗基羅又沮喪地比劃著：「不對！」他的意思是約翰。

午飯休息時間我們看了些毛片，結果相當令人沮喪。我們前天從小溪對岸拍攝旅館的兩個鏡頭比我們當時擔心的更讓人失望。所有汗水都徒勞無功。那個長鏡頭那麼長以至於一點也看不出屋內在幹嘛，而可憐的變焦鏡頭隔著那麼遠的距離談不上清晰度。我盡最大努力，想跟攝影組示範二十五毫米定焦鏡頭的功效。我甚至把它遞到他們眼前，但沒用，皮諾和他的助手必須用變焦，因為「這樣大師才能方便選取想要的構圖」。沒錯，正因如此我們才（不幸地）一直使用這該死玩意兒，但拍下那麼多沒用的影片。第二攝影機的構圖完全不合格，再來徹底不可用。放映毛片時米開朗基羅居然大刺刺地打起了盹，後來又見他沮喪地搖頭。當他不能用畫圖或手勢表達想法時，他的失語對我們來說更加糟糕。

下午我們開始拍那場對話戲。按計畫，我們以軌道推移拍長鏡頭開始。進行得不錯。接著移到騎樓下拍，用 Steadycam 在演員面前倒退著拍。Steadycam 操作員卡洛表現得很好，但米開朗基羅從監視器上什麼也看不見。無線訊號的有效距離不夠遠，他面前的螢幕上一片雪花。我建議米開朗基羅坐輪椅直接跟在攝影機後邊。那樣他能看到、聽到演員，又能在他的手提液晶電視上看到雖

小但清晰的畫面。這招看來管用，看到米開朗基羅那麼起勁真是太好了。他催促快拍，以致我們都忘記了打光，就在一天中剩下的日光裡忙碌著。但剛要拍第二次，米開朗基羅就癱在輪椅裡。拍第三次時他根本無法集中精神，在拍攝進行中睡著了。我們中止拍攝。這太令他疲累了。第一次看到他如此無助，讓我十分擔心。我提議讓他坐輪椅是個壞主意，這是一記打擊，我後悔莫及。

現在天色已太暗了，沒法拍最後一個鏡頭——對話結束和接吻。怎麼辦？又一場沒能完成的戲，而且我們的進度差不多已經落後整整兩天。原訂星期六離開科馬奇歐是沒指望了。延到下星期二還比較實際，搞不好還得到星期三。

由於不知道怎麼才能把耽誤的進度補回來，碧翠絲好幾天睡不著覺，但確實錯不在她。跟米開朗基羅工作，我們就是無法以別的方式拍攝——當然也快不起來。好多劇組成員揣著不安的心情，在逆境裡掙扎。阿菲奧不滿意自己在幾個鏡頭的表現，所以很不高興。皮諾和攝影組的其他人盡全力給他們的頭頭加油。阿露娜為不能連戲而心煩。西瑞對旅館裡的綠色牆壁發飆。讓—皮埃爾為外頭的車聲頭疼，那毀了他的同步收音。到處都是麻煩，大家都全不知道怎麼做才能改善。但在所有這些狀況中，我感覺整個劇組在逆境裡凝聚在一起。我必須讚揚多娜塔：她始終不厭其煩地給大家打氣。我還得提到化妝助理茱迪斯和髮型師費爾南多的崇高表現。他們倆早晨第一個到現場，晚上最後一個離開，沒有半句怨言；由於工作性質使然，他們要對別人做無數的「精神按摩」。

看到他第一次真正地無
助令我驚慌，我對那輪
椅的辦法是個壞主意，
這對我是個打擊，我後
悔了……

過去幾天裡，我注意到劇組裡幾乎每個人都不斷進出他們的房間，然後我苦笑著發現其中好些人突然換了極大膽的新髮型，要嘛就是新描了眼線或唇膏。每部電影都有這樣的時刻：一個新髮型或者一抹化妝創造了奇蹟。今天我自己也去了，讓費爾南多的剪刀為我打氣。

我們所有人：製片人、恩莉卡、碧翠絲、阿菲奧等……開了一個工作會議，討論我們明天該幹什麼。這很大程度上取決於米開朗基羅肯不肯放棄他循劇情推進的拍攝順序，因為若不然，我們很可能會再次耽誤一整天時間。大家紛紛呈上各種建議、提出許多取代方案，但米開朗基羅大部分時間都心不在焉。這種會議實在只能增加他的負擔，他也幫不了多少忙。不過看來他明白我們無法再堅持那樣的拍攝順序。最後決定，我們明天拍攝這一章第一段落的終場戲：席爾瓦諾下樓走到大廳，向經理訂了些鮮花。那場戲的全部燈光已經架好了。

我們心情不佳，在霧中開車回去，不夠好的毛片和米開朗基羅的身體狀況令我們情緒低落。我們真應該避免讓他介入這些製片上的決策，讓他為拍攝工作養精蓄銳。

我們再次清楚感受到，每當直接面對一場戲時，米開朗基羅能把它拍得何等鮮活，而對事前作業又是多麼不牢靠；以抽象的方式回答我們對這場戲的問題，對他來說是多麼困難。他畫了很多草圖，但拍攝時草圖只不過是紙，現場

的狀況才算數。米開朗基羅的天分，在於感受現場時空的氣氛並做出反應，而不是從劇本或者事前的意圖去預想這一切。比如說，我們常常希望提前一天知道鏡位在哪裡，每當我們問起，他的回答總是「不知道！」換句話就是：「你們怎能希望我現在就知道？」

傍晚，我的助理喬蘭達從柏林來了，幫我帶來一台新的照相機。幾天前我的富士6×9片幅照相機被阿露娜從椅子上撞下來壞掉了——當然她不是故意的。喬蘭達還帶來了第一批波多費諾劇照的印樣。我很滿意這些照片，只是我也意識到我能拍照的時間總是不夠多。但是在每場拍攝的末尾想拍些劇照，總是壓力重重。除些之外也沒有其他時間可拍，我想，不能在影片拍攝進行中拍照，因為那樣會干擾演員的注意力；而讓演員在之前為劇照攝影師演一場，可不像拍片前的排戲那樣理所當然。在拍攝之後拍照，通常的問題是要忙著準備下一個工作，為了拍照得害大家不能關掉燈光、為下場戲做準備，或者去吃一口午飯。

這個差事不好幹，於是，因為種種緣故，我開始隨自己高興而拍照，就像我在自己最近幾部電影的拍攝中一樣。這一來就不用在演完戲之後再面對另一雙眼睛；另外，如果是自己當導演，要大家多給一分鐘的安靜和投入的時候，會更有權威一點。我有好幾位劇照攝影師拍得不錯的照片，但極少見到從攝影機角度拍攝、尊重電影攝影師燈光的。這情有可原，許多劇照攝影師尋求

自己的角度和光線，但我更喜歡就在現有打光下、與電影鏡頭所見並無二致的劇照。

1994.11.18 星期五 第13天拍攝

還是不要迷信比較好。

今天，開車去科馬奇歐的路上，我們頭一次見到陽光。旅館前，依舊由米開朗基羅微笑著揮手發起跑信號，然後兩輛 BMW 比肩奔馳在平坦的波河河谷。

在現場，米開朗基羅按昨天討論的方案完成了大廳的拍攝。三部攝影機他要全部用上。太好了。幾天前我們為了保險起見，調來第三部攝影機。

最終我們只用了兩部。席爾瓦諾從樓梯走下來，在大廳跟經理說話，為卡門訂了一籃水果，因為買不到鮮花。依我的建議，這次拍攝以水果的特寫畫面結束。這並非最好的主意，但因為這場戲與我要拍的框架部分直接相連，我想要一個短暫的靜態畫面結尾，好讓我接上「導演」的獨白。

下午我們準備好席爾瓦諾醒來那場戲，但並沒有拍。這場戲按情節順序是在大廳那場之前。我們跟米開朗基羅去看科馬奇歐的一處廣場：特里龐蒂（Treponti），恰如它名字的含義，這是運河上的一座三拱橋。這是處絕妙的外景，是米開朗基羅從紀錄片組監視器上的背景中發現的。恩莉卡和安德利亞在

此拍攝托尼諾‧居艾拉的訪談。米開朗基羅經過時偶然看見畫面，立即想到這裡來拍（尚未搞定的）卡門和席爾瓦諾初次接吻的那場戲。原本這是發生在騎樓盡頭或者旅館外邊，但米開朗基羅心血來潮把它改到了科馬奇歐。我完全贊成，而且很高興，這麼一來米開朗基羅的電影裡總算有了點環境景色。不然的話，費拉拉這一章整個前半段就只是在騎樓下和旅館裡，感覺可能會有點封閉。當製片人們焦慮地問我對如此衝動地偏離劇本怎麼看，我跟他們說：如果我是米開朗基羅，也會這麼做。這個決定可能會讓我們更跟不上進度表，但我堅決支持他。他在如此的壓力下仍能設法保持這樣的靈活變通，對此我滿心敬仰。

米開朗基羅再次全神貫注於一處場所，勘景之後，我問他是不是打從在費拉拉長大的時候起就記得這裡。他用手勢回答：「那當然……」

我們還得拍一個鏡頭，騎樓下那場戲的結尾，昨天因為天色太暗我們不得不中斷拍攝。但我們與米開朗基羅一回到外景地，現場又出了狀況。下午根本沒出太陽，所以天黑的時間不像昨天是在四點四十五到五點之間，而可能是四點。我們只有大約十五分鐘的時間火速拍完這場戲。水車出動盡快把街道淋濕。水車司機是從附近村子僱來的，負責搞砸每件活兒。前一天他的水罐可能只裝了半滿，淋到一半突然沒水了，於是我們在最美的暮色中無望地坐著，等他回去把水加滿。沒時間排演了，我們直接開拍。最後一刻，米開朗基羅終於

還是用上了第二攝影機，本已混亂的現場還有潛在的危機：皮諾操作第一部固定攝影機，而將進行軌道推移變焦的第二攝影機落在卡洛手裡，他對鏡頭推拉的控制已經出好幾次狀況了。我趁隙把兩人位置對調，讓皮諾操作比較重要的攝影機。

就這麼開拍，並非進入黃昏而是抓著它的尾巴，尤其是拍完第一次之後阿菲奧決定要給整個場景多補一些光。這些鏡頭將如何跟我們昨天拍的接起來，對我來說簡直是猜不透。負責注意接戲的阿露娜已經完全快抓破頭皮了。但另一方面，茵內斯的台詞越講越順了，我覺得沒機會讓她再試一次昨天的大段對話戲，非常可惜。但現在又少了一天，我們的進度表上爆出一個大窟窿，於是我緘口不語。雖然結尾在我看來有點黑，我們總算完成了這一場。卡門和席爾瓦諾沒有像之前劇本裡寫的那樣接吻，這部分要留到特里龐蒂。我們何時能去那兒拍，只有天知道。

傍晚，恩莉卡來向我們道別，她要去薩托尼亞（Saturnia）的溫泉度幾天假。她恨不得立刻離開拍攝現場，這不能怪她。一是隨時為米開朗基羅傳譯並協調局面，二是負責指揮她的紀錄片拍攝組──她的付出有時候已超出常人的極限。但她令人欽佩地扛了下來。一方面她相當深地介入米開朗基羅的拍攝──經常會處於拍攝的核心地位──而下一分鐘她必須跳出局外，觀察拍片過程。她有一對完美的助手：阿格妮絲和湯瑪斯。湯瑪斯用

他的 Betacam，阿格妮絲用超八，兩人都能夠相當程度地獨立作業。

米開朗基羅的私人助理安德利亞這週末要接待她父母，米開朗基羅的伺服系統便縮小到了簡卡羅、他的司機和我們身上。多娜塔和我跟他一起吃晚飯。他的心情又很好，當我打起嗝來，他忍俊不禁。後來我把一整杯水打翻在褲子上，他笑得眼淚都流出來了。我之前的所作所為從未像這一點了，他開始不把我當作對手──剛開始的時候的確是這樣──而是一個盟友。我對他重申，他大可放心，我會完整傳達他的想法，就像我要來達成他要的，而不是製片人要的東西；為了讓他在盡可能好的條件下工作，我會去做任何事。我認為他相信我。

不過他似乎仍擔心我會干預他的工作。比如，當他看見我與演員交談，他總是圓睜著眼睛瞪著我。因此我設法把我在現場跟演員們的交流控制在最低程度。所有的交談，通常只涉及法文或英文台詞的疑問，或者是在傳達他的指令。

今天早上我們拍席爾瓦諾、旅館經理和水果的那場戲時，拍完第一次，米開朗基羅和我決定還是需要第二攝影機，當我起身打算告訴他們這個指示。米開朗基羅拽住我的袖子說：「等等！」也許他以為我要去決定鏡位。我當然從不會那麼做。我早已養成習慣，讓米開朗基羅在現場帶頭，每決定一個新的鏡

位，我在加入意見之前總是先為他和阿菲奧留出一段時間討論。

1994.11.19 星期六 第14天拍攝

今天只能算半天，因為義大利的劇組人員顯然認為星期六提早收工是摩西從山上帶下來的誡條。按照他們的說法，那是刻在石頭上的。他們有的要回羅馬探望家人。這半天最終讓幾位製片人明白，那是刻在石頭上的。他們有的要回羅地去費拉拉了。想在星期一完成這裡的拍攝，唯一的可能就是一直拍到半夜。

下著雨又冷又濕，實在難受。我們從席爾瓦諾醒來那場戲開始拍，昨晚討論過並打好了光。又是雙機拍攝：一部在三腳架上，另一部是 Steadycam，跟著席爾瓦諾穿過走廊到卡門的房間，敲門，沒有回應，便轉身下樓。米開朗基羅讓兩部攝影機都以廣角拍攝，所以它們的構圖相當近似，我們幾個都納悶他到時候怎麼剪接這兩段影片。阿菲奧率先發難，皮諾再上，然後是碧翠絲和我試圖勸他讓其中一部靠近一點，至少在開始時，但米開朗基羅堅不讓步。對這兩個鏡頭尺寸將難以剪接的爭論，他根本不感興趣。「沒什麼！」斬釘截鐵的答案。兩部攝影機都留在遠距離，為了展示「全部！」。

還有足夠的時間來拍卡門和席爾瓦諾回到旅館那場戲的前半段。他們走上樓梯，用閑聊掩飾他們對接下來該做什麼的忐忑心情。他會進她的房間嗎？他們會上床嗎？這個鏡頭拍得很順利，如果義大利工作人員肯繼續工作的話，我

們肯定能再多拍成幾場戲。但那是不可能的。這實在正常。如果每個人都像我希望的那樣瘋狂拍片，那誰也不會有任何形式的家庭生活了。簡卡羅朝我眨眼說：「咱們德國人永遠不會累……」這成了我們之間的一句笑話。

米開朗基羅的剪輯師克勞迪奧·迪·莫羅，就是在波多費諾引發製片人紛爭的導火線，今天到現場來。關於並非所有人立即無異議接受他這件事，可能已經有風聲傳進了他耳朵裡，他的態度因此有些拘謹，除了米開朗基羅他跟誰也不說話。我不能苛責他。

今天的毛片好壞參半。騎樓下那段的開頭部分景致很美，但是 Steadycam 拍的最好的一段——不管從演員表現、運鏡或光線的角度而言——底片上有一大道刮痕，沒法用了。金和茵內斯在餐廳的那場戲，充分顯示茵內斯經驗不足和語言障礙，但也顯示出她極度上鏡，一個好的剪輯師應該能夠從這些素材裡剪出很像樣的戲來。

很不幸，在接戲問題上還有幾處顯眼的失誤，我們不知怎麼彌補。米開朗基羅對這些問題並不感興趣，但將來在剪輯枱上，他肯定會傷腦筋的。我們確實應該提醒他一下，但沒人敢說話，尤其是阿露娜，她的職責就是避免這些錯誤，而她也的確明白自己的任務。但是太多次，米開朗基羅粗魯的「走開！」或「不！」令她噤聲。

今天這批毛片裡還出現幾處構圖上的失誤，它們可以直接歸咎於皮諾和卡

洛虔誠而嚴格地聽從米開朗基羅的指令，即便他們自己也能看出只要避開一把椅子的局部，或者別讓演員都擠在畫面前緣，效果會好很多。很多時候，米開朗基羅從那雪花飄飛的監視器上是無法判斷這些的。毛片呈現出那麼多令人訝然的小瑕疵，只要有人在拍攝時拿出一點點勇氣，這些很容易就能避免掉。由於大多數鏡頭我是跟米開朗基羅一起盯著監視器上完成的，好多東西我也沒注意到，那玩意兒的畫面實在太不堪了。它只給你一個大體籠統的影像，卻顯示不出任何細節。現在市面上有好多品質更好的錄影監視器，在對米開朗基羅那麼重要的設備上省錢，讓我很惱火。

米開朗基羅自己也不是很滿意，當我們問他的看法，他回答「有點兒……」並擺手表示「湊合」。傍晚在旅館餐廳吃晚飯，他又畫起了騎樓的草圖，我們努力揣摩他又想幹嘛，也許他想重拍哪一場戲。但對我們猜測的意思，他的回答都是「也許……」，那意味著「也許這樣拍會好一些」，也許不會。也許我們當時應該這麼拍，然而話說回來……」

他草圖上的改進方案之一：卡門在外面的幾根廊柱間繞行，攝影機跟著她，有點像蘇菲在波多費諾的碼頭上那樣。他又畫了卡門和席爾瓦諾，不是在騎樓下而是在街道上漫步。一如往常，他的圖畫引發各種推測。我們是否要重拍？如果是，拍什麼呢？

後來，米開朗基羅與多娜塔在酒吧跳了一曲慢板華爾滋，然後又跟喬蘭達

跳了一曲，他精神又來了；當其他所有人都快累趴的時候，他倒勁頭十足。

即使有這麼多突發狀況，現場總是充斥著各種不同意見，米開朗基羅動就讓大家手足無措，但沒有一個人不因他的一個微笑而寬解這一切。他戰勝殘疾、緩慢但穩妥地令他的電影成形、在每一場戲賦予他明顯的印記，這些都贏得我們每個人的尊敬。米開朗基羅或許嚴以律人，有時候甚至會傷人感情，但他並不寬以待己。我記得他一句經常被引用的話——忘了他是什麼時候說的——「生命對我而言只意味著一件事：拍電影。」他親身向我們了這句話，並且他示範它的方式是要求每個人也跟著照做，至少在這部電影的拍攝期間內。也許是錯覺，但我覺得米開朗基羅的詞彙量正隨著這部電影增長！

1994.11.20 星期日 休息日

可以賴床了。當然我還是在七點立即醒來，不過看了半小時書之後，我又睡著了。好長一段時間以來我的夢從沒這麼鮮活。

午飯時我會見了一位從米蘭來的教授，她帶領學生花了好幾個星期逐格畫面研究「慾望之翼」。她的問題帶著高度哲學性，在一部新電影的拍攝當中要回到一部舊作中去，這對我很困難。談話中多次提到海德格和心理分析，我必須費許多心思才能勉強不教自己語無倫次。當你拍一部電影，你用心和身體本能的程度跟用腦一樣多。總之我是這樣。

0
9
8

米開朗基羅想上電影院——昨天晚上就提起了——但多娜塔和我實在沒空。我得和喬蘭達一起從她帶來的新一批印樣上挑一些片子，而且我要補寫日記。於是米開朗基羅拉著斯特法內、菲力斯和安德利亞一起去了。他們決定看貝尼尼①的「IQ本色」。

晚上我們給米開朗基羅看波多費諾的第一批劇照。他可真是個殘酷的評論者，有幾次我們沒來得及制止，他甚至撕掉了一些他自己不喜歡的照片。我們有點詫異於他的粗暴和無禮。其實根本不是照片的問題，無關照片，他只是想展示誰說了算，因為稍後，在看西格瑪圖片社②攝影師理查‧梅爾羅（他在波多費諾跟我們待了幾天）的照片時，米開朗基羅讓它們全數過關。那批照片如果是我們自己人拍的，他照樣會撕掉幾張。

然後跟菲利浦、斯特法內和菲力斯開了一個會。議題是拍攝進度的遲緩問題，以及怎樣才能加緊腳步。他們認為阿菲奧動作太慢了，整個攝影組也是。我只部分贊同。阿菲奧處處戒慎恐懼的原因來自他面對米開朗基羅的經驗，以及米開朗基羅在現場做決策的方式使然。也就是說在米開朗基羅做出決定之前，哪怕是最小的工作他也無從準備起。另外，他需要時間是因為米開朗基羅通常總是以一個納入一切的定場鏡頭開始。「全部！」在這個基礎上，要為一前一後拍攝的兩部攝影機安排像樣的燈光是件非常棘手的事。鑑於所有這些，真的不能把進度緩慢歸咎於阿菲奧。

① 譯注：羅伯托‧貝尼尼（Roberto Benigni，一九五二－），義大利著名喜劇演員和導演、編劇。名作如一舉拿下三項奧斯卡獎的「美麗人生」。

② 譯注：西格瑪（Sygma），一九七三年成立於法國的世界著名的新聞圖片社。一九九六年六月被微軟集團屬下的世界最大網上照片和藝術圖片供應商 Corbis 收購，更名為 Corbis-Sygma。

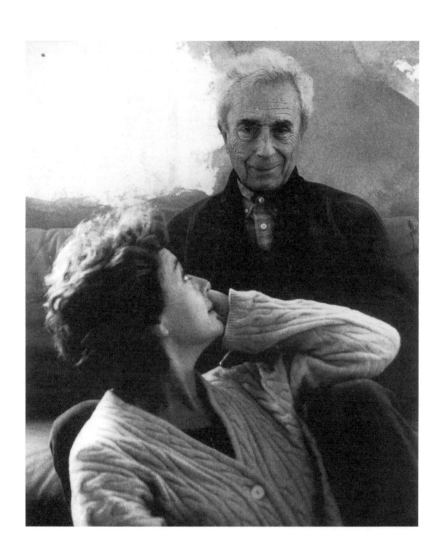

他可能很難應付，有時候甚至會傷人感情，但他對自己也絕不寬容。

1994.11.21 星期一 第15天拍攝

今天有好多工作，一共三個場景：樓梯上那場的另一部分，表現卡門和席爾瓦諾上到樓梯轉角，他問她住哪一間房，然後兩人分別回到各自的房間，獨自期待對方的到來。

早上當米開朗基羅出現時，我們感覺有點不對勁。他看起來緊張而憔悴，好像精神不佳，不怎麼跟人打招呼，直接去了第一處場景，席爾瓦諾的房間。沒多久就大發脾氣，因為他被要求在白天拍這場戲，而劇本裡明明寫著是晚上。他顯然忘記昨晚討論到最後，大家都同意這個小小的調整。我們在白天看過席爾瓦諾的房間，在早上他醒來的那場戲裡，窗戶在畫面中，可以看到外面的街道和遠處的風景。因為今天的情節全都發生在床和門之間，所以只能從另一邊，也就是窗戶那一側往房間裡拍，窗戶不會入鏡，不必想它會穿幫，而我們可以「白拍夜」。

當他決定了兩台攝影機的機位，事實證明窗戶果然是──其實也只能是──在畫面外的。與金拍戲非常快，因為他一如往常的準確。然而米開朗基羅的脾氣還沒全消。今天我處在火線範圍之內。像往常一樣，我在監視器前坐在他旁邊，窩在角落的攝影機電瓶上，但每當第二攝影機搖過來，我就被迫擠向米開朗基羅。我非常輕地挨著了他，但隨即我的肋骨遭到一記猛戳，一個厭煩

的表情：「喂，離我遠點兒！」這整件事帶著一點喜劇效果，因為金的這場戲要拍好幾次，所以每次我都要閃躲攝影機，而每次我的肋骨上都要挨一肘。操作攝影機的皮諾笑得直不起腰，他是唯一見證這場小小滑稽戲的人。窗戶外的照明工應該要製造一輛汽車從外邊駛過的燈光效果，但他很不牢靠，總是把光打到天花板上，兩部攝影機都捕捉不到它。就這麼一遍又一遍重來。真要命。

我們比原訂晚了許久才進行到下一段，樓梯轉角上這場戲的另一部分。

昨天米開朗基羅設想了幾個可以完美捕捉場面的機位，但今天他看什麼都不順眼。他保持了鏡位，但對調了兩部攝影機。於是變成皮諾負責處理靜止的主機，拍到一半就可以關機，因為演員已經出鏡；而經驗略差的卡洛卻在處理更複雜的、鏡頭推到底的長焦搖拍。可想而知，這段戲得拍上好幾遍。攝影機對調的另一個結果是卡門和席爾瓦諾的視線看似彼此錯開；畫面上他們幾乎是正側面。要是按昨天設定的鏡位安排，他們會是半側面的，效果會更好。米開朗基羅掉進了自己所設的陷阱，沒人願意伸手拉他一把，這只能怪他自己和他的惡劣情緒。連我也袖手旁觀。第一次排練的時候我被他呵斥。「Zitto！」（「閉嘴！」）他吼道，而我當時只不過是操英語或法語向演員傳達他的指示。最終，還被他用左手揮了結實的一拳，像之前的安德利亞、恩莉卡幾個人一樣，我憤然離開現場。為這份差事不值得挨揍。我坐在樓下大廳台階上舔舐傷口，決定今天就任米開朗基羅去自作自受。

但我沒堅持太久，因為安德利亞走下樓來，代表米開朗基羅請我回去。他們在樓上準備就緒了。我回到現場，不過接受多娜塔的建議，一上來我先還他一拳，他挺高興地接受了，又打我一下。儀式性的以牙還牙之後，我們重歸於好，兩人都咧嘴笑起來。很難對米開朗基羅生太久的氣，尤其是當他用哀怨的眼神內疚地望著你。那樣的眼神無法抵擋。當我想像如果我像他那樣，只能在腦子裡解決一切卻無法與外界做任何溝通，我肯定早瘋了，我無法不原諒他那些「走開！」「出去！」和「絕不！」以及偶爾幾記拳頭。就在你覺得他的火氣不可能消解的時候，他又露出一個微笑或擺個手勢，表示他已經在自嘲地看待這一切了。

卡洛操控攝影機不斷出問題，當第二段終於順利無誤地拍完，已經到了晚飯時間了。我建議今天到此為止卻沒有人理我，因為大家希望凌晨兩點前把第三段也拍完。這樣明天中午我們就可以拆佈景，下午就能到特里龐蒂拍那場吻戲。

休想。當我們拍完茵內斯在她房間裡那一段長戲，早就過了凌晨四點半了。她對裸程極度不安，最後只答應在脫下晚裝時短暫地露一下乳房的半側。最後，在與我和米開朗基羅一起從監視器裡看了這場戲後，她反而主動要求重來一遍。這次她答應了米開朗基羅先前的要求，而最後這一次不費吹灰之力成了她最好的一次演出，從頭她抵抗米開朗基羅步步進逼之堅決令我印象深刻。

到尾呈現出一種優美流暢。可是，現在已經晚到不行，結果是我們只夠時間撤場，來不及在特里龐蒂拍吻戲了。這一來在特里龐蒂的拍攝必須推遲到費拉拉之後。因為如果我們明天什麼也不拍，後天只拍一場吻戲，就會讓我們整整落後四天。於是我們決定明天撤掉旅館的佈景，轉赴下一個外景地費拉拉佈置燈光和攝影機。這樣至少電影院那場戲可以按進度表進行，於後天拍攝。

如常的半小時霧中行車令我們筋疲力盡，凌晨五點我們回到旅館。米開朗基羅也很累了，但他在通宵拍戲過程中一直保持清醒。當我表示今晚我們沒多少時間可睡了，他示意他從來就睡得不多。那在不眠之夜他都幹些什麼呢？米開朗基羅指著電視，聳聳肩。

1994.11.22　星期二　休息與轉場

我只睡三個小時便醒了，再也睡不著。我夢見了拍攝過程，不由自主地一遍遍重演同樣的場景。昨天與米開朗基羅的衝突在腦海裡揮之不去。半夢半醒間，我反覆回想著他粗魯的、有時近乎無禮的舉動，也想到我屢屢試圖勸他：如果他不讓我們幫他，誰也沒法幫他。

白天我與「公路電影」的總經理烏里・費爾斯堡處理幾個小時公事。有些合約和資金調度要處理。他明天就回柏林了，今天是我們解決這些事務的最後機會。

我慫恿惠恩莉卡去說服米開朗基羅明天的拍攝不要按情節順序，先拍電影院外的一場戲，而後再拍裡邊的戲。如果兩場都能完成，便意味著我們趕上了半天時間。不管怎樣應該值得一試。製片人威脅說，如果我們在法國艾克斯市的拍攝結束時，落後超過三到四天，就取消〈兩份傳真〉那一章。他們對拍攝的前景很悲觀——有了這一星期的經歷之後這種心態很可以理解——並且想拿出辦法使進度加快。我指出從一開始我們每天從沒能拍完多於兩場戲——三到四個分鏡，最多五個——既然如此，我們就應該遵循米開朗基羅的速度；不能光考慮預算，也要想到只有如此才能拍成一部好電影。只有以這樣的步調，米開朗基羅才能確實掌握這部電影，畢竟，這是大家自始至終的一貫目標。

作為米開朗基羅的搭檔、援手和後衛，我必須小心提防過度附和製片人的主張，這樣子才能保持我的可靠度。總之他是凡事傾向陰謀論的。這也許是他一輩子跟製片人打交道的經驗。他從來不擔任自己的製片人，不像我從一開始就自己製片；他一輩子都是一個雇員，為了自己的自由和作者身份而被迫抗爭，隨時都得面臨製片人打算抽腿的局面。

Ferrara

費拉拉

1994.11.23-1994.12.1

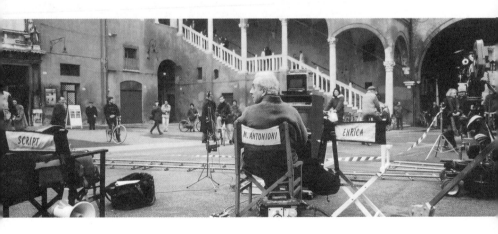

Ferrara 1994.11.23-1994.12.1

Die Zeit Mit Antonioni

在古老的市政廳廣場的大中庭裡，一個相當簡單的鏡頭就耗掉我們一整個上午。我們從開拍就延遲了，因為費拉拉這個故事的後半段，也就是「三年後」的服裝還沒選定，演員得把所有不同的裝扮穿給米開朗基羅看。於是他們誤了上妝時間，自然就一路耽擱下來了。攝影機已經就位，跟拍用的搖臂也準備就緒，但米開朗基羅卻要在寒風中枯坐兩個小時什麼也不能做，身邊圍著好幾百個瞪著眼的旁觀者。終於一切準備好了。

米開朗基羅劈頭就給大家一個驚訝，他指示在這一次拍攝中鏡頭不跟著卡門——這是經過前一個星期的拍攝之後我們自然而然的設想——而是跟著席爾瓦諾。他頭一次讓女性人物完全走出畫面。而接下來的發展就讓我們更想不透了，因為按米開朗基羅的指示，這個故事將與劇本略有不同。我們以為席爾瓦諾會在電影院裡見到卡門，但按米開朗基羅現在的拍法，席爾瓦諾變成是在電影完後在影院外碰到她。

第二攝影機的鏡位與第一攝影機平行，它的構圖與後者大致相同。我兩度告訴卡洛取更寬的視角，但他死命地遵循他所理解的米開朗基羅指令。不幸的是，就像我們曾在毛片中看到的結果，這樣子服從會產生壞結局。再次發生第二攝影機把演員逼到畫面邊緣的狀況，同時笨拙地遮住一些建築的細節，整個

畫面慘不忍睹。米開朗基羅從監視器上看不出這些小地方，但從攝影機取景器裡一目瞭然。下一批毛片又該讓他搖頭了，我眼睜睜看著事情的發展，完全束手無策。因為我面前擋著一堵牆。

反正沒什麼事情可做，我比平時拍了更多照片，而且有些是在攝影機後面拍的，這對我來說可不尋常。市議會要求我拍些照片，表現以市政大廳為背景的電影拍攝正在進行。我的全景相機終於有機會派上用場，它能給這文藝復興時期的美麗中庭更妥當的畫面比例。

米開朗基羅的弟弟阿貝托來看他，兩位老人裹在冬衣裡，一起在中庭中央坐，看著面前的監視器。這景象令人心動。我猜米開朗基羅也很享受周圍的群眾，他們注視著他的一舉一動。

午飯送來的時候，我們以為已經完成了雙機拍攝的這一場，但還沒有，看來還有事要幹。到底什麼事？沒時間再猜了。還有足夠的光線多拍一場戲，席爾瓦諾下樓、走出電影院來到前院。背景裡卡門與她的朋友莎拉在一起。因為我們不確定席爾瓦諾是在電影院裡就認出了卡門，還是在此刻才看見她，金巧妙地以開放的方式演繹這場戲，兩種可能性都沒有被排除。有時米開朗基羅回答我們「是」，但有時他的意思是「不」。所以我們得到的教訓是，應該把這一天綁定在情節發展的時間順序上。那樣我們才知道究竟是「是」還是「不」。我之前主張脫離情節時序進行拍攝，現在我後悔了，尤其是這一天如此混亂地過

去而我們沒有任何建樹。要是我們按劇情順序拍攝，從電影院裡的戲開始拍就沒事了。

傍晚看的毛片再次好壞參半。卡門和席爾瓦諾單獨在各自房間裡的戲沒問題，但整個騎樓下的部分則變化無常。這些光線、情緒和影像品質差異竟然會如此明顯，天曉得能否容人做出可信的剪接。第二攝影機顯得越發不勝任，我越來越懷疑它的存在價值。只有用 Steadycam 拍的那段奏效；除了這段，其他還是不用為妙。

我終究對這批毛片感到失望，或許我並非唯一這麼覺得的人。對於這一段故事，米開朗基羅好像不如對波多費諾的那個有感情。對於這兩個主角以及他們之間應有的情感，米開朗基羅並未真的「來電」。好幾段影片取景太鬆，另一些又太緊。在波多費諾可沒有出現過這樣的不穩定。我跟恩莉卡談到的時候她也同意。費拉拉這個故事之所以未能納入劇本，部分緣於我的推薦，因為我覺得它非常切合米開朗基羅的典型。而且製片人們也力主讓大師在他的家鄉拍片，它非常切合米開朗基羅的典型。而且製片人們也力主讓大師在他的家鄉拍片，四個故事間的框架部分也可以設定在這裡，由此與影片的其他部分聯繫起來。我覺得我最好還是不要再自以為高明。米開朗基羅對其他三個故事熟悉得多，許多年來他一直把它們當作可能的電影構思。托尼諾也曾多次將它們改編成劇本。《從未存在的愛情》或許選得太倉促，米開朗基羅還來不及像對其他幾個故事那樣，真正融入它。

晚飯時我試著勸米開朗基羅，讓我們更清楚地理解他的意圖，才能幫上忙。但談話很快遇到阻滯。米開朗基羅指著自己：「我。」這可能是在說「我行」，或「我知道我在幹什麼」，或當他發火的時候是「別管我，我知道我要什麼」。今天的「我」似乎多了一點不確定，他又指著他的嘴：「說。」但假使他能說話，是否就能更加信任我們？就連恩莉卡也心存懷疑。他從來就不是會在開拍前先向大家明白宣告作法的人，他向來把手上的牌揣在懷裡緊緊攥著，以便能夠根據環境狀況做變和調整。這讓我的差事——事實上，是我們所有人的差事——成了耐性大考驗。

我的小小出擊就此告吹了。當我給他看我畫的圖，希望討論明天加拍的戲（同時托尼諾正在為它寫對白），這樣至少至少能搞清楚該拍些什麼，以及該把卡車和發電車停在哪兒，這時候他拒絕再談：「不知道！」原來他也不知道他要什麼鏡位。天曉得，對此我可以欣然接受，但這樣子下去只會造成更多的延宕。我們已經落後差不多一星期了，如果再這麼下去，製片人們將拿不出錢去巴黎拍第四章。那就太可惜了，因為我認為〈兩份傳真〉實際上是四章當中最動人的，至少白紙黑字上看來如此，我衷心期盼老天爺讓他有機會拍出這個發生在德方斯區（La Défense）的摩天樓之間的故事。

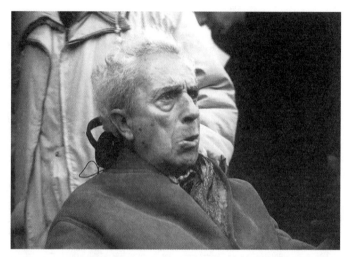

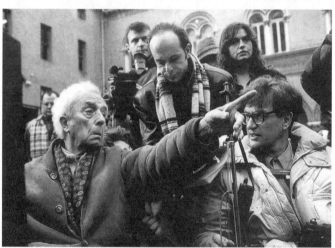

「我。」這可能是在說
「我行」或「我知道我
在幹什麼」，
或當他發火的時候是
「別管我，我知道我要
什麼」。

1994.11.24　星期四　第17天拍攝

經過昨天一整天的不愉快，劇組人員徹底倦怠，我決定擺出美國第一副導演的姿態來加強執行我的任務，在現場製造一些緊迫性。這就是今天我所做的。我提前半小時到達現場，與碧翠絲研究了全天的拍攝計畫，還用 Hi8 攝影機與演員拍了一卷模擬影帶，給米開朗基羅看計畫中用 Steadycam 拍攝的沿天主教堂的漫步會是什麼樣子。昨天他宣佈想用移動攝影機來拍。

他來的時候，我真是鬆了口氣，他根本不想看我們拍的帶子（想到以前的經驗，他不看也好），而是直接下令鋪軌道。考慮到對建築物和背景中天主教堂的正確視角，我肯定軌道拍攝是優於 Steadycam 的選擇。米開朗基羅也很清楚他想讓演員往哪裡走。只是，與攝影組的建議相反，他把軌道鋪在街上，而不是人行道。這樣就要用十八毫米廣角鏡頭才能把整個教堂收進畫面，這意味著演員的臉會有不小的變形。我希望在毛片上看起來不至於太糟。不過隨後他用長焦距鏡頭又拍了一次，這會給他多一個選擇。

之後，他要把怪誕的、簡直是德・奇里柯①式的費拉拉城堡拍進去，於是他多拍一次從背後表現席爾瓦諾與卡門的鏡頭，接在上一個鏡頭的結束處。這也是在軌道上拍的，很快便完成了。處在壓力之下對劇組有好處。碧翠絲把車流、路人和腳踏車陣控制得很好，午飯前我們已經拍成了三個鏡頭。這成果是

①　譯注：喬治奧・德・奇里柯（Giorgio de Chirico，一八八八—一九七八），義大利超現實主義畫家，「形而上畫派」的創始人和主將。

昨天一整天的三倍！

下午在電影院裡，米開朗基羅又拍了三個很好的鏡頭和一段絕妙好戲。最後那個鏡頭需要非常大的景深，阿菲奧得把電影院裡的亮度調到「八級」，看起來尤其出色。卡門和她的朋友莎拉在電影終場時離開影院。但當她們走出畫面，我們看到後景中席爾瓦諾端坐在二樓看台。過了一會兒她也起身離開。多虧金在那場戲裡模稜兩可的演繹，兩種情況都適用。要是我們見到那女孩。多虧金在那場戲裡模稜兩可的演繹，兩種情況都適用。要是我們朗基羅昨天為什麼要拍那場並非劇本設定的重逢，表現席爾瓦諾在電影院外碰他也起身離開。多虧金，這場戲有了意外的解決。現在，我們終於明白米開把這個搞砸了，那全是我的錯，因為正是為了答覆我不斷的追問——席爾瓦諾在裡面看見她沒有？——米開朗基羅的「不」才變成了「是」。所以要是我們當時聽從米開朗基羅的指示，現在的這一套就不成立了。但是因為他必須長時間依賴那小螢幕——它根本無法顯示表演細節——我也越來越拿不準電影院到底應該怎麼演。而一切在今天的拍攝中得到了圓滿的解決。米開朗基羅有力地掌控了他的故事，而且在以全新的自信執導著電影。

只在排演電影院散場的時候，出了一點小狀況。米開朗基羅激動地叫嚷。他發出古怪的噓聲，好像和燈光有關。但到底是什麼問題呢？他是想讓燈光亮起得更早一點？不，不是。他想要霓虹燈也亮嗎？不，也不對。我們被難倒了，米開朗基羅很沮喪。最後他在拍紙簿上畫了一塊銀幕和一束放映機的光

線。啊，他想讓電影院能夠看到放映機射出的光束，我們試著勸他放棄。你不能在往銀幕上放電影的同時又打一束強光上去。這效果只有在逆光的鏡頭裡才能實現。我們可以在電影院裡弄些薄霧，這樣真正的放映機光束才能顯示出來。但沒那麼容易，因為那是拍的話，我們自己的燈光也會被看見了，要想不穿幫，阿菲奧必須全部重新打光。那要花幾個小時。但後來米開朗基羅似乎又並不是那意思。折騰了半天之後，我們又回到最初的方案。而這回米開朗基羅似乎又沒問題了。有時候他猛烈地抗議，其實只是一些微小的細節在煩擾著他。我們抓破頭皮考量各種徹底的更改，結果他只想要小小的調整，就像前幾天，他強烈的反應其實只是因為茵內斯的外衣敞開了，或者是她的頭扭到左邊而不是右邊。為了很小的事情，有時他的反應極大，而重大的變更卻無聲無意過關。

我越來越意識到費拉拉的這一章，它的呈現方式，將需要一個不同於我原先設想的框架敘事。我們在這裡拍的東西更加飄渺更加虛幻，相比之下，波多費諾那個故事就比較實在和直接。廣角長鏡頭和極近的特寫、屢屢中斷的連貫性、光線、色彩、霧——換句話說，就是這個故事的整個氛圍——非常適合作為片中「導演」的一個夢，而波多費諾的故事更像是他「想像」或「創造」出來的。

也許我應該在我的那部分設法把兩位演員，茵內斯和金安排進去，以加強

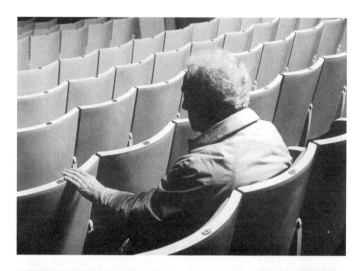

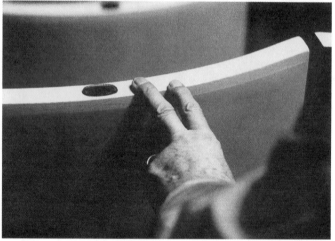

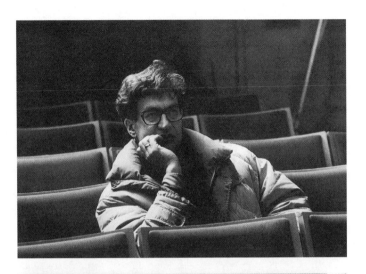

在米開朗基羅的故事裡選用這麼一對年輕人的合理性。或許，現在隨意亂想，我可以把茵內斯描寫成一個模特兒，被「導演」在時裝雜誌上發現，就像現實中米開朗基羅找到茵內斯·薩絲翠的情形。

總之，我越來越期待二月我攝拍的兩個星期。米開朗基羅的首選演員丹尼爾·戴─路易斯（Daniel Day-Lewis）是否真能出飾「導演」一角，目前看來還很有問題。就我所聽到的消息，好像我還得去尋找另外的人選。米開朗基羅自己最近提起了簡─馬里亞·佛隆特①。他是我的首選，可當時米開朗基羅反對由他來演「他自己」。但現在我覺得一個老一些的演員來扮演「導演」挺重要，尤其是你可以看出米開朗基羅自己的章節並非年輕想像力的產物，而是成熟男人所為。若「導演」選角得當，我實際上能強化將米開朗基羅的各章節與整部電影的契合度。要是用約翰·馬可維奇怎麼樣？那一度曾是我的設想，在我框架敘事中的「導演」跟波多費諾一章中的主角是一個人，但我們後來又放棄這個想法。

伊蓮·雅各來試服裝和化妝。她很期待著她的拍攝；喜悅寫在她臉上。她擔綱演出的馬克·佩普洛的電影「勝利」拍完了，晚飯時她興沖沖地跟我們描述與威廉·達福一起工作的經歷。米開朗基羅豎起了他的耳朵。威廉原本來是他〈兩份傳真〉中的理想人選，如今這一章的拍攝延到了明年初，他想知道到那時他是否有機會參與演出。

① 譯注：簡─馬里亞·佛隆特（Gian-Maria Volonte，一九三三─一九九四）義大利男演員，就在這一年（一九九四）十二月六日，在希臘拍攝西奧·安哲羅普洛斯「尤利西斯生命之旅」的過程中去世。

我打電話到紐約找到了威廉。他自己接了電話。是的，他從二月底有空，正是感恩節，他剛把火雞放進烤箱。當然，他得用法語唸他的台詞。「Pas de problème」①他溫文儒雅地說。

他說：「我有興趣。要是米開朗基羅要我，我願意加入。算我一個。」美國也好，說真的。

米開朗基羅很欣喜。要是威廉能加入我們的確很棒。

MTV 頻道正在直播柏林布蘭登堡門前舉行的歐洲音樂獎頒獎典禮。U2 樂團為我的電影「咫尺天涯」作的音樂被提名了。但不幸的是（也許我該說感謝上帝？）旅館裡收不到 MTV 頻道，我只是後來在電話裡聽說我們沒得獎。

1994．11．25　星期五　第18天拍攝

今晚多娜塔和我得飛去柏林。我仍是歐洲電影學院的主席，它現在正舉行全體大會，然後是歐洲電影獎的頒獎。

今天劇組進駐美麗的古老宮殿，接下去的三到四天，我們要在此拍攝卡門住處的戲。這幢建築位於老城中心，正對著著名的「鑽石宮」（Palazzo Diamante）。它是絕妙的外景地，有著巨大的石柱中庭。米開朗基羅正為卡門和席爾瓦諾到來的一場戲進行一個複雜的搖臂拍攝。於是大家都不能閒著，但每個人都心情愉快，心甘情願地工作著。

①譯注：法語「沒問題」。

又花了許多時間才弄明白米開朗基羅所想的攝影機與搖臂運動是怎樣進行的，不過最終我們清楚了。我感覺在費拉拉這兒，米開朗基羅遠比在科馬奇歐的時候對一切掌控自如。我的職責日益被減輕到共同協調工作、向其他人傳達米開朗基羅的意思。我特別注意保持影片拍攝的速度。除此之外，米開朗基羅對我的需要比開始時少了。介入協調和提意見的理由少了許多。明天我不在，我一點也不擔心影片的拍攝。

伊蓮試定了服裝和化妝。現在的設定讓她顯得相當老氣，簡直就像是已經成了修女。她應該是更年輕和愛享樂的，如此她的角色才能像劇本裡的那麼不尋常。服裝的褐色調子和褪色的藍讓她顯得不諳世事，幾乎是「不食人間煙火」。伊瑟和伊蓮在週末將去巴黎繼續物色服裝。

我仍參與了卡門和席爾瓦諾在她住處那場對話戲的討論，它將在明天拍攝。然後我們跟大家道別，回到旅館，火速收拾行李，開車到波隆那的機場。

我們經法蘭克福飛到柏林，飛機誤點了。然後直接乘計程車去諾肯區的沖印廠，調光師在那裡等我們進行「里斯本故事」第一次色彩亮度的調校作業。攝影師麗莎‧林茨勒（Lisa Rinzler）離開去拍另一部片子了，這是我們唯一的機會監督印片，兩週後它就要在里斯本上映。

無聲的毛片全都太亮，整部片子顯得相當粗糙。我的思路好不容易才回到這部電影。當然，它還完全沒有聲軌──沒有對白或音樂或任何現場音。離開

沖印廠回家的時候已近凌晨兩點了。

1994．11．26　星期六　第19天拍攝

　　在費拉拉——我只能在電話裡聽碧翠絲轉述——米開朗基羅一鏡到底拍完了卡門寓所裡的整場對話戲，即便重複拍了二十次！那就是一整天的成績。看來進行得不錯。

　　我今天在柏林的行程：先赴本年度「菲力克斯」獎的新聞記者會，然後與歐洲電影學院常務秘書愛娜‧貝麗絲（Aina Bellis）開會，再去電影院看姜尼‧艾米利歐①的「亞美利加」，之後是學院成員的投票。我將只為「年度歐洲影片」投票，儘管這個獎項中有三部影片首映時我沒趕上。接著是全體會員大會。目前學院有四十多名成員。賈克‧朗②發表了演講，促請從「歐洲結構基金」③中撥出固定比例補貼歐洲電影。接下來是一場熱烈的討論，吉姆‧謝里丹④、雅妮絲嘉‧賀蘭⑤、米謝‧皮柯利⑥都提出了不錯的見解。

　　我應該為明天的頒獎準備講稿，但我太累了，決定明天一早起來再寫。

1994．11．27　星期天　休息日

　　這個將臨期第一主日，在費拉拉或許是休息日，在柏林可不是。今早稍晚時候我寫好了頒獎講稿。去年安東尼奧尼是頒獎典禮的主賓，他被學院授以終生

① 譯注：姜尼‧艾米利歐（Gianni Amelio，一九四五—）義大利電影導演，知名作品如「小小偷的春天」。

② 譯注：賈克‧朗（Jack Lang，一九三九—）前法國文化部部長。

③ 譯注：為消除貧窮，歐盟自一九七〇年代中陸續設立「社會基金」、「區域基金」及「農業指導與保證基金」，這三個基金通常合稱「歐洲結構基金」（European Structural Fund）。

④ 譯注：吉姆‧謝里丹（Jim Sheridan，一九四九—），愛爾蘭電影導演，知名作品如「我的左腳」、「以父之名」。

⑤ 譯注：雅妮絲嘉‧賀蘭（Agnieszka Holland，一九四八—），波蘭裔女導演，知名作品如「歐洲，歐洲」、「祕密花園」。

⑥ 譯注：米謝‧皮柯利（Michel Piccoli，一九二五—）法國男演員。

成就獎。當時正在劇本會談的初期階段，我們的電影還只是一個遙遠的計畫。

麥克斯·馮·西度①以他特有的魅力與莊重擔任了司儀。今年倉促舉行的「菲力克斯」頒獎典禮在一頂帳篷裡舉行，這得到了所有到場者的讚譽；有的人甚至喜歡它甚於以往幾年精心製作的典禮。

接著是以老片重拍為主題的座談會。亞瑟·希勒（Arthur Hiller，美國電影藝術科學院院長）、讓—雅克·貝內②和尼克·鮑威爾（Nick Powell）都在與會者之列。還好比利時導演香妲·艾克曼（Chantal Acherman）在場下頻頻鼓噪，不然整場座談會就太冗長乏味了。

然後舉行新科委員的第一場會議，可惜埃托·史寇拉③、蒂妲·斯文頓④和班·金斯利⑤因為在外地拍片不克到場，不過新當選的貝內帶來不少新動力。之後，大家依舊四散去趕各自的飛機，我們終究沒能做出任何重要決議，特別是針對「菲力克斯」獎的未來以及學院將來的設立地點。史特拉斯堡（Strasbourg）能否成為氣候還言過早，斯德哥爾摩（Stockholm）也是可能性之一，還有北萊茵—西伐利亞（North Rhine Westphalia）。

然後是與還沒走的學院成員一起參加晚宴，款待我們的遠道客人亞瑟·希勒和影藝學會成員，然後回家，又一輪行李打包。

① 譯注：麥克斯·馮·西度（Max von Sydow，一九二九—）瑞典著名演員，曾連續演出瑞典電影大師英格瑪·伯格曼導演的「第七封印」、「野草莓」和「處女之泉」並獲得國際聲譽，其後參演影片眾多。曾在溫德斯的「直到世界末日」中飾演父親一角。

② 譯注：讓—雅克·貝內（Jean-Jacques Beneix，一九四六—）法國電影導演，知名作品如「巴黎野玫瑰」（37℃ 2le matin, 1986）。

③ 譯注：埃托·史寇拉（Ettore Scola，一九三一—）義大利電影導演。

④ 譯注：蒂妲·斯文頓（Tilda Swinton，一九六○—）英國女演員。

⑤ 譯注：班·金斯利（Ben Kingsley，一九四三—）英籍印度裔男演員。

四點半起床。正如我昨天擔心的，我生病了。喉嚨痛，眼睛重重的，關節疼，等等。

我們還是去搭飛機，經法蘭克福（Frankfurt），到波隆那。降落時我耳朵疼得厲害，當我們到達科馬奇歐時，我必須上床休息。米開朗基羅正在拍的一場戲是席爾瓦諾從卡門的住處出來，在長長的走廊中途停住，轉回身去。一組軌道和兩台固定攝影機已經架設完畢。米開朗基羅擺開架式加足馬力。他坐在他的監視器——現在有三個——後邊，看起來比任何時候都專注。我們到的時候只得到一個微笑和簡單的招呼，然後又埋首投入工作。事實上這正是我們夢寐以求的情形：他能夠獨立拍攝，我在一旁待命，只備應急之需。現在它真的實現了。我可以無牽無掛地上床休養。

現在我發起燒來。因為有保險的緣故，製片組派來了醫生，他拎著一只空包就來了。他忘記帶所有東西，包括聽診器。於是他把耳朵貼在我胸口，聲稱聽到心跳很快。他也沒有手電筒來照亮我的咽喉，但仍然宣佈它全都發炎了，並給我開了一份的抗生素。至少他還記得帶處方箋，不過我猜那或許是為了讓我給他的小女兒簽名。好吧。

收工後，碧翠絲報告說米開朗基羅順利達成今天的進度。我徹底累垮了，

一覺睡到早上。

1994.11.29　星期二　第21天拍攝

早上醒來我並沒覺得有任何好轉，不過至少熱度降下來了。我好像把病毒傳染給了多娜塔。其他一些人也沒躲掉。讓一皮埃爾幾天來都是在耳道堵塞、鼻子不通的狀況下進錄音。到處都是發紅的眼睛、流著鼻涕的鼻子、咳嗽和沙啞的嗓音。儘管身體有恙，稍遲我們還是開車去現場，正趕上拍第一個鏡頭。

席爾瓦諾從房子裡出來，轉過拐角，沿房子邊緣走著，到了某一點攝影機往上搖看見卡門站在窗口，看著他離去。

第二個鏡頭用大搖臂拍攝。我們對鏡頭如何移動還有些含混，不過我可以應付。場景很美。米開朗基羅確實對這種「大排場」有癖好；以這個來說好了，他封鎖了半座城，數百米長的街道上汽車被清得一乾二淨。他再一次進入全神貫注、嚴陣以待的狀態，與他最初那幾個星期裡的樣子截然不同。

我很高興能給背景中的鑽石宮拍一些照片，但午飯時分多娜塔和我為了多休養回到旅館。我們的狀況還不足以工作，如果不去多躺一會兒，以後只會耽誤更多時間。

傍晚，我們看了一個「攝影用飛船」的示範帶，那是一個安裝遙控攝影機的熱氣球。米開朗基羅正考慮要不要用它在艾克斯市教堂裡拍攝。那是個又大

又笨重的傢伙，不過至少從示範帶上看它是合用的。那會很有意思——我想像它拍攝尼可洛在教堂裡睡著的那場戲。明天我要去跟它的發明人聊聊，看看這飛行怪物的實用性究竟如何。

巴黎傳來好消息：我們將能夠在德方斯區法國興業銀行的雙塔建築裡拍攝〈兩份傳真〉，但是只能在二月的第二和第三週。也就是說我自己的部份這下子要延遲到三月初才能開拍了。

今天晚上還決定了我們明天終於要轉場到普羅旺斯地區艾克斯市（Aix-en-Provence）。在科馬奇歐漏拍的鏡頭，特里龐蒂的那場吻戲，可以等到三月份我到那兒拍攝我的故事時再拍。上星期，在進度落後最嚴重的當口，我向製片人提議我可以讓出我自己的一天拍攝時間給米開朗基羅用，讓他拍攝他那未完成之吻——如果他還想拍的話——以徹底完成騎樓下的戲。我相當肯定等他粗剪影片時，他會明白他確實需要這組鏡頭。昨天他就在嘀咕說他也許乾脆不要這個吻戲。

那樣將給我們一個機會拍一場有米開朗基羅本人在內的戲——只要他同意，就成了。我實在被這個主意吸引，況且米開朗基羅不止一次答應過。我想他應該出現在我那部分影片中，但不顯示他有語言和行動障礙。就在今天，從阿格妮絲的超八毫米紀錄片中，我們看到他感人至深的形象：他獨自遠遠地站在某個地方，沒有任何人攙扶他。

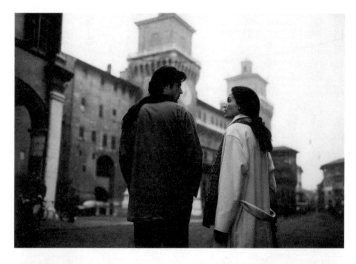

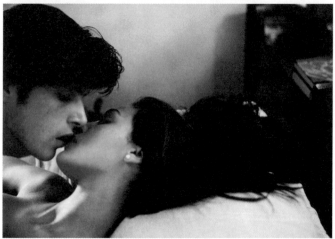

他和她的重逢。

從迄今拍攝的二十三分鐘的素材來看，阿格妮絲大多單槍匹馬拍攝的超八毫米影片確實非常美。那些畫面透出一般力量，那是同樣場景的錄影帶不可企及的。沒有配上聲音，完全顯不出米開朗基羅不能說話——事實上在影片裡他有模有樣地與週遭溝通著。透過姿勢和手勢，他真的指揮了整部電影。即便尚未經過剪輯，這些素材已經構成了對這次拍攝的一件出色記錄。我希望它能保持純粹，而不要被錄影帶「蹂躪」了。

1994.11.30 星期三 第22天拍攝及轉場

今早我的喉嚨疼得更厲害了，但已經不再發燒，我自覺有好轉。

米開朗基羅正在拍攝席爾瓦諾和卡門的激情戲，當然用雙機拍攝。因內斯看來終於同意裸體出鏡，或許穿著她的內褲。兩位演員都很好。米開朗基羅對他們的動作和姿勢做了精細的指導。在波多費諾拍同樣場面的時候，他完全沒有現在這麼「滔滔不絕」和一板一眼。看來他真是變了；兩星期前，沒有人會想到他在拍片現場會是如此的叱吒風雲、威風凜凜。

我們在午飯前完工了。空氣中飄著離別的情緒。有些人會留下來，比如製片組裡的義大利女士：洛瑞塔、奧涅拉、洛萊丹娜和克利斯蒂安娜。不過第二攝影師和 Steadycam 操作員卡洛不跟下去了，攝影師約格·威默（Jörg Widmer）將在艾克斯市替代他的職務，鑑於彼處拍攝必須扛著沉重的設備徒步穿過城

市，他對我們有不可估量的價值。當然，卡洛在Steadycam上也並沒有令自己丟臉，不過約格的確是全世界最好的攝影師之一。

大部分劇組人員都是明天走，費拉拉這兒還有不少東西要拆卸。明天我們要跟米開朗基羅到艾克斯的老市中心走走，看看我們先前選定的十四處外景地裡哪些可以合併，有些二或許乾脆不用。據碧翠絲的說法，要是我們想盡量跟上進度，就必須這麼做。

因為多娜塔和我覺得身體狀況不合適自己開車，於是由法籍的場務主任尤里克開車送我們。我們在後座上討論我的框架部分。

怎樣才能給米開朗基羅的各章節最好的支撐呢？一定不能太注重其本身。但同時它也應該建立自己的特性。它應該提供連貫性，但不能太懸疑以致章節故事進來的時候，成了一種擾亂或是分散注意力的東西（那可就糟透了）。但我也不想讓我的框架部分太晦暗、太沉重，或是太無趣。

也許裡頭那名「導演」應該與米開朗基羅的各章節的角色相遇，要比我們目前設想的與他們發生更多牽連。照現在的設定，他仍是一個相當模糊、單薄的形象。也許他應該跟其中某個女人有瓜葛，儘管這在米開朗基羅的四個故事裡都有發生。也許不必涉及狂野的情慾⋯⋯

總而言之，這個框架的情節仍然包含著許多尚待挖掘的、令人興奮的未知故事素材。

我們晚上之後抵達艾克斯，在旅館開好房間，倒頭便睡。

1994.12.1 星期四 休息與準備

早上感覺非常糟，所以我們叫了一位醫生。這次這位是裝備齊全來的。他驗出我喉嚨發炎擴大——吃了三天的抗生素本應有所好轉——他建議我服用另一種，此外還開了不少可的松。

我們與米開朗基羅在老城四處遊走，查看為尼可洛與「女孩」一起走了一大段長路而選的外景。這段戲有一半在白天，一半在夜晚，中間一段是在教堂裡的確美得攝人心魄，每個地方都非常賞心悅目。我確定能用來拍的街景太多了，但很難捨棄其中任何一處。米開朗基羅在這裡定出了一條非常宜人的路線。

十三世紀的聖讓‧馬特教堂裡面非常美，有著天主教堂顯著的樸實無華。

前天我們看了飛船攝影機的示範帶，現在置身此地，我們懷疑一台最多只能裝兩分半鐘膠片的飛行攝影機在這兒是否管用，或者如果我們把發明人和他的四人團隊從羅馬請來，是否只是白花時間。「咫尺天涯」裡直升機空中拍攝的先例就相當令人失望，因為耗費大量的金錢與時間最後並不見得能夠產生多麼了不得的效果。

氣氛很好。我們現在擺脫了費拉拉令人壓抑的霧，來到了明朗熱情的艾

克斯市，每個人的心情都變好了。伊蓮和文生興高采烈、充滿活力，看著他倆一起走在街上練習對白，真是一件樂事。米開朗基羅仍然精神飽滿、創造力十足。我對這一章滿懷希望，我想在劇本、演員和外景上，它都是最好的。

多娜塔和我現在懷疑我的那部分完全在費拉拉拍攝是否合適。屆時可能會在費拉拉和科馬奇歐拍攝米開朗基羅前兩個故事的連接部分，然後再到艾克斯拍後兩個的。那樣會合理些，因為第三和第四章都發生在法國。這個主意很誘人。

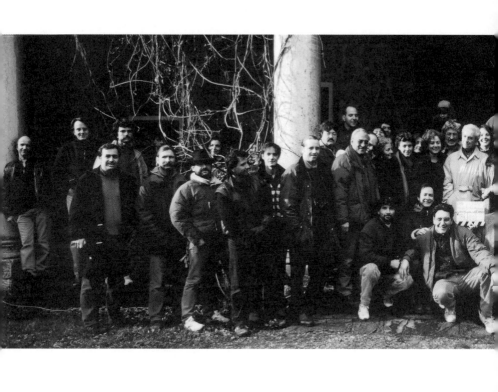

艾克斯

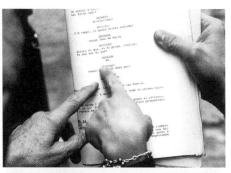

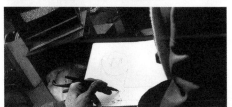

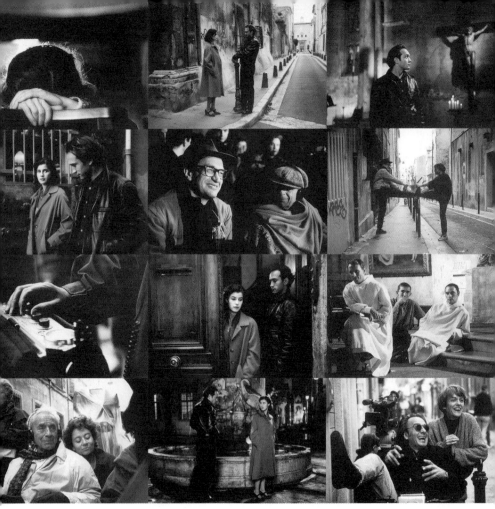

Aix-en-Provence 1994.12.2-1995.2.19

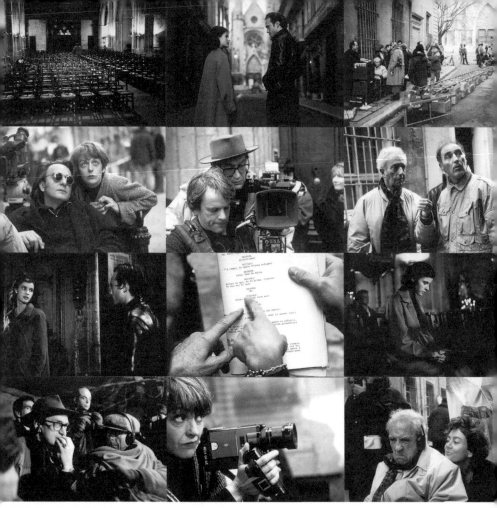

Zeit Mit Antonioni

這個章節，我們嚴格按照劇情發展的時序進拍攝：先拍尼可洛與女孩在門口邂逅。但是，與他昨天所說的相悖，米開朗基羅要兩部攝影機都架在門外——昨天的決定是一部在外面一部在裡面，然後兩部都到裡面。今天它們都在外面，真可惜，不只因為佈景主任西瑞在樓梯上下了很多工夫，甚至把一張地毯挪到一旁，還因為如此一來，尼可洛這個角色沒有任何交代。攝影機先拍大門十秒鐘。門開了，尼可洛出來，朝街道望了一眼，隨即扭頭望向跟著從樓梯上走下來的女孩。她快步從他身邊擦過，走到街上。尼可洛看著她，然後抬腳跟著她。令我焦慮的並非我主要是從背後看到尼可洛，更嚴重的是，任何一個看了這一段的人勢必會認定他和這女孩住在同一個地方而且彼此認識。劇本上寫的是他走進一所陌生的房子，當一個女孩沿樓梯走下來，他好奇地望著樓梯井⋯⋯

兩部攝影機都安置在街道上。第二部挪動了好幾次，最後擺成一個歪歪扭扭的角度以至女孩與尼可洛擦身而過之前，他根本不在畫面裡——他在畫面裡我們也只是從背後看到他。我力勸米開朗基羅把其中一部攝影機放在屋裡試試，那樣至少有個空檔我們能從正面看到文生，但米開朗基羅不為所動。好吧。如果說我們從過去這幾星期裡學到了些什麼，那就是他自有定見。

當然，這個故事的開端與波多費諾那一章的開端驚人地相似，男的和女的都是在門口相遇。只是波多費諾的路太窄，鏡頭不得不推得很近。在這兒，兩部攝影機的視野都很寬。第二攝影機現在的位置，取到的是與第一部平行的畫面，只是沒那麼寬，而那純粹是因為我們只有一顆能夠拉到二十毫米焦距的變焦鏡頭。我對這種「雙機」作業更加嫌惡了。

約格首次扛著Steadycam亮相，儘管剛開始操作時有些緊張，他仍幹得非常漂亮。他高明且熟練地操作那設備，如同跳華爾滋般旋轉和前後搖擺，好像那笨重的傢伙根本就沒有重量。由於他令整個過程看起來那麼享受，他迅速征服了全是義大利人的攝影組的心，他們原先還不肯正眼瞧他呢。很快他們就都張大了嘴看著，像群孩子。

我放心多了，因為有了約格，我們拍攝這二大段對話和行進的戲，總算有了一絲機會趕上進度。絕大多數情況，我們不用費功夫鋪軌：約格活脫脫就是一部自備軌道的單人火車頭。

拍完這個鏡頭之後，米開朗基羅累得無力繼續。他在監視器前睡著了，他過度疲勞的時候便會如此。今天開拍前的準備工作花了太多的時間。伊蓮的化妝和服裝到了現場又全部重新來過。這種事根本不該發生。

於是我們又去看了一遍教堂，主要是為了決定我們是否要租用昂貴的飛船器材。米開朗基羅始終不給一個定案。在他看來那場戲應該是考慮妥當的，而

不該輪到他來說那頗冒風險的玩意兒能提供什麼樣的效果。或許一切都只是恩莉卡的白日夢。不論如何，在週一把那設備和操作所需的四個人從羅馬弄來是不可能的。除非他們能在週一就安裝並調試好設備，在教堂凌空拍攝才可能合乎我們的拍片進度。否則，拍攝會與劇情發展順序差得太遠，我們已經領教過那會把我們搞得多麼狼狽。最終，不得不決定：飛船，取消。斯特法內為這個小方案的否決大大鬆了一口氣，尤其是修士剛好知會我們，在教堂的兩天拍攝中我們什麼時段必須暫停以便他們能進行晨禱、彌撒和晚禱。

我對飛船是有點渴望的，因為我相信它在拍大場面時派得上用場，尤其是銜接那兩個場景之間棘手的過渡畫面：尼可洛在擠滿了人的教堂裡睡著了，醒來時發現只剩他一個人。斯特法內安慰地指出在我的拍攝裡我可以隨時使用飛船，那時候在協調上肯定比現在為米開朗基羅準備它要容易得多──他一定要看到實地示範一遍才能決定用還是不用。

他還話中有話地說：說不定當我和托尼諾編寫框架故事時，艾克斯市也會成為我的外景地之一。要是那樣，何不就用同一座教堂呢？到最後我的框架故事與米開朗基羅的各章節之間的聯繫，很可能比我們最初設想的要多。

我實在喜歡第三對演員。伊蓮的表演感人而逼真，誰也不會想到一個乍看之下如此羞怯嬌弱的人能有這麼強大的內在力量。相比之下，文生較為張狂和自信，但不至於霸道。他的態度可以形容為一種謙和與高傲的混合。伊蓮也有

她自成一格的高傲，只是她把自己深深地沉浸到某種氣質中，你幾乎注意不到那股傲氣。無論如何，他倆是出色的一對。不難理解他們對彼此的迷戀。這是恩莉卡和米開朗基羅又一次的成功選角。

米開朗基羅似乎不像在費拉拉最末那幾天那樣興高采烈。他變得易怒，發了幾次脾氣。而且，他的決策也不像頭幾天那麼清晰，可能是因為他需要時間適應他的新主角和新的外景地。

不過，超級友善、活潑的聖讓・馬特教區的神父們是一個驚喜。這是一個由十一位修士組成的鬆散團體，不屬於任何宗派，只受艾克斯市主教的直接管轄。他把這教堂和教區委派給他們。其中有的人曾經是多明我會①修士。除了照拂靈魂，這些修士還投身於各種學間的研究，我們驚訝地得知他們有的人還是電影方面的專家，熟知米開朗基羅的電影，甚至我的。

1994.12.3　星期六　第24天拍攝

我們回到艾克斯舊城區中心的街上拍攝，接續昨天停在下的地方：尼可洛與女孩的步行和對話。米開朗基羅最後關頭又提出另外一組外景——同一條街的另一段，或另一頭——原本大家都已經準備就緒了。這使兩件事情更加必要：拍攝按照劇情順序進行，每一景的結束要與下一景相接。

要是沒有約格使用 Steadycam 的好手藝，這一天大家就有的瞧了。兩位演員

① 譯注：天主教托缽修會之一，一譯多明尼克派，意為佈道兄弟會。

超級友善、活潑的聖
讓‧馬特教區的神父們
是一個驚喜。有的人還
是電影方面的專家，熟
知米開朗基羅的電影，
甚至我的。

也十分出色，並且完全掌握了他們的台詞。昨天，伊蓮有一次把一句「你是基督徒嗎？」說成「你是新教徒嗎？」自己立刻就笑場了。

在下一處外景，米開朗基羅想在那兒拍全部一整段又長又重要的對白，我吃驚不小，本來的打算是他只在那裡拍開頭那幾句。那場戲以一面商店櫥窗中的映射開始，看起來好極了——是恩莉卡的建議，米開朗基羅採納了。然後主角雙雙入鏡，用 Steadycam 拍攝，他們繼續沿街走下去直到我們幾乎聽不見他們：連監視器上都是一片雪花，因為 Steadycam 攝影機的訊號已經超出範圍了。

拍完兩人的中景鏡頭之後，米開朗基羅又加了兩個特寫，還是用 Steadycam，倒退著拍。我們從未拍過這樣的鏡頭。這組特寫鏡頭顯示出我們有兩位多麼傑出和專業的演員。

為保持光線的連貫性，我們索性跳過午飯時間，直到下午三點半才終於休工，饑腸轆轆，四散去覓食。大家都情緒高漲。今天測試了我們的極限，兩位新演員給了我們很多新的能量。吃完推遲的午飯，天色已經太暗無法繼續拍了，於是我們突然多出大把時間可以遊覽這城市。

多娜塔和我意外發現薩爾加多①攝影展的海報，展覽名稱叫「人類的手」，在市立圖書館。今天是最後一天了，只剩一個小時的開放時間。我們問路人問了方向，小跑步到了展館。

我們為那些美妙的照片折服，每一幀都那麼「對勁」、具說服力，所有照片

① 譯注：塞巴斯提奧・薩爾加多（Sebastião Salgado，一九四四—）：著名紀實攝影大師。

都展示用手勞動的人，拍攝對象來自世界各處。它們那麼令人激動，我們幾乎要覺得自己的作品是業餘的。它們對想要捕捉的真實性的追求是那麼義無反顧又意氣風發，虔敬地凝視著鏡頭所探察的各種勞動中，以至於它們彷彿籠罩著神聖的光環。它們將與奧古斯特·桑德①的「世紀人物」一樣不朽。

1994.12.4 星期天 第25天拍攝

我們從昨天未完的工作開始：在噴泉邊用 Steadycam 近拍。伊蓮和文生入鏡，尼可洛停下來，看見噴泉，趨前草草舀了一口水喝，而任由女孩繼續走。然後又跑著趕上她。的確是很精采的一場戲，但碧翠絲、阿露娜、阿菲奧和我又一次失望透頂：米開朗基羅堅持要讓他們從左邊入鏡。從審美角度來講那絕對沒問題，並且也符合外景本身和米開朗基羅對它的感覺。但昨天 Steadycam 跟拍的是一段從銀幕右邊到左邊的輕快運動，所以現在他們應該是從畫面右邊出現的。要是他們從左方入鏡，可就「迎面相撞」了。但米開朗基羅一如既往，對此置之不理，所以對我們對「正確接戲」的懇求，他絲毫不感興趣。

不過，最後，按他的意思拍了三次之後，他答應按我們的方法拍一次，演員從正確的一邊——右邊入鏡。恩莉卡對大家宣布：「這一次就由文來導演……」我恨不得找個地縫鑽進去。我當然根本談不上「導演」這一次拍攝，我不過是依照同樣的場景裡讓演員從右邊出現，隨後文生停下來看著噴泉，其他

一切都與其他幾次一模一樣。

米開朗基羅相當明確地表示他不會考慮用這個版本。他當然會以他希望的方式剪片，不過，我們安慰自己：或許他的剪接師會樂意讓這一對朝一致的方向走。到時走著瞧吧……

我們按時轉到下一處外景——卻不得不停下來。先是陽光射入狹窄小巷。那對攝影機來說對比太強了，於是我們決定提前放飯。然而午飯照例花了不止一小時時間，大概兩小時吧，等我們回頭要拍那小巷，已經太暗了。

米開朗基羅安排的兩部攝影機總是互相干擾……一部用Steadycam，另一部架在三腳架上。兩個主角遇上一個路人，尼可洛跟她有簡短對話，不管我們怎麼弄，好像都不可能讓三個人同時在兩部攝影機裡得到同樣好的表現。要嘛是Steadycam的效果好，要嘛是另一部，就是不能兼得。完全束手無策。米開朗基羅心情很糟，攝影組對大師也是一肚子火。

Steadycam不斷闖進固定攝影機的畫面。如果我們分成兩次拍，老早就完成了，這樣搞下去只是令人沮喪。當米開朗基羅下令鋪設四十米長的軌道時——那其實不能解決任何問題，只是重複Steadycam的路線——劇組幾乎要集體造反，而且光線也沒了。當然，我們已經無法要求與前兩個鏡頭的連貫性。這情形也有它淚中帶笑的一面，因為每個人似乎都不再老老實實幹活，部分也因為那軌道的愚蠢長度，它根本什麼用場也派不上。

隨後的決定必須是在下週末結束這場戲。實際上我們今天毫無成果可言。

扮演路人的女演員是從羅馬請來的，下星期她還得再飛來一趟，就為了短短的

之後，這樣的全體失意特別明顯。

一句台詞：「你有病啊！」這實在有點浪費。大家全洩了氣，經過昨天的歡悅

一整天我都覺得自己完全多餘，而且不管幹什麼都提不起勁。我怎麼可

能提得起勁？米開朗基羅把我的韁繩套得跟其他所有人一樣緊。今天他寡言到

了極點。昨天半夜他在旅館發表了一通異議，並堅持要即刻再去查看一遍所有

的夜戲外景。然後他去了，隨後又全推翻了，代之以其他幾處。製片部門陷入

絕境。那幾條街道都沒有取得拍攝許可。就算有，也沒人知道該怎麼搬走所有

的汽車、攔住行人、佈置燈光。要是再把我們需要的人工降雨考慮進去，整件

事情根本不可能。碧翠絲的精神徹底崩潰了。畢竟，她是要對進度表負責的。

她對自己缺乏權力努力保持冷靜。看著她用母性的方式處處為米開朗基羅設

想，而絕不任由怒氣爆發，很是感人。

米開朗基羅疲憊而惱怒。今天每個人都成了他發脾氣的對象。他還沒有將

這座小城和這一章納入掌控之中，至少看起來是這樣。

傍晚，劇組中的法國人為組裡德國和義大利同仁辦了個聚會。由實習中

的拉斐爾率領爵士樂隊愉快地演奏著。大家跳著舞，所有人又再度振作起來。

看來劇組絕不會長時間地處於低潮，這群人有一種固有的親密和無比寬厚的堅

忍。某種意義上，這部不凡的電影因此而成就。

1994.12.5　星期一　休息日

　　早上我們看了前幾天在費拉拉的毛片。這批毛片出奇地好，當屬迄今最好的成績。特別是費拉拉那一章的結尾鏡頭，是非常棒的電影，它使得多娜塔和我重新斟酌框架故事的構思。我們曾經想過完全不要「導演」的角色。

　　在我的筆記中有這樣一個像科幻小說的大綱：四段一度逸失的影片在已不復存在電影的未來被發現了……

　　而演員們，都已經老了四十歲，回想當年……

　　一個偵探，而不是「導演」的故事？……

　　但這批毛片讓我確信我必須保留「導演」的角色並且在費拉拉拍攝。

　　本地的「塞尚」①電影院正在上映「巴黎德州」②，傍晚安排我與當地電影社團進行一場座談。自一九八四年的坎城影展以來我不曾與其他任何觀眾一起看這部電影，我得承認現在我覺得它很感人。米開朗基羅跟我一起看電影，他看得非常認真，並且跟演員和大部分劇組成員一樣，一直待到之後的座談結束。

①　譯注：保羅・塞尚（Paul Cézanne，一八三九─一九〇六）。出生於艾克斯市。後期印象畫派的代表人物，被稱為「現代繪畫之父」。

②　譯注：*Paris, Texas*，溫德斯一九八四年完成的影片，該片獲得當年坎城影展金棕櫚獎。

1994.12.6　星期二　第26天拍攝

在聖讓・馬特教堂的第一次拍攝。修士們非常專注地排練著在影片中演唱的合唱曲目，等不及要獻上他們的銀幕處女秀，但可惜在此之前我們還有好些工作要做。教堂是我們迄今為止處理過的最大佈景，阿菲奧和他的照明組要花些時間打光。米開朗基羅確定了第一個鏡頭將是教堂內的大全景之後，我們可以先回旅館待幾個小時。這讓我們有機會與我們的訪客——編劇尼古拉斯・克萊因（Nicholas Klein）和 U2 樂團的波諾（Bono）——共度上午剩下的時間，談論我們的合作案「百萬大飯店」①。

下午，我們拍第一個鏡頭。尼可洛和女孩進入教堂。她在前排一張長凳上坐下，而他繼續沿走廊蹓躂，四下張望。唱詩班在丹尼爾修士的指揮下優美地吟唱，整場戲從一開場就有很好的氣勢。

我們隨後開始準備下一個鏡頭。我有點心神不寧，因為除了波諾和尼古拉斯，德國 WDR 電視台的人也來了。離開片刻之後當我回到現場，我驚訝地發現一點進展也沒有。雖然燈光已經架好，但似乎沒人清楚這個鏡頭要怎麼拍。再次滿頭霧水，當米開朗基羅畫出演員走位的路線，大家都以為那是攝影機移動的路線。等到我搞清楚攝影機應該是朝另一個方向的時候，重新架燈已經太遲了。

①譯注：The Million Dollar Hotel，文・溫德斯執導，完成於二〇〇〇年的電影。影片故事是由著名愛爾蘭搖滾樂團 U2 的主唱波諾構思的。

此外，修士們七點要進行晚禱，所以我們無論如何都得撤離教堂。我們有些沮喪地走出現場，儘管一大群人工作了一整天，我們又一次沒能有太多成果。

修士們邀請我們——也包括伊蓮——與他們共進晚餐。看來這些修士不僅僅是電影愛好者，他們是如假包換的影癡。他們全都看過奇士勞斯基①的「紅色情深」；有人甚至還連看了三遍，所以他對伊蓮在片中的幾句台詞滾瓜爛熟。他們的院長知道米開朗基羅的所有電影，而且說他最喜歡的是「一個女人的身份證明」，還有一位是專門為了這次拍攝專程從瑞士來的，他的副業是影評人。

於是大家共度了一個愉快的晚上。伊蓮和我被各種提問包圍，要不是讓——皮埃爾早有其他安排，這頓飯大概要持續到深夜了。他要讓唱詩班進行一場純聲音的演出，以便錄製沒有白日喧囂、車流往來的更乾淨的聲音。所以這一晚稍顯倉促地結束了。

顯然，我們誰也沒想到一個修士團體竟會如此活潑和開放。

兩名修士在晚禱之後到旅館來，我與他們一直聊到半夜。他們想辦一本叫作「礎石」的雜誌，為此想對我做一個長篇訪談，這得看接下來的幾天裡我能有多少空餘時間。

① 譯注：克里斯多福‧奇士勞斯基（ Krzysztof Kieslowski，一九四一——一九九六）波蘭導演，名作如「十誡」、「三色：紅、白、藍」。

1994.12.7　星期三　第27天拍攝

阿菲奧和照明組從早上七點起就開始忙著在教堂中殿重新架燈，但即便如此，我們還是要等到午飯後才能開拍。下一個鏡頭極其複雜，因為幾乎整座教堂都會入鏡。尼可洛沿走廊亂走，直到祭壇。他在一張長凳上坐下，四處打量一陣，最後睡了過去。這時攝影機向另一個方向拍。他在一張長凳上坐下，四處打量一陣，最後睡了過去。背景中可以看見，在唱詩班的歌聲中，儀式還在繼續。

我喜歡那光線，還有米開朗基羅的構圖。我們拍了好幾遍。然後米開朗基羅拍了女孩的一個中景鏡頭，她站在其他信眾中間祈禱。阿菲奧和我成功說服米開朗基羅用第二攝影機從另一個比較好的角度——前方半側面——拍攝伊蓮。米開朗基羅的中景是從正側拍的，不怎麼好看。兩個鏡頭都迅速無誤地拍成了，我們很可能有機會今天就完成在教堂的拍攝，完全跟上進度。

最後一個鏡頭又是全景，這次是朝著大門。尼可洛醒來，發現空盪盪的教堂裡只剩他一個人，他匆匆走向出口。阿菲奧和我在最後關頭又勸進第二攝影機介入（我當場成為雙機拍攝的信徒！），拍攝尼可洛的近景，這樣我們就有比單單一個大全景鏡頭多一點他的素材。米開朗基羅拍片如此謹慎，每個佈景也都要花很長時間，所以第二攝影機很有必要，因為它能讓他在剪輯時有更多的彈性。

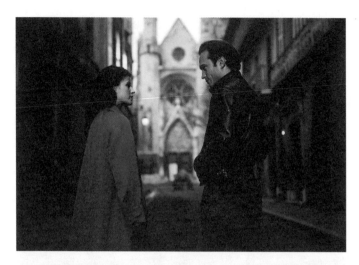

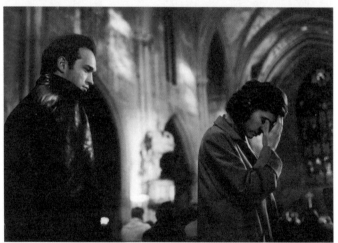

他對她的感覺越來越深，越來越強，直到他意識到自己想要與她共度餘生。

感謝修士們，他們同意將晚禱延後半小時，我們居然真的按計畫拍完了教堂的戲份，總共六個分鏡。阿露娜為這場戲設定的時間是八到九分鐘。我很好奇米開朗基羅在剪片時會不會讓它那麼長。

之後我們看了在艾克斯市頭兩天的毛片。我得說關於開場鏡頭，我之前的判斷沒有錯。當觀眾看到這一段，確實看不出那是兩名陌生人初次見面。毛片沖得有點偏藍，使伊蓮的化妝顯得相當明顯——她本應該是素面的模樣！Steadycam的鏡頭晃得太厲害了。我很不滿意，惱火於自己當初沒有更堅持某幾個鏡頭的拍法。

始於櫥窗中倒影的移動長鏡頭畫面上除了佈滿塗鴉的牆壁，什麼也沒呈現出來——如果這樣，我們根本用不著到艾克斯市來。這也可以歸咎於雙機拍攝，以及伴之而來、不得不接受的接二連三妥協。為了遷就另一部攝影機，Steadycam不能迎著演員的正面沿路跟拍，於是只能從側面拍兩個人快步地走，看起來挺亂的，而且對白也沒什麼特別的幫助。要是我們分別用單機拍兩次，就可以讓Steadycam走在演員前面，讓兩人身後的街景入鏡，而不是側面牆上那些塗鴉。

假如，當初……事後諸葛很容易，但對我來說，事後發現自己的失誤，都要比我當場的情形容易面對得多：我在拍攝當中就能看出「錯誤」，但就像是某種夢魘，我完全無法阻止它們。我不是說米開朗基羅在艾克斯市拍的一切都是

夢魘——當然不是，只是就在他的毛病發作的時刻，在我應該去干預的時刻，我卻束手無策，因為他不容我插手。

約格在一開始就交出這麼一份不叫人看好的成績單，真是可惜。Steadycam拍攝的畫面很不統一，很難和其他影片進行剪輯。總而言之，我很氣餒。儘管最後幾段毛片還令人愉快，整體而言仍很教人洩氣。其他人也有同感，而且大家都有各自的錯誤要反省。伊瑟不喜歡伊蓮的外套或者她連身裙的顏色，茱迪斯為化妝過於顯眼而難過，約格發現自己的攝影太沒章法。阿菲奧蹙著眉頭，皮諾尷尬地聳肩。放映之後大家垂頭喪氣地走出放映室，誰也不說一句話。

1994.12.8 星期四 第28天拍攝

危機四伏的一天，至少對我而言。我完全束手無策。我覺得我比以往任何時候都多餘，並且一度墜入其他不少人經歷過的憤世嫉俗的狀態。

多娜塔幫我擺脫低潮。我們長談了一次，我看待事情的方式才稍有改觀。

到底發生了什麼事呢？

米開朗基羅安排了我們的最後一場日間戲（兩名主角進入教堂之前的部分）又一次，攝影機鏡頭裡全是難看的牆壁，而紅衣主教大街盡頭美麗的聖讓‧馬特教堂，卻只能看到它的大門。整條街的風景全看不見，如果真要這樣，不得不教人怨嘆過去一星期我們何必辛辛苦苦把街道封鎖起來。因為照明

問題我們要到下午晚些時候才能拍攝，於是我們用這一天的大部分時間來等一個鏡頭。來自昨天毛片的懊惱絲毫未減地持續著。（要是銀幕上的城市全是糊亂塗抹的牆壁，我們幹嘛要到艾克斯來拍呢？）

軌道鋪好了，但顯然不是鋪在該鋪的地方，因為教堂門前有座噴泉，正好遮住走進門去的演員。大家一再提醒米開朗基羅注意這一點，可今天是他拒絕任何提醒和抗議的日子。對白也開始牛頭不對馬嘴了。就在這時候，米開朗基羅卻要他們倆慢下來（「慢慢地！」）。按照劇本，尼可洛應該是對街道瞭若指掌，而且知道一條去教堂的近路，他卻向女孩問路──她緊接著的下一句話就該說，她不是這兒的人不可能知道。一切都要為臨場的新狀況改寫台詞，我坐下來跟演員一起解決。米開朗基羅對這些改動漠不關心。我們排練對白時，他甚至大刺刺地摘下了耳機。

當我跟演員談完回到他旁邊，他指著自己：「那是我的演員，你離他們遠點兒！」還有一次，當大家都困惑不解的情況下，我想插手解釋，米開朗基羅索性拽住我的衣服不讓我去。

這一天還沒過完我已經受夠了，我覺得自己完全多餘。米開朗基羅把我排除在外的做法很傷人：：看來他仍然，或者可能是再一次不信任我；他不相信我是來幫忙解決問題的，而堅持把我當作「對手」或「敵人」。

阿菲奧和我提議使用第二攝影機，但他拒絕了這個主意。然後恩莉卡建議

加拍一個全景，那樣至少能呈現教堂比較漂亮的外觀。一整天就只這樣。我們要拍的不過是可以在一個小時內完成的兩個簡單鏡頭！

多娜塔指出米開朗基羅好強的態度往往出現在他對自己明顯缺乏自信的日子，所以確實是完全可以諒解的；若身處他的位置，我也會像他那樣。此外，我並非完全喜歡今天拍的部分，米開朗基羅一定感覺到我有所保留。

以中立的、不預設立場的方式旁觀電影拍攝為什麼那麼困難呢？跟隨自己不能影響，或至少不太能發揮影響的拍攝，怎麼會這麼吃力？拍攝兩個簡單鏡頭的一天結束時，我覺得比拍完我自己最繁重的戲還要筋疲力盡。

我覺得這一章是誤入歧途了。儘管演員狀況都很好，卻無法充分發揮，他們的故事讓人不感興趣。在前兩章裡，一開始就有種張力。從第一個鏡頭，就營造出一種情境，它抓住你，讓你想看它如何發展下去。在艾克斯市，我們沒能創造出這種張力。一切看起來都那麼唐突，我甚至不完全確定那些對白是否合乎邏輯。

但願我明早感覺好點。否則，也許我該直接去問米開朗基羅他是否寧可我別到現場。要是沒有人時刻在他後邊盯著他，或許他就能恢復像在費拉拉那章結尾時的威信。也許他擔心我會與他唱反調，或者我的在場是在質疑他的能力。

「一切都得改變！」這是「道路之王」①裡的「神風」在他智窮計盡時寫

① 譯注：Im Lauf der Zeit，溫德斯一九七六年導演的影片。

在小紙片上的一句話，很符合我現在的處境。

這部電影現在需要一股中堅力量。對製片人來說那就是我——他們的「後援」。但今天是後援急需後援。雖說我並非為了製片人而加入這部電影。但若米開朗基羅視我為對手，那我到底又是何苦來哉呢？

1994.12.9　星期五　第29天拍攝

重新鼓起勇氣與希望投入工作。今晚要拍第一場夜戲。從現在直到在艾克斯市的拍攝結束，我們都只在夜裡工作。

今天的日程——也許我該說：夜程——是由兩個應該頗簡單的分鏡組成，至少從內容上看：尼可洛從教堂出來然後沿街跑起來。阿菲奧和他的照明組從上午十點起就忙著為整條紅衣主教大街架設燈光。昨晚米開朗基羅向大家講解這兩個分鏡，我們依此行事。我們加了第二攝影機，第一攝影機將用多種鏡頭拍攝兩個場景。這晚的工作很快完成了。

米開朗基羅與我和好如初。當我們跑進教堂躲雨——水車為今晚的戲噴灑的——猛然發現彼此肩並肩站在一起。這對我們真是完美的一刻。我們飛快地互瞄一眼，然後點頭聳肩，就這樣，我們之間的一切又恢復正常。

只有薇若妮卡的那段有明顯問題。原因不是出在約格的毛片馬虎虎。Steadycam，而是固定攝影機，它的構圖說不出的難看，切掉了演員的腿，而我

實在看不出任何道理。我很不高興，因為這又是錯在不分青紅皂白的盲從：米開朗基羅想要一個固定畫面而且把它設定好了，他沒有用攝影機跟隨演員的移動，而我們的老皮諾就乖乖守著起初的構圖，也不管文生退後了一步，他的腳就被畫面硬生生切掉了。說實話，這段影片沒法用。也許整場戲還是只用Steadycam拍的部份就好。

等一下我們還要繼續為下星期的街景戲尋找外景地點。

1994.12.10 星期六 第30天拍攝

今天的拍攝工作比昨天更繁重：教堂內景戲之後，尼可洛在噴泉邊找到女孩，他們有兩頁的對白。

中午排練的時候，米開朗基羅深藏不露，不願透露他打算怎麼拍這場戲。阿菲奧評估那樣沒法打光，要是一百八十度的範圍還能設法應付。米開朗基羅想用Steadycam。但好像不適合一場有著重要台詞的夜戲，另外Steadycam的影子也不好預測。我們說服米開朗基羅五點來看打光，到時候再做決定。他看來很願意。

「全部！」他指示道，比劃著繞整個噴泉一周。

六點時一切就緒，我們得以再排演一遍。伊蓮和文生準備得很充分。阿菲奧必須說服米開朗基羅先用單機拍一個開頭的全景，然後重新打光之後，再近拍演員。還得有人去勸勸米開朗基羅：在這樣的夜間環境無法動用三部攝影機

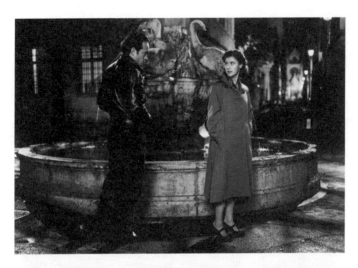

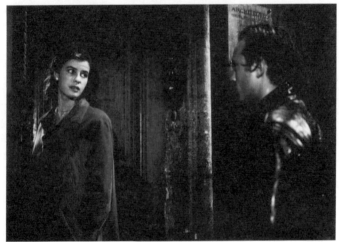

要是我愛上了妳呢？

那就像是在明亮的房間

點上蠟燭⋯⋯

同時拍，一部拍全景，另兩部拍特寫。如果他堅持要這樣子拍，阿菲奧因宣稱他打算罷工。因為那樣一來照明將不可避免地亂成一團，他拒絕承擔這種後果。他半開玩笑、半虛張聲勢的威脅奏效了。頭一回，我們以規規矩矩的方式拍攝：先拍全景，重新打光，拍特寫，重新打光，再拍反向鏡頭。

如此一切漸入佳境。伊蓮和文生的表現一次比一次更好，伊蓮的特寫是我們至今完成最好的鏡頭之一。只有一丁點麻煩，在第二次重新打光之後，米開朗基羅突然不想拍文生的特寫了。拍到女主角很好的特寫他已經滿足了。但他應該拍與之匹配的文生的特寫。如果因為嫌重新打光麻煩而省略不拍，伊蓮的特寫看來只能接一段不明確的後續，或是一些欠接張力的片段，要是沒有文生的鏡頭可接，到時候他又該在剪輯台上搖頭了。唯一對米開朗基羅起作用的招數，是我們辯稱伊蓮也將出現在文生的特寫鏡頭裡。這才說動他拍那個鏡頭。

最後的這一個鏡頭是整場戲最出色的；兩名演員都相當傑出。

這是我們頭一回以徹底傳統的方式拍攝，每次只用一部攝影機，每拍完一個鏡頭就重新打光。完工的時候已經凌晨兩點，但整個劇組仍情緒高亢，因為每個人都感覺到完成了一件重要的事情，並且長時間的工作終於有了成果。

我癱倒在床。疲憊但愉快。我想連吃十天的抗生素也是使我虛弱的一個原因。（醫生昨天又來了，聽診我的肺，非但沒有叫我停藥，反而增加一倍劑量。我的支氣管炎仍然嚴重，只要稍微使力就會出一身汗。）

1994.12.11 星期天 休息日

多娜塔和我睡了個懶覺。下午，我們開車去了聖維克多山——塞尚的山①。

今天是個清爽的冬日。我們沒能找到一個清靜的地方，於是只散了一會兒步，決定這星期另找時間再來。

整個地區上空籠罩著一片煙霾，令黃昏的天空佈滿奇怪的色彩。一定是哪裡著了大火。那感覺簡直像是童話電影，回艾克斯市的一路上我們對延途壯麗的紅色、藍色和綠色天空驚嘆不已。我只有墨鏡，因為我早上在浴室把眼鏡摔碎了。但願明天我能在艾克斯找到配眼鏡的，不然下一場夜戲我就幹不了什麼事了。

晚上，多娜塔開車去尼姆（Nîmes）②。我去參加聖讓·馬特教堂的晚間彌撒，一直待到晚禱，然後在街上蹓躂了幾個小時，思考我的框架敘事。

此刻我特別中意的構思是把米開朗基羅的各章節視為閱讀他的《台伯河上的保齡球道》的過程。那樣就只需要安排一個說書人或閱讀者。或許由馬切羅·馬斯楚安尼③扮演？前兩星期我都在讀彼得·漢克④的新小說《我在無人海灣的一年》（My Year in No Man's Bay），說書人這個構想很大程度上由此而來。嘛是一個「辯士」⑤裡已經用過了。

我自己傾向於在框架故事中加入一些幽默色彩，但那會有過度割裂的危

① 譯注：保羅·塞尚在一九○二—一九○六年間多次畫過這座山。

② 譯注：法國西班牙接壤的城市。

③ 譯注：馬切羅·馬斯楚安尼（Marcello Mastroianni，一九二四—一九九六）義大利傑出的電影演員。主演過「八又½」、「甜蜜生活」、「義大利式離婚」等影片，並曾與法國影后珍妮·摩露共同主演安東尼奧尼的「夜」。

④ 譯注：彼得·漢克（Peter Handke，一九四二—）奧地利作家。溫德斯的好友。溫德斯早期電影《守門員的焦慮》即為漢克原著。

⑤ 譯注：Cinema Paradiso，義大利導演朱塞佩·托納多（Giuseppe Tornatore，一九五六—）的電影名作。

開朗基羅以所有台詞都不知所云的方式導了這場戲。在劇本裡，尼可洛獻殷勤地在往來人流中「保護」女孩，但今天米開朗基羅不那樣。尼可洛一個指頭也沒碰她。劇本裡她拒絕他的舉動，不願被當個女人對待，這一來就完全失去依據了。但今天誰也說不動米開朗基羅，連只想知道怎麼架燈的阿菲奧也沒轍。他很聰明地在街對面打了一盞聚光燈。但是行不通。街對面少了聚光燈，場景顯得單調，對白也講不通。但我們就這麼拍了。「夠了！」今天大家統統閉嘴。

儘管我對過去幾天裡米開朗基羅對所有人疏遠和冷淡的態度苟同，但我倒是能或多或少體會他的處境。他需要尋找自己的詮釋方式而忽略他從各處收到的所有建議——包括我的。他不太熟悉這座城市；在夜晚，在阿菲奧的燈光下現場看起來與白天勘景時不一樣。最關鍵的是他無法判斷法語台詞的好壞，他只有憑他的本能和臨場的感覺來工作。而在這樣的狀況下還有另一個導演在他旁邊，能走路能說話，還會講法語……如果換成我面對這個處境，我能猜想那對我來說會是怎樣的刺痛、威脅、激怒和惱火。歸結到此，實在已經是程度驚人的冷靜了。但這觀點是否真的比我之前抱持的嘲諷態度更積極？「我們必須克服，」我默想，「拍完這場夜戲，越過這些阻礙。」

晚飯後我們頂著巨大的困難繼續拍：多出三條小巷會入鏡，全部以一條複

雜的軌道連接。阿菲奧花了幾個小時來安排燈光，等我們準備進行排演時已過了午夜。排演持續了很長時間，主要歸因於技術上的困難：米開朗基羅想用高倍變焦鏡頭拍攝全部的步行，也就是說幾乎一百毫米的焦距。以最大的光圈，景深的誤差容忍範圍小於五公分。這意味著兩個演員絕不可能同時處在焦距內。

攝影機不得不一遍又一遍地排練，主要是因為兩人的頭還是不夠米開朗基羅想要的那麼近，他還想讓演員離攝影機更近。阿菲奧真夠可憐的：他把三條小巷的光打得很漂亮，但現在在鏡頭裡你幾乎看不到它們。皮諾和他的跟焦員莫瑞西奧幾近絕望：在明亮的日光下，以 f 11 或 f 16 檔光圈，我們的大師只想拍長鏡頭，不要任何特寫；而現在，以開到底的光圈，他卻要貼近拍。但他就是這樣：一旦他認定一件事，別指望能說動他。不過也別忘了劇組成員每每談起這一點時，他們話音裡透著驕傲與欽佩。

正因為我們全都理解這點，所以所有人才全力以赴，想看到在如此深夜的所有付出能得到回報。結果這場戲確實不錯，有著不尋常的色彩飽和度。還有一些困難——文生的言語不像伊蓮對自己的台詞那麼有把握。有一次，米開朗基羅喊「停！」因為文生的言語中稍有停頓。有點可惜，因為我認為在法語中他的停頓是有意義的：那並不大像是他忘了詞，而更像是這個角色在尋找一個合適的詞。米開朗基羅要他說得更流利，給對白注入文學的品質，他的意思是文生經常在朗讀或背誦而不像說話。就這樣，可能給這場戲更大的可信度和人性親和

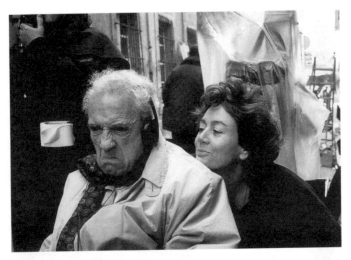

今天任何意見和問題都
被米開朗基羅叱責。

的元素也被抹殺掉了。

我努力幫演員調整他們的台詞。我們挑出了一些文詞上的詰屈聱牙，一起仔細檢查對白。我盡量做得不招搖，米開朗基羅也沒察覺。我明白自己並非是在他背後搞動作——恰恰相反。但是再花力氣說服他實在不是我現在能辦到的。所以我只好偷偷摸摸做我的事。看著伊蓮和文生一起工作是件樂事。他們不斷嘗試新東西，背誦台詞，即興發揮並提出建議，沒有過分死板的嚴肅。

凌晨四點我們終於完工了，疲憊但愉快。後來，米開朗基羅同意用焦距比較短的鏡頭再拍一遍，可以出現更多背景。阿菲奧這下可開心了，因為他的辛勞終於可以展現成果，而米開朗基羅也多了一個選擇，他剪接的時候也會高興的。

1994.12.13 星期二 第32天拍攝

又是夜戲，在阿貝塔廣場。令製片人錯愕的是：米開朗基羅突然對外景地很不高興！他不悅的是與昨天的戲的過渡。他也沒錯：從狹窄的小巷一下接到開闊的廣場確實會顯得有點唐突。我們的確應該插一個額外的、介乎中間的外景地。我們找到一處他喜歡的地方，就在明天要用的外景旁邊，我們會拍一點過渡的場景。

經過一番折騰之後，我們終於拍完阿貝塔廣場這場戲了。打光有點難，

又花了阿菲奧不少時間。環繞噴泉拍完一個漂亮的長鏡頭，正當我們以為今天就到此為止，米開朗基羅卻又要整個重拍一遍，只是更近。誰也沒想到。這一次，再次使用高倍變焦鏡頭、最大光圈，他改變了演員的位置，讓他們離攝影機更近，因為用一百毫米焦距的鏡頭他仍覺得演員的臉不夠近。換句話說，我們得重新打光。別打算很快上床睡覺了。

最後一下場記板敲下來是凌晨三點，像往常一樣，我隨即拍了一些劇照。唯一的問題是較近距離拍攝的素材能不能被剪進片子去？

所有人對這一場戲都很滿意。

1994．12．14　星期三　第33天拍攝

雨中的夜戲，接著我們昨天收工的地方。自從到了艾克斯市之後，我們的所有拍攝都是按劇情順序進行。整條街道打好了光，灌水器就緒。兩個演員從遠處出現，向攝影機走來。雨越下越大，他們開始跑，到一個小門廊下避雨。

女孩腳下一滑跌倒了，但她沒有受傷反而笑起來。伊蓮可真不簡單；每一次她都直接摔向鵝卵石路面上，真教人心驚。如多娜塔所說，她是天生的演員，她表演得那麼自然、無畏、不過分又很準確，讓一切看起來輕輕鬆鬆而又絕對可信。即便是難堪的事，比如在雨中跌倒，她也令它像是世界上最容易的事。

拍完表現兩人避雨的定場鏡頭之後，米開朗基羅想要一個從門廊裡邊拍攝

的鏡頭。阿菲奧打好光，軌道也鋪好了，但當米開朗基羅過來看了一切，軌道又全撒走了。「拿走！」他連看（也）不看阿菲奧建議的拍法。他要與前一個主鏡頭反拍的另一個主鏡頭。尼可洛說：「但我們都認為兩個演員這一刻的對話是整場夜戲中最重要的兩句對白。」而她回答：「那就像是在明亮的房間裡點上蠟燭……」我們不是該離他們更近些拍嗎？不，米開基羅壓根不想那樣。前兩天裡，在最不利的條件下，他要一近再近；而現在，可以在很好的光線下拍攝，他卻要離得遠遠的。

阿菲奧對於該如何為這個鏡頭打光一籌莫展。問題不在門廊本身，而是它裡頭那個院子，那裡面當然也應該下雨。但是我們沒有在那兒拍攝的許可。阿菲奧的難題是雨水得從後面照亮以使它可見。這背光只能是從俯瞰著院子的某一個陽台上打出來──我們自然沒被允許上去。無論如何，現在是三更半夜，居民們都睡了。

時間飛逝，誰也不知道該如何解決這個問題。我們枯站了幾個小時，無計可施。是否該到此為止，明天再說？最終，特效組的人設法把灑水噴頭掛得離攝影機更近，而照明組爬到兩面牆之間掛了一盞燈。麻煩是值得的；這是個很美的鏡頭，而且四點鐘我們完成了這一天（或者說：這一夜）的任務。兩個演員渾身濕透，大家都筋疲力盡。

對他昨天想要的額外鏡頭，米開朗基羅又改變主意了。他斷定那一點都不

需要。

1994.12.15　星期四　第34天拍攝

對多娜塔和我來說，這是第一階段拍攝的最後一天。明天我們將飛往里斯本參加「里斯本故事」的首映。

我們拍攝昨天雨中情節的後續。尼可洛與女孩繼續在雨裡走，到了兩週前故事開始時的那幢房子。他們彼此對望一眼，之後伊蓮走進門裡。文生在雨裡停了片刻，衝進去追她。七點，我們到的時候，現場已經打好了光，我們八點半就拍完了。今天的計畫已告完成。

米開朗基羅得到提議，乾脆提前進行明天樓梯間的戲，也許現在就拍第一個鏡頭，他同意了。現在我們該去猜他腦子裡怎麼設這場戲。前幾天我們跟他來看了幾次這樓梯，一直想找出答案，可是哪次也沒成。阿菲奧相當明確地聲明：要是按米開朗基羅打算──他曾經暗示──的那樣，用 Steadycam，並且一個鏡頭就拍完三層樓，那他無法給整座樓梯打光。他擔心狹窄的樓梯沒有地方給他藏燈，而且 Steadycam 將只能在燈和它自己影子的混亂中穿行。

這是個僵局：阿菲奧不願打光，而米開朗基羅要是不用 Steadycam 便不知道怎麼拍。我們跟約格示範了使用 Steadycam 的兩種可能方式，並不跟著演員上樓。很簡單，第一，攝影機可以從下面拍演員；其次，從上面拍。米開朗基羅

開始按建議拍了。我們大為欣慰，尤其是破片人。這是破天荒頭一遭，米開朗基羅願意參酌別人的建議並毫不介意地接受。我們出其不意地突圍了。阿菲奧可以進行打光，米開朗基羅知道他該怎麼拍，這個構思得以進行下去。

又花了幾個小時我們才總算準備就緒，不過隨後拍成了幾個極好的鏡頭，有的是用 Steadycam，有的是用推車，作為備選。不妨讓米開朗基羅有多些選擇，因為現在還不清楚他會怎樣剪接，也不知道推車和 Steadycam 的拍素材到底能否接得上。因此自上自下都拍，兩段素材都用也是明智的。

每次拍攝的開頭，演員們都得站在門外的傾盆大雨裡，渾身濕透，到凌晨四點我們收工的時候兩人都不停打噴嚏。

多娜塔和我發給劇組臨別以及聖誕禮物：裡頭有書籍，以及一些工作照，前幾天多娜塔挑出這些照片，由喬蘭達幫忙裝框並包裝好。在拍攝結束前一天離開大家實在不好意思，我們倆覺得自己像是開小差。但里斯本那邊我們真的不能再拖了。明天的首映典禮是老早之前就決定好的——比我們開始跟米開朗基羅拍片還早——而要是沒有在科馬奇歐的三天逾期，我們前天就應該拍完了。

我們與文生和伊蓮聊到很晚，在酒吧喝酒。他們倆確實很了不起，讓我們越來越喜愛。要是他們也能參加我的框架部分的演出就太棒了。

1994.12.16 星期五 第35天拍攝

次日早晨我們在匆忙中打包行李。喬蘭達先將帶著我們在拍攝現場的所有東西回柏林，而我們只帶過夜行李前往里斯本。我們在艾克斯市附近斯特法內家裡與他吃早餐，然後去馬賽機場。

我們在傍晚稍早時抵達里斯本。

首映糟透了。電影不得不以難聽的單聲道音軌放映，因為立體聲混音要到下個月才能完成。我的剪接師彼得‧佩齊戈達（Peter Przygodda）只有五天時間把片子剪出來。雖然名為首映，這次放映實在只算得上是一次試片，最後剪接時我們會記取其中的教訓。

但以它現在的樣子，我實在無法推出這部電影。它的愚蠢、欠缺思索和粗糙像是一記當頭一棒。多娜塔和我恨不得鑽進地洞。約根‧科尼普（Jürgen Knieper）的配樂總是太響，常常突然出現又在莫名其妙的地方戛然而止，令其他的一切失色。畫外音像是貼上去的，戲裡的對話也過多，整體毫無流暢感可言。

一點也看不出彼得‧佩齊戈達的手藝。我實在為他擔心。多娜塔和我徹底受挫，熬過這晚剩下的時間真是費勁。

凌晨三點半我們打電話給艾克斯市的製片部門，詢問那邊拍攝的進展。真

巧，他們才剛剛完工。拍完了三個複雜的鏡頭，第一階段的拍攝結束了。米開朗基羅聽起來很輕鬆，在電話那頭笑著，文生和伊蓮很開心，恩莉卡、碧翠絲和安德利亞也鬆了一口氣。一切都好，我們被他們的情緒感染，暫時忘掉了「里斯本故事」一敗塗地。

其實說穿了，也沒那麼糟。那只是意味著接下來還有工作要做——我們其實早就心知肚明，而且若不是我們必須提前數月撤下這部片子，這些工作早該搞定了。

明天還有個記者招待會。我們還得應付過去，之後我們急需幾天的休息。

1995.2.19 星期天

兩個多月後，在巴黎。明天我們再次開始米開朗基羅的第四章也是最後一章的拍攝——比原先的計畫晚了不少。但同時，〈兩份傳真〉已經改成了〈別找我〉。

十二月以來發生了許多事。我重拾「里斯本故事」，進行混音，並剪掉了大約十分鐘。現在完成了，我正考慮送去坎城，參加名為「一種注目」的單元展映，此單元看來適合這部小成本製作。

米開朗基羅的電影腳本有了重大改變，因為在數度來回往復之後終於確定了〈兩份傳真〉不可能實現。所有人都同意法國興業銀行保險公司的雙塔摩

天樓是理想的拍攝地，米開朗基羅也全心指望它能成為拍攝場地。但建築施工的停頓會造成營造商與建築師之間的合約延期，完工和交付業主的期限不允許再拖，於是也就沒時間讓我們用幾星期了。那樣的延期我們是承受不起的。不拍片的每個星期都在花錢，消耗著留給米開朗基羅的第四章和我的框架部分的預算。於是米開朗基羅只好接受現實，要嘛為〈兩份傳真〉尋找另一處場景，要嘛改用另一個故事。他選擇換故事。恩莉卡、托尼諾和我建議他仍把故事背景放在巴黎。重讀了《台伯河上的保齡球道》後，我們擬出了一個腳本，由〈旋轉〉和〈別找我〉兩個故事合併而成。起初米開朗基羅拒絕了托尼諾的建議，後來他態度軟化，最終改變了主意。仍由芬妮‧亞當擔任女主角，但米開朗基羅原本安排與她演對手戲的傑洛米‧艾朗，因為我們的拍攝延遲不能來了。

米開朗基羅選了尚‧雷諾（Jean Reno）補他的缺。因為新故事是關於一段三角關係，所以還要選另一對演員，米開朗基羅和恩莉卡找了夏娜‧卡塞麗和彼得‧韋勒。

一月我與托尼諾‧居艾拉在費拉拉會合，著手編寫新故事和我的框架部分。我們決定不照書裡的樣子，以一連串回顧的方式講這個故事，而是按照時間推進順序進行，這顯然會對米開朗基羅在導演的時候有所幫助。這是個很簡

單的故事。羅伯托，一個在巴黎定居的美國人在一家咖啡館遇到義大利女子奧爾加，她跟他講了個故事。他愛上了她。然後，羅伯托的妻子派翠夏在明知她的丈夫有個情人的情況下仍與他生活了數年。後來她再也不能忍受，逼他離開奧爾加。羅伯托做不到；實際上他對奧爾加益發不可自拔。但他仍對派翠夏許諾他將與奧爾加分手。很久以來他第一次與派翠夏共枕。奧爾加覺得被羅伯托背叛了。他們吵了一架，然而，兩人卻以床笫纏綿收場。羅伯托不知如何是好……卡洛是個商人，出門很久之後回到公寓，發現屋裡空空如也。他的妻子離他而去，還搬走了全部傢俱。這時派翠夏按響門鈴。她看到一則廣告說這間公寓要出租。她離開了羅伯托，打算一個人生活。她的傢俱正往這兒搬來的路上。卡洛與派翠夏意識到他們正同病相憐⋯⋯

我們從草稿中整理並寫出了我的框架部分。我們又回到最初「導演」的方案，不過構思更加清晰，用托尼諾的說法是類似一份「精神日記」。它還不可能全部定案，因為得先讓米開朗基羅拍完，我們也需要知道那四章的排列順序。顯而易見，我的部分能否融入進去，極大程度地取決於它們的狀況。

前天我們看了米開朗基羅的粗剪片，感觸很深。大部分片段令我動容，尤其是艾克斯市的一章。讓我放心的是因內斯和金亚未失色；正好相反，他們的表現令人讚嘆。好幾段還是太長，但處處可見米開朗基羅的神韻。這三章是他的作品，錯不了，說來也怪，它們更令我想起他的早期電影而非後期的作品。

看來波多費諾那章是各故事中是最有力的一段，可能是因為它突然和直接地開始，而後毫不遲疑地舖陳。很大程度要歸功約翰和蘇菲。

所有演員似乎都全力以赴。如果節奏能再緊湊些，而影片仍可保持它冷靜的步速，或許仍顯得「長」，但不會「冗長」。

米開朗基羅自己很高興。我在黑暗中不時瞄他幾眼，看到他眼中帶淚。看著他坐在那兒，挺直而專心，顯然共鳴於銀幕上的影像，我又一次想起他的名言：「生命，之於我，就是拍電影。」我總認為對很多導演而言也許是如此，但在我們共度的日子裡我見證了這句話是多麼深切地適用於米開朗基羅，拍電影對他而言是那麼重要的存在體驗。在他眼裡，每一個手勢和每一個攝影機移動都成為某種必不可少、永恆不變和確鑿無誤的東西。在這個時代，電影院放映一大堆任意而可有可無的東西，而他確實標舉了另一種影像創作氣質的典範。

粗剪片裡缺了一場戲：科馬奇歐騎樓下的對話。當時拍攝的素材米開朗基羅全沒用，並且聲稱他還需要四天去拍完那一章，把製片人嚇壞了。我敢打包票那絕不可能。但也許這是一種來延緩不可避免的終結的方式。想到這幾天是他在攝影機後面的最後日子，米開朗基羅一定極度痛苦。

1
7
4

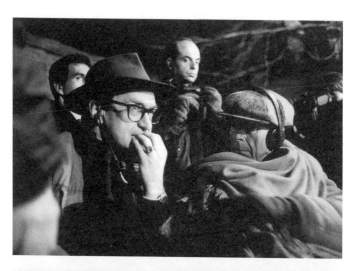

Paris

巴黎

1995.2.20-1995.3.4

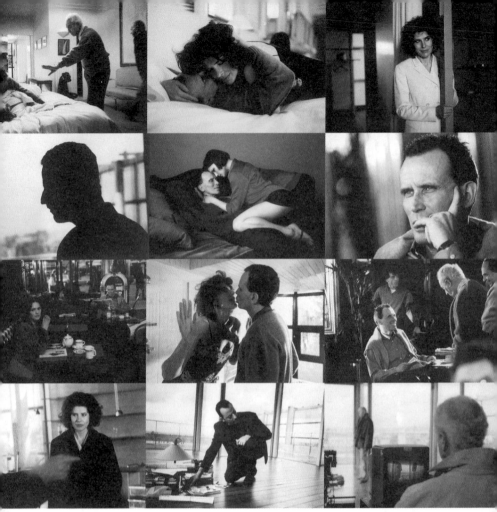

Paris 1995.2.20-1995.3.4

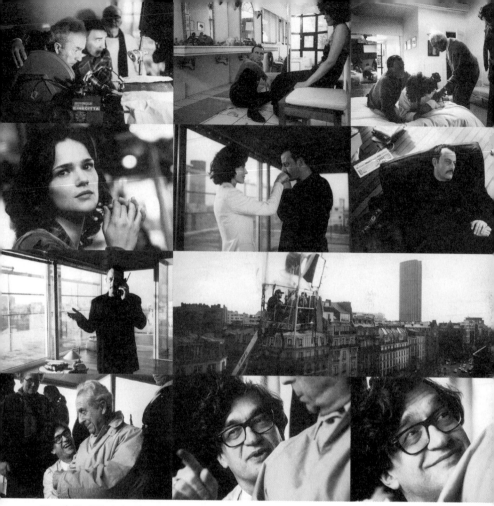

Die Zeit Mit Antonioni

1995.2.20 星期一 第36天拍攝

新場景：一間空盪盪的現代化公寓，腳下是巴黎市街的老屋頂。阿菲奧花了很長時間打光。這是法國卡地亞當代藝術基金會（Foundation Cartier）的頂層。選擇此地部分是我居中促成，因為當我與讓‧努維爾（Jean Nouvel）——這座美麗建築的設計師聊天時，突然靈機一動想到帶米開朗基羅來看看。西瑞再次創造了奇蹟，他清除掉這間辦公室原來的冰冷氛圍。妝點成一間超摩登的公寓。我一度不想推薦在這裡拍攝，因為覺得它可能與故事不搭調。但我也許錯了：它看起來非常好，儘管它的落地玻璃帷幕窗使打光成了一件噩夢般的任務。它們會把一切都反射出來。

今天大部分時間我伏在電腦前，改寫我的劇本——看過昨天的粗剪片之後，我覺得必須進行修改。我的部分必須是沉靜安寧的。雖然我們的兩部分完全可以各具個性，但我不想與米開朗基羅的章節形成扞格。

選角的問題也來了。我原先設想從米開朗基羅或早或晚的章節中挑出幾名演員，「再利用」他們，現在看來並不合適。相反，我非常肯定他們應該留給米開朗基羅和他的故事。否則，我會令大家搞不清。

按照托尼諾和我目前的設想，我的開場第一段長度未定的戲設在費拉拉的一座博物館，著名的施凡諾亞宮（Palazza Schifanoia）。「導演」剛剛飛抵這座城

市，他在博物館裡，旁聽一位教師對他的學生講解壁畫。在孩子眼裡，壁畫上的兩個人像活了。他們原本是一對戀人，根據教師的解釋，他們是天造地設的一對戀人，卻永世不能相見。藉此烘托出了米開朗基羅的主題「不可能的愛」，而我計畫由米開朗基羅最後一章的主角伊蓮・雅各和文生・培瑞茲來演這一對。這能讓電影的開端和結尾產生呼應關係。

數小時後，我們終於再度開拍。米開朗基羅今天的狀態絕佳。他好像完全變了：冷靜、自信、駕馭自如。他的拍攝方式也不一樣了：每個鏡頭都導向一個確定的剪接點，在這一點終止而後開始下一場。如此步步推進。這樣子比前面幾章要乾淨俐落得多，而且每個個別分鏡都更短了。不過，阿菲奧依然不知道下一步該怎麼走。

今天我們只拍一位演員的戲，尚・雷諾。雖然他並非安東尼奧尼電影的典型形象，表現卻令我印象深刻。他是個有點粗曠的男人，帶有明顯的喜劇傾向。但他們倆一本正經地合作著；事實上，米開朗基羅給他的戲份和鏡頭數比前幾章的男主角都多。我們拍他首次出場的一場戲，卡洛回到他的公寓，發現屋裡空空如也。過了一會兒他的妻子來電話。卡洛要她解釋，但她只回答說他太不顧家了。掛電話之前她已經設計好並且準備進行排演的時候才進現場。這樣，我對「砌磚」方式有了很強烈的感受：一塊磚緊挨著另一塊。完全按情節發展的時

序。

我繼續拍攝劇照。在這裡拍照很有趣。四面八方都看得見巴黎，而這棟建築本身也非常上鏡頭。

1995.2.21　星期二　第37天拍攝

我繼續忙我的劇本，沒有太多時間待在拍片現場。我今晚就必須完成，碧翠絲才能訂出拍攝進度表並安排預算。有一堆小角色要選，還有很多的場景轉換。劇本可能太長了，大約三十分鐘或者更長，本來應該控制在二十分鐘以內的。我也不知道兩個星期能否拍得完。

米開朗基羅照昨天的方式繼續著拍攝。他拍了數量驚人的分鏡，沒有一個是在計畫之內。這一天可不好過，尤其對阿菲奧。天氣變化莫測，又有那些大片玻璃落地窗，所以他必須不停地調整燈光。

尚‧雷諾很風趣。拍片的時候他一本正經，但休息時間只要有他在就笑聲連連。他對任何玩笑或惡作劇都興致勃勃。我最喜歡的，是他對誰都一視同仁，不管他們是新手、電工、臨時演員還是製片人。

今天是芬妮‧亞當第一天上陣，她演派翠夏。但我們今天只拍她的第一個定場鏡頭，她進了房間，卡洛跟她解釋這房子並不打算出租。她手裡拿著報紙廣告，原來只是他妻子洩憤的小動作。芬妮要表現的不過是：她傍晚在戲院有

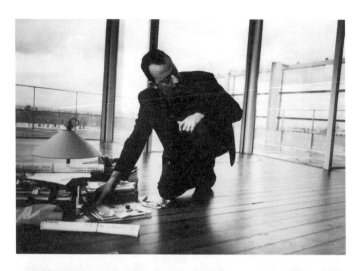

她離開了他
他離開了她
別找我

約，必須準時離開。這第一個鏡頭對她來說連熱身都算不上。

傍晚七點我的劇本初稿完成了，寫了滿滿二十二頁。這能壓縮成二十分鐘嗎？我很喜歡其中幾個段落和一些畫面，但剩下的就很普通。我大聲讀給多娜塔聽。這是嚴峻的考驗，她準確地指出了所有缺失。我要做的事還多著呢⋯⋯

1995.2.22　星期三　第38天拍攝

芬妮「嚴格意義上」的第一天拍攝。派翠夏對卡洛述說她丈夫與別人有染的傷心故事，經過再三哀求和最後通牒之後，他還是離不開情人。剛開始時芬妮有點怯場，但她很快找回了自信。她與尚組成了古怪的一對，不過他們或許因此而更具說服力。

她與茵內斯、蘇菲或伊蓮是完全不同類型的演員。但是實際上根本沒有所謂「演員類型」這種東西。或者應該倒過來說：有多少演員就有多少種類型。

因此，晚上我們沒有去看毛片。稍後，恩莉卡在電話裡告訴我們昨天的片子很糟糕。也許那全是因為沖印時調光欠妥的緣故。阿菲奧的所有照明調整都是為外部光線而為，他故意把尚・雷諾拍成了剪影輪廓，而沖洗毛片的人顯然是按正常膚色的調子調光，結果就使背景變得太亮了。我不難想像米開朗基羅的反應。我希望重洗的毛片能以更好的光線表現一切。總之，我們決定明天拍攝前先看校正後的毛片，如果必要，我們可以重拍開場。

每個演員都代表各自的流派、風格和方式。

米開朗基羅和芬妮一下子就很談得來，他們用手勢和表情頻頻交流著。我非常懷疑要是能說話，米開朗基羅是否能夠跟別人更良好地溝通。他對他的女主角使用的無聲的面部表情和手勢，讓我覺得「幾可聽聞」。

昨天是陰有陣雨，而今天陽光普照──也就是說在光線上無法連戲，因此米開朗基羅改成全部朝房間裡邊的方向拍，把窗戶保持在畫面之外。我挺驚訝──比起我們以前的一些經驗，他能這麼靈活變通，這倒不尋常。

米開朗基羅真的徹底不需要我了。在碧翠絲的協助下，他完全掌控現場。

於是我繼續忙我的劇本，只在進行實拍之後拍劇照的時候過去一下。

米開朗基羅仍然以極大的把握和自信拍攝每一個鏡頭，但也仍然不讓任何人知道下一場時攝影機該擺在哪兒。他的導演比起前幾章益發仔細。每一個鏡頭看起來都很對勁。他現在真的是行雲流水，並且顯示出驚人的鎮定。

這處場景顯得越來越棒了，我對它多少可能與這故事不協調的擔心顯得很多餘。

傍晚，馬切羅・馬斯楚安尼請多娜塔和我吃晚飯。馬切羅迫不及待地想要拿到劇本。但眼下，我只能唸給他聽。

1995.2.23 星期四 第39天拍攝

我們已經拍到派翠夏與卡洛相遇這場戲的結尾。他吻她的手道別，她賞了他一耳光。這場戲的效果有點哀傷，但這正是由於兩位主角令人信服的演出。米開朗基羅依然狀態極佳，要說有什麼不同，就是他比前幾天更加樂在其中。

芬妮將在下星期繼續參加拍攝作業：她與她「丈夫」羅伯托的對手戲，羅伯托由彼得·韋勒扮演。尚·雷諾明天還有一天的戲要演，全是他自己一人。

我花了許多時間在電腦前，刪剪我的劇本。幾個地方倒不難刪，其他的就沒那麼好辦。我不能擅自決定最終的順序，因為還不確定米開朗基羅會維持費拉拉／波多費諾／巴黎／艾克斯的次序，還是會把巴黎那章放在結尾。那可會讓我的劇本亂了次序。

下午我邀請珍妮·摩露參加演出，她答應在馬切羅的一場戲裡出場！這太讓我高興了。在「直到世界末日」裡與珍妮的合作是我畢生最愉快的經驗之一。

1995.2.24 星期五 第40天拍攝

今天我們拍尚·雷諾的獨角戲：先是他走進房子，然後是電梯裡的一場戲。相當簡單的室外鏡頭花了我們整個上午。所有人都心不在焉雜亂無章，米

開朗基羅好像也一樣狀況不佳。他著涼了，嗓音嘶啞。

午飯之後更糟。他咳得很厲害，可能還有點發燒。他決定回房休息，叫我接手處理最後一個鏡頭。我們簡短討論一番，然後頭一次，我希望也是唯一一次，我作為他的後援上陣。

我們用 Steadycam 拍攝尚在電梯裡的戲，一鏡到底。尚走進房子，穿過大廳，為一個趕著跑過來的女人按住電梯門，然後跟她一起搭到頂樓。在一樓大廳，攝影機倒退著走在尚的前頭，進入旁邊的另一部電梯，透過玻璃牆①拍攝他和那個女人，搭到頂樓出來，接著跟拍那女人打開自己公寓的門。這是個相當麻煩的鏡頭，不只是因為環境光線不斷變化，為了控制兩部電梯同步運行，我們傷透了腦筋。我們似乎沒法讓它們同時啟動；不是載著攝影機這部自己先動了，就是演員那部先走了。簡直讓人抓狂。然後白天的光線逐漸消逝，我想為米開朗基羅完成一次完美的拍攝，卻沒能做到。

從我的書桌轉到現場，還真是累人，到傍晚我已經疲憊不堪，主要是因為那個鏡頭沒有如我期望的那樣準確無誤地拍成。約格的 Steadycam 攝影已經盡了力，阿菲奧也不斷地調整光線，但該死的電梯就是不肯合作。不管怎樣，我現在已經無能為力了。

傍晚，夏娜‧卡塞麗來試服裝，她扮演那個破壞派翠夏與羅伯托婚姻的年輕女子奧爾加。

1995.2.25　星期六　第41天拍攝

實際只能算半天。劇組下午就要放假了。米開朗基羅身體狀況還沒有完全恢復，所以我們只拍一個鏡頭：奧爾加和羅伯托（彼得‧韋勒飾）第一次見面聊天的那家巴黎餐廳的全景鏡頭。

我與兩個演員一起修訂了台詞，試圖讓它更流暢和順口些。作為一個美國人，彼得的法語已經講得夠好了，夏娜的義大利口音也不算太明顯。

義大利電視台到現場拍了些鏡頭。阿菲奧再次不知所措，因為我們要拍的盧特蒂亞酒店的餐廳牆壁全是鏡子，根本沒有辦法打光。

傍晚是法國電影凱撒獎的頒獎典禮。我被請去與科斯塔—加華斯①一起頒發最佳外語片獎。出乎大家意料的是，我們沒有把它大又大又重的獎盃頒給史蒂芬‧史匹柏的「辛德勒名單」，而是給了麥克‧紐維爾（Mike Newell）的「你是我今生的新娘」（Four Weddings and A Funeral, 1994）。我也希望能頒給他，他剛發表了一席極好的言論，呼籲支持歐洲電影並努力保持歐洲電影的獨特性。所有人都猜此獎非史匹柏莫屬。我們壓根沒想到會是這種結果；

在典禮會場我們又見到了伊蓮‧雅各，她和我們一樣期待著數週後我們在費拉拉的拍攝工作。

① 譯注：康斯坦丁‧科斯塔—加　華　斯（Kostantin Costa-Gavras，一九三三—），希臘裔法國電影導演，電影史上最著名的政治影片導演之一。作品包括「Z」、「失蹤」。

1995.2.26 星期天 休息日

輪不到我們休息。上午跟碧翠絲擬定拍攝計畫，中午我們飛往米蘭。「里斯本故事」本週在義大利上映。下午要接受幾個採訪，晚上跟發行商、籌辦明天活動的幾個米蘭三年展的人一起吃飯。這些都在很早前就已經安排好了，那時候絕對料不到二月我們還沒拍完。

1995.2.27 星期一 第42天拍攝

多娜塔和我仍別想休息，我們還在米蘭。我整天都忙著為「里斯本故事」接受採訪，下午有一個與幾位建築師的座談，晚上還有一場為義大利環境基金會（FAI）的義演，這個基金會致力於保護歷史文化遺跡。

碧翠絲在電話裡告訴我們巴黎一切都進行順利。米開朗基羅身體好多了，也如期完成了當天的拍攝進度：餐廳裡彼得‧韋勒和夏娜‧卡塞麗的一長段對話戲，用的是我與他們之前修訂的台詞。這場戲還拍了幾個特寫，非常大的特寫，用了兩百五十毫米的定焦鏡頭。我真希望當時能在場。米開朗基羅總是不斷地令我驚訝。即便是拍長鏡頭，他的方式也會像拍特寫一樣極端。

晚上，我們乘臥鋪火車回巴黎；想在明早及時到達現場只得如此。

1995.2.28　星期二　第43天拍攝

從火車站到旅館，淋浴，更衣，然後去拍片現場——巴黎南郊外的索鎮（Sceaux）的一間房子。那是故事中派翠夏與羅伯托的住所。第一場戲她在深夜黑暗的角落裡坐著，等丈夫回家。丈夫回來後她開始醋勁大發，指責他又和他的女友藕斷絲連。從兩人的對話中托出他的婚外情已經持續三年了。

數日以來頭一回，米開朗基羅又要用雙機拍攝。阿菲奧的打光遇到了困難，他不能把芬妮的光打到他想要的效果。但是，不出所料，米開朗基羅不管那麼多。

我已經置身事外好長一段時間了，但今天我捲起袖子開始幹活，幫演員改進他們的法語對白。尤其彼得·韋勒，他對每一句、每個字都十分一絲不苟。他是正確的：這些台詞並不像前幾章那樣經過潤色，當然，部分原因在於這是托尼諾義大利原文的原始譯稿，我們沒有那麼多時間推敲改進。

芬妮把嫉妒情緒演得非常好，我同樣喜歡彼得那副鎮定的傲慢。

不幸的是，我們今天只能完成這雙機拍攝的頭一場。天一下子就黑了，我們沒機會拍攝下一個分鏡。即便對米開朗基羅而言，這作為一整天的成果也太少了。也許明天我們能補回一些進度。

1995.3.1 星期三 第44天拍攝

今天也沒趕上太多。我們完成了昨天那一場戲，但僅此而已。我們再次用雙機拍攝，而下午也又再次沒有足夠的光線進行下一段。一開始，兩台攝影機實際上拍攝相同的畫面，然後芬妮進入第二攝影機的畫面，攝影機跟著她走到窗前，而此時第一攝影機仍停在彼得這裡。拍了好幾次之後，米開朗基羅接受阿露娜的建議，讓彼得的鏡頭更近些。主要是因為讓兩部攝影機拍幾乎一樣的畫面沒什麼意義，其次是彼得的特寫可以用來呼應昨天芬妮的特寫。很長時間裡他一直反對這樣一個特寫，始終說他不需要，而就在我們快要放棄的時候他叫掌鏡的約格靠近一點。他做了個手勢，把拇指和食指捏在一塊兒：「漸漸地。」每次我們都得猜那是指前進還是後退。

有時候畫面構圖顯得隨意，我不知道那是完全出自米開朗基羅的直覺，或者他可能是遵循著某種我看不出來的準則。毛片和粗剪片的結果證實，我對他的懷疑是錯的：它們顯示了完全連貫一致的影像。或許這只是因為米開朗基羅的直覺和我不一樣罷了。不管我多麼認同他的長鏡頭和攝影機移動，我依然強烈反對他對變焦和極近特寫的運用，但通常他只選擇這麼拍。

我們很早便不得不收工，製片人臉色黯淡。這兩天裡，我們連原本應該在一天內做到的事情都沒完成。

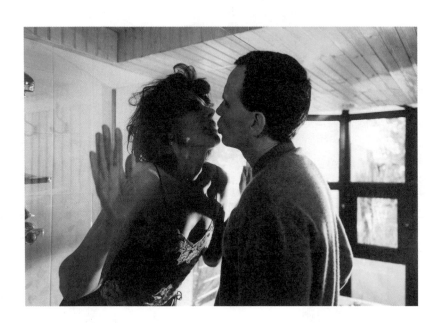

他隔著玻璃牆吻她，……

米開朗基羅以十足的輕鬆和幽默導演了這場「嫉妒」的對白。

1995.3.2 星期四 第45天拍攝

芬妮最後一天的演出。我們在浴室裡拍因吃醋而爭吵的戲。米開朗基羅還是用雙機拍攝，不過今天效果非常好。因為演員都面朝同一個方向，這樣打光就不會顧此失彼。今天最美妙的時刻幾乎都是意外發生的，但這個意外是那種你注定非得不可的：羅伯托發現喝醉的妻子藏進浴室裡躲著他，他隔著玻璃牆吻她，他自己的倒影落在派翠夏臉上，看起來就像他在親吻自己的映射。

芬妮把醉態演得很美。這種表演很多演員都做不來，但芬妮演得很逼真。

米開朗基羅以十足輕鬆的手法和幽默導演了羅伯托與派翠夏在床上的一長段「嫉妒」的對話。他真是導這種戲的行家，他對演員位置、動作和姿態的指點全都精確又到位。

讓大家都驚訝的是，我們今天很早就收工了。一如往常，大家在壓力之下表現得更好——製片人事前威脅：要是我們今天還不能拍完這場戲，後果不堪設想。

全體工作人員都為芬妮熱烈喝采。

1995.3.3 星期五 第46天拍攝

為我自己的劇本我一夜沒睡。它也必須在明早完成。

最後兩天的拍攝，我們在情人奧爾加的巴黎公寓裡進行。

因為要準備我自己的拍攝計畫，沒有太多時間待在現場。通常我只在最後一次彩排和實拍的時候才到場。房間很小，連站的地方都沒有。

米開朗基羅用單機拍攝門口的一場——羅伯托來了；然後在起居室拍第二個鏡頭：羅伯托打算告訴奧爾加他們該分手了，但她根本不等他開口便勾引他，他便忘記了自己是要說什麼來的。彼得和夏娜非常有紀律，極其精確地遵循米開朗基羅偶爾幾個簡潔的指示。

同時，我忙著找印表機列印我剛完成的劇本，但似乎整個巴黎都用蘋果電腦。我猛然想起在卡地亞當代藝術基金會曾見過一台惠普，搭計程車趕過去，還真找到了。我鬆了口氣，這下我終於可以印出副本分別交給製片部門和米開朗基羅了。

儘管我已經盡了一切努力刪節劇本，但看起來還是太長。我的主要難題在於無法判斷哪幾場戲能夠成為米開朗基羅的章節之間效果最好的過渡，所以我必須保留一、兩個後備方案以防萬一。即便如此，我的框架故事仍像是在走高空鋼索。

下午來了一位不速之客：昂利・阿勒岡（Henri Alekan）出現在門口。他看見停在樓下的發電車，特地上來看看是誰在拍什麼戲。昂利在「事物的狀態」和「慾望之翼」中擔任過我的攝影師，那時候我把已經退休的他又請出來。他

現在已經八十六歲了，但完全看不出來。他跟米開朗基羅問好，以明顯非常專

業的眼光打量著一切——他顯然樂於再次呼吸到拍片現場的空氣，弄明白這位

老先生是何方神聖之後，所有人都要過來跟他握手。他很享受眾人的景仰。他

還記得幾名曾經與他一起工作的技工。然後他走了，與他來時一樣突然：陰天

裡的一縷陽光啊。

1995.3.4　星期六　第47天拍攝

最後一天在巴黎的戲份，也是彼得與夏娜的最後一天。我們拍他們因吃醋

而起的爭吵和最後突如其來的、激情的和解。

米開朗基羅為這場戲設定的情節和過火尺度讓兩位演員都吃了一驚。夏娜

強烈地抗拒，但米開朗基羅最後還是得逞了，她同意被彼得剝光衣服。

最後，經過一番唇槍舌劍、拉扯，以做愛平息了爭端，他們倆的表現都十

分出色。彼得粗魯而狂暴，夏娜則先是極盡放浪，而後又十分溫柔。

監視器後面的米開朗基羅很開心，他的激情戲照他想要的方式呈現了。我

很少看到他如此充滿熱情。他像一隻吃到奶油的貓。

拍過最後一輪劇照，第四章完成了。劇組將放一天假，然後再回到費拉

拉。米開朗基羅將在那兒補拍第一章裡漏掉的鏡頭，我則要在那兒開始拍攝我

的框架部分。在此之前，我要先去艾克斯市勘景。

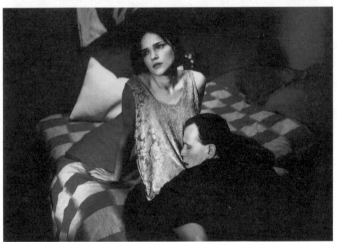

因吃醋而起的衝突和未了突然的、激情的和解。

下午晚些時候我拜訪了珍妮‧摩露，跟她談在聖維克多山前與馬切羅‧馬斯楚安尼的那場戲，並陪她挑選服裝。

然後我們收拾行李，跟烏里‧費爾斯堡（德國方面的製片人）吃過工作晚餐之後，多娜塔、我和佈景主任西瑞‧弗拉芒開車去艾克斯市。

我們在凌晨兩點到達，累到不行。

1995.3.5 星期天 休息日

劇組的休息日，我們卻在艾克斯市勘景。早上，與我的攝影師羅比‧穆勒會合。我們找到了想要的一切：沿聖維克多山腳延伸的鐵路和末尾一場戲的旅館。這是我們找來的畫家要臨摹塞尚作品的地方——真正畫這幅畫的人，派崔克‧莫里森（Patrick Morrison）這兩天就會抵達。

這幾天多娜塔耳朵疼得厲害，這是我們沒坐飛機的原因之一。早上我帶她去醫院的耳鼻喉科看診，幾個月前幫我治喉嚨發炎的那位醫生給她灌洗了耳朵。

我們抽空參觀了艾克斯市區外的塞尚畫室。我們並非唯一遊客；事實上我們排了半天的隊，等一整個遊覽車畢恭畢敬的日本觀光客先參觀完。

1995.3.6 星期一

我們跟佈景主任西瑞又把所有的外景地看了一遍，同行的還有他的助手丹尼斯，他將留下來進行前置作業。然後其他人搭飛機去費拉拉，多娜塔和我則開車去。

凌晨兩點左右我們終於到了費拉拉。

1995.3.7 星期二 第48天拍攝

當米開朗基羅跟科馬奇歐跟茵內斯·薩絲翠和金·羅西—斯圖爾特重拍騎樓下的漫步與接吻時，我們繼續在費拉拉找外景場地，沒去參加拍攝。為了連貫性起見，米開朗基羅要在霧天至少是陰天拍才行，但今天豔陽高照。後來我們聽製片部門說，他們還是拍了。傍晚劇組從科馬奇歐回來的時候，米開朗基羅和阿菲奧挺高興。對話戲的第一部分應該進行得不錯。

然後多娜塔和我跟恩莉卡、米開朗基羅坐下來研究我的框架部分的劇本。結果，安東尼奧尼對其中幾處表示強烈反對。米開朗基羅對施凡諾亞博物館裡的孩子不感興趣——他不喜歡電影裡出現小孩。伊蓮和文生從那幅題為「戀人」的壁畫上浮現出來那段，他也不能理解，或者尚存疑慮。我解釋自己對那場戲的構想。我們繼續往下讀，另外幾場也遭到類似的反對。

討論結束時，一群青年和摩托車的一場戲得到一個斬釘截鐵的「不」；對「導演」在電影院，從銀幕上看到米開朗基羅在費拉拉那章的最後一個鏡頭，

也是一個「不」；還有一個「不」給了巴黎一章之後的橋段。我想讓卡洛的妻子克蕾兒在那一段出場；因為在米開朗基羅的巴黎一章中只出現她的照片，以及從電話裡聽到她的聲音。我想讓克蕾兒開著一輛卡車，車上裝滿她從巴黎公寓搬走的傢俱，她在電話裡與他的最後一次跟卡洛說話──這是一段原先只聽到未看到的戲。米開朗基羅拒斥與他的故事產生任何呼應；我的過渡部分應該完全限定在「導演」以及他的經歷。

我成功保住博物館裡的孩子以及伊蓮和文生的出場，但我抽掉了劇本其他所有米開朗基羅反對的部分。

他畫了一張草圖說明他對整件事情的看法：四個方塊代表他的四章，它們之間的細線代表我的過渡。我不確定他是否理解了我劇本背後的意圖，它努力要準確地銜接四個章節，在它們之間設下聯結。

這下，我簡直不知所措。那些刪節讓我劇本的結構變得相當薄弱。現在該拿什麼架構去維繫一切，我真說不上來。「一個人」，米開朗基羅反覆說──我想，意思是我只要用約翰‧馬可維奇就應該夠了，讓他獨自去承擔那些連接任務。可是如果「導演」沒有遇見米開朗基羅的角色，他的章節會被架空。我猜他寧可那樣。

我們應該早一點進行這次討論！拖到今天才談，部分是錯在我這麼遲才完成劇本。可是怎麼可能更早？以前的版本，米開朗基羅也統統看過，他從來沒

出現過今天這麼大的反彈啊。

製片人們袖手旁觀。他們自然全都贊成刪剪，我不能為此責怪他們。他們明明知道我有權堅持保留每一個字。我們的合約寫得一清二楚：米開朗基羅對他的四章負責，我對我的框架部分負責。可是當然，我完全可以接受由我們兩個人共同討論，米開朗基羅應該對我這部分劇本發表看法。我也影響過他那部分嘛。畢竟，這應該是我們兩人共同創作的電影。而正因為米開朗基羅的目的明顯是讓他的四章各自分離，我才試圖要給影片一些完整而連貫的橋段——這也是我選擇在波多費諾一章裡扮演導演的男演員扮演我的「導演」的主要原因。

對於米開朗基羅無法用言語表達，我從來沒有像現在這麼感到遺憾。關於劇本的討論總是不斷地陷入現有溝通方式力不能及的地帶。

我又累又氣地上床去。我下星期一就要開拍。我得趁這幾天再把我的劇本搞定。

1995.3.8　星期三　第49天拍攝

今天去海邊勘景。我們在潟湖邊找到一所房子，作為馬切羅・馬斯楚安尼扮演漁夫那場戲的場景，然後我們在牙買加海灘上尋找一處外景地，用作影片中費拉拉和波多費諾段落之間的過渡。回程途經科馬奇歐，我們順道去探班。

米開朗基羅正在拍今天最後一個鏡頭，這個鏡頭拍完，剪出這一段所需要的材料就全有了。

一整天我都在尋找一條主線來貫穿我完成我的框架部分。我這些關聯環節的目的是什麼？其中我應該使用什麼樣的「詩意」或「現實」？我不時覺得頭昏腦漲，氣急攻心。多娜塔給我極大的撫慰，她讓我分享了樂觀態度和她對上帝的信念。她告訴我要保持冷靜，別逼迫自己苦苦尋求，而要讓它們自然地到來。

傍晚我們出門跟阿菲奧和皮諾吃飯。明天他們的工作就結束了，他們將與我們分別。若不是我打一開始便打算與羅比合作，我會很樂意留著阿菲奧擔任我的攝影師，而讓皮諾繼續當他的助手。他們倆都是很好的人，兩人也一直合作無間。但另一邊是與我配合長達二十年的羅比，這段期間我們在彼此身上都學到了很多東西。我信任他打光的方式，而他對影像和移動的感覺，比任何我用過的攝影師都更接近我自己的感覺。此外，羅比一貫的原則是獨自掌鏡，那樣子一來，皮諾也就沒事可做了。

晚上，根據我憑空臆想出來的新的分場表，碧翠絲重新草擬了一份拍攝計畫。今天的勘景至少幫我更能夠從外景的角度考慮那些分場。我至少可以告訴碧翠絲我們將在哪兒拍攝，以及大概要花多久；儘管我仍不確定在每一處我們要拍什麼，什麼是各個分場的核心，精神以及用什麼把它們接在一起。不過至

少昨天的慌亂已經過去了。

明天是米開朗基羅的最後一個拍攝日。不管我下星期一要拍什麼，它必須是發自內心的，是直接坦率的。放鬆些。我想到了一場很棒的新戲，由馬切羅來演。在我的劇本裡一直有一個「疲憊的男人」和一個「哭泣的女人」的戲是我不願放棄的，儘管我尚未為它找到合適的位置。現在我有個打算，馬切羅·馬斯楚安尼可以扮演那個角色。他將以不同的形象出現在每一個橋段之中。所以：要是「漁夫」和「疲憊的男人」是同一個人怎麼樣……那麼誰來扮演跟馬切羅對戲的「哭泣女的人」呢？

電影院的那場戲，我將用「流浪者」①的片尾，而不用米開朗基羅在費拉拉的最後一個鏡頭——席爾瓦諾離去的那個畫面。另外；原本劇本中巴黎到艾克斯市之間用克蕾兒的角色做過渡，我可能將改成在一列火車上拍一場幾個無名女性的戲。一切都會更簡單些。我認為恩莉卡的忠告很好，我應該相信我的場景並從中找出「有力的情境」。我想現在每一場戲都有。

1995.3.9　星期四　第50天拍攝

米開朗基羅最後一個拍攝日。只剩一個鏡頭要拍，那是重拍一遍可能在第一輪時已被否決掉的戲：席爾瓦諾跑開之後，又回來敲卡門的門，她讓他進了屋。

①譯注：Il Grido，又譯「呼喊」、米開朗基羅·安東尼奧尼一九五七年作品。

對照他前一次拍攝的方式，米開朗基羅這次用全景拍了這一場，阿菲奧建議他靠近些，他不願聽。他一遍又一遍地拍，每次都只有極微小的差別，彷彿是在盡可能地拖延終結的到來。

但終結最後還是來了。整個劇組不斷地鼓掌，許多人熱淚盈眶。米開朗基羅自己也淚濕了面頰。那不僅是對拍攝結束的感傷——一定也有某種程度的釋然。米開朗基羅完成了一件幾個月前任誰都覺得不可能辦到的事情。儘管年事已高、身帶殘疾，他爭取到這部他等待十二年的電影！除了有幾天加班趕進度，他如期完成了拍攝計畫並維持了預算；在過去幾個月裡，他重獲信心和對影片的掌控。今天的米開朗基羅已經完全不是去年十一月我們開拍時所遇到的米開朗基羅了。

恩莉卡與安德利亞站在他左右，像其他人一樣用力地鼓掌。她們兩人同樣也應該得到掌聲。若沒有她倆，這部電影絕對拍不出來，更不用說會像現在這麼好。恩莉卡極出色地擔任了米開朗基羅的代言人，在患難之中一路支持著她的丈夫。安德利亞，他的私人助理，也總是隨侍在側，攙扶他行走、為他效勞。如果沒有安德利亞在旁邊，不同語言版本的劇本會亂得一塌糊塗。米開朗基羅拿著那份總是義大利文的，劇組裡大部分人則使用法文版工作，而很多台詞演員是用英語說的。在照顧米開朗基羅之外，安德利亞的第二件任務便是協

調連續不斷的劇本變更，這件任務像前面那一件一樣，她不遺餘力並且可靠地完成了。

對劇組中的許多人來說這也是最後一天工作，而對有些人來說則是剛剛開始。羅比和他的照明電工克里斯多弗‧波特已經進場為前置作業忙碌，而且還不太清楚該怎樣對待他們即將接收的攝影組。我為羅比和阿菲奧做了彼此介紹。他們倆都很熱誠，但就是還有一點不好意思。對阿菲奧而言，把工作移交給羅比並非易事。

但是我任用羅比的決定是正確的；我們的每次交談都令我意識到這一點。我們兩人是「共同成長」過來的；我們曾一起經歷了那麼多，比起與阿菲奧合作，我肯定我們有更大的機率拍好棘手的「框架作業」。這並非純粹出自專業的判斷，或許更大成份是出於個人感情：再多的才藝和專長也取代不了羅比與我之間的相互信任，以及在我們合作十部電影的過程中培養出來的共同審美觀。

下午各部門首腦開了很長的製片會。可以感覺到大家非常期待接下來的兩個星期，跟米開朗基羅一路工作過來的人會歡迎這種工作節奏的變化。

我仍然不太確定費拉拉與波多費諾兩章之間那幾場戲的確切順序，不過一個新的框架好像正逐漸顯現。我打了個電話給托尼諾，他說明晚他就能到費拉拉。我很高興能再跟他討論一次劇本。

我們聽說約翰‧馬可維奇星期天就能來，星期一就可以開拍，真是太好

了。那意味著拍攝計畫可以如期進行。在比之前，我們一直以為約翰星期一才能到。

傍晚，我們在一家鄉村餐廳為米開朗基羅和其他所有結束工作的人辦了一個惜別會。有一、兩個人上台發表簡短的講話，我也覺得應該向大家說幾句話。可是真不知道該對米開朗基羅說些什麼。我們之間還是離得很遠，跟以往一樣。也許我們都害怕靠得太近，也許彼此仍都存著某種對手的感覺（儘管他那邊比我多些）。或者是吧？令我苦惱的是，我仍然並不知道在他眼裡我處於怎樣的地位。他的**真實想法**是什麼呢？他是打心底感激我的協助，還是認為我只是一個必要之惡？他有時是那麼遲鈍，讓我實在弄不明白。

真不願意跟羅比合作，以後這幾星期裡我才有機會把自己的東西注入我那部分影片，那是我僅有的一切了。開車回旅館的路上，我必須再次提醒自己……

1995.3.10　星期五

關於米開朗基羅的費拉拉與波多費諾兩章之間的過渡，今天有了小小的突破。我把所有情節都放到電影院那場戲之前，使它更加順暢了。阿波羅電影院也是非常好的場景。我第一次遊覽費拉拉的時候在老城中心發現了它：一半是一九二○年代的電影院，一半是教堂（它的兩個放映廳之一是由一個羅馬式小

禮拜堂改裝成的）。

我想讓我的部分盡可能地輕鬆閒適和不經意。畢竟，它們不用承擔任何形式的情節或訊息。米開朗基羅的章節自有表述，我的過渡部分越抒情、越個人化，效果會越好。

演員們明天到。我很高興將再次見到伊蓮、文生和約翰⋯他們交給米開朗基羅滿分的成績單，與他們一起工作很愉快。我也非常期待見到馬切羅。

跟羅比和克里斯多弗討論工作，即使是探討技術問題，也會很快轉入對內容的研究。有一個能談得來的攝影師真好，不只討論影像，連影像後面的東西、它們該傳達什麼都能談。

「里斯本故事」將在義大利全面上映，傍晚，在費拉拉一家電影院的兩場放映之間有一場公開座談。可惜，我很累又心不在焉，大多提問也很無趣，所以一切不過是無甚成果可言的跑跑龍套。

托尼諾晚上抵達，不光帶來他一貫的幽默氣息，也吹來樂觀與喜悅的微風。我們說好明天一大早就開始工作。我希望他能把前後幾次更動，還有幾場戲需要徹底改寫的，理出一個頭緒來。

1995．3．11　星期六

前置作業的最後一天。這樣的日子照例會發生的情況⋯什麼事都做不完。

一千個人向你提出一個問題，到頭來也沒解決，包括真正要緊的事，比如：還有哪些地方是能省去的嗎？我能再刪掉什麼？我的部分可能還是比較接近三十分鐘而非二十分鐘。托尼諾也愛莫能助。但因為誰也說不準怎樣的橋段是有用的，此刻我不想拿掉任何將來可能用得著的東西。總之我只有兩星期，我想盡可能地有效利用，拍下我能拍的一切。

下午托尼諾和我跟費拉拉大學建築系學生進行一場公開座談。開拍在即，放下工作好像不太負責，但這是製片部門跟市政單位承諾過的。人家以各種不同的方式協助過我們，而且也對我們在此地的拍攝工作提供了經濟上的支援。

巨大的禮堂簡直要被擠爆了。座談一開始有點沉悶，不過多虧托尼諾神采奕奕加上學生的好奇心與開闊思維，我們隨即展開了一場關於城市、城市規劃、影像和電影的對話。結束的時候大家都覺得很充實，我們談得很好，而且給了學生們確實值得一聽的東西——這在這類安排好的場合中並不常見。

<h2>1995.3.12 星期天</h2>

一整天都相當忙亂。儘管本該是休息日，但所有部門仍賣力工作。美工組忙著為博物館那場戲的製作佈景，所有演員都在試服裝和化妝。

但令我銘記於心的是黃昏時分，非常突然地，恩莉卡攙扶著米開朗基羅來找多娜塔和我，並提議四個人上教堂一起為開拍禱告，就像幾個月前我們在

阿西西（Assisi）①時那樣。那次是某種機緣巧合，我們從安東尼奧尼的鄉間住所開車去波多費諾，中途在阿西西駐足，參觀聖方濟大教堂。聖方濟在恩莉卡和米開朗基羅的生命中有非常重要的地位。我們五個人——安德利亞當時也在——在那兒一起為即將展開的拍攝工作祈禱。

在恩莉卡建議下我們決定開車去勘景時見過的一處加爾默羅會修道院。可是當我們到達的時候，修道院的門已經關了，按了好幾次門鈴後門上開了一扇小窗，一張老修女的面孔探出來覷著我們。恩莉卡解釋我們來的目的，但那修女一口回絕：她不能讓我們進門，現在是她們的禱告時間。不過我們可以心懷善願地回家去，因為修女會把我們的份一併納進他們的禱告裡。

回旅館的路上我們經過費拉拉天主教堂，正好準備關門。他們也不讓我們進去——現在謝絕訪客——不過這次恩莉卡說動他們讓我們進去五分鐘。於是我們五個人再次坐在空曠教堂的長椅上，合掌默禱，每個人都有自己的風格：米開朗基羅帶著一絲冷冷的微笑，多娜塔深沉，安德利亞虔誠，恩莉卡閉著眼，我則有點焦慮。米開朗基羅和我越過他人的頭短暫地互望，他向我點頭保證，好像是說：「一切都會順利。」

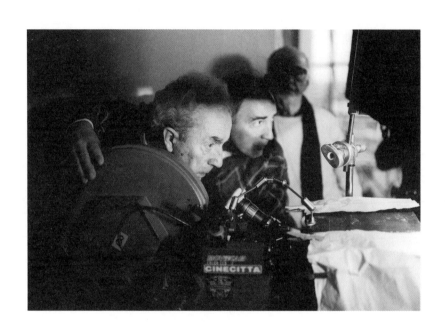

米開朗基羅完成了一件
就在幾個月前任誰都覺
得不可能的事情。
儘管年事已高、身有殘
疾，他爭取到這部他等
了十二年的電影。

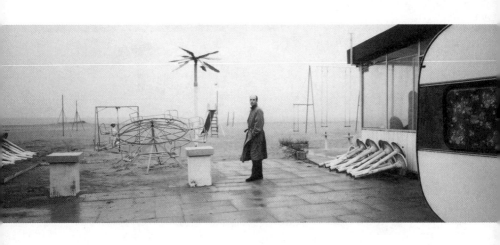

Ferrara Aix-en-Provence Paris

費拉拉，艾克斯，巴黎

1995.3.13-1995.3.29

Ferrara Aix-en-Provence Paris 1995.3.13-1995.3.29

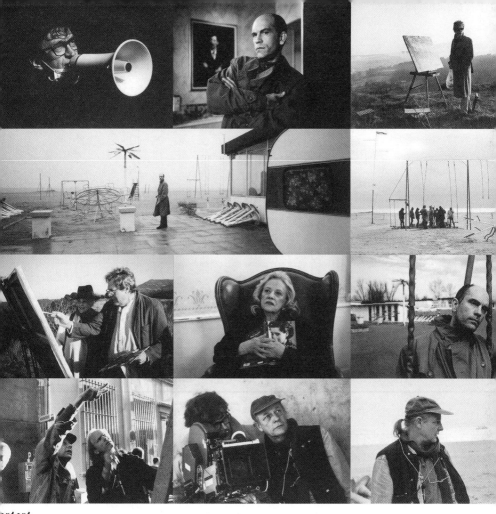

nioni

1995.3.13　星期一　第51天拍攝

不幸的是伊蓮只能撥出一天時間給我們，因為她明天要飛往美國。我們今天就得拍完她在費拉拉所有的戲份。於是我的拍攝計畫從一開始就亂了：由於今天是城裡的趕集日，我們得等到下午才能在城堡前拍攝。這一來我們便無法按情節順序，從伊蓮從城堡裡走出來的第一個鏡頭開始；我們只好先拍結尾，伊蓮和文生彼此失之交臂。她坐上一輛公共汽車，他看見她經過也認出她來，但為時已晚。汽車開走了。

昨晚羅比和我設計了公共汽車這場戲，把整個過程畫在我們面前了。我們一開始以推軌取代固定鏡頭：我們明確地不想從「導演」的眼睛剪接到他所看見的事情。於是，攝影機鏡頭從約翰這裡移開，搖到車上正要找位子坐下的伊蓮，跟著她直到汽車停下，看到文生就呆站在窗外。

再次跟羅比和克里斯多夫弗工作，感覺棒極了。為我自己拍攝而不是站在一邊看著，令我十分興奮以致都有點忘形。我好像靜不下來。或許在行進的公共汽車裡還運用推軌就是這種心情的表現之一。即便對經驗豐富的義大利場務主任恩尼奧來說，這種拍法也很新鮮。

正當我們準備開工的時候，米開朗基羅來了，從他的轎車裡審視著一切。

看來只有微小的不同，現在它實實在在地呈現在我們面前了。

他不想下車或者看看公共汽車裡邊。他正忙著為他即將在他故鄉小城舉辦的繪畫作品回顧展做準備，過了一會兒他走了。所有人都過來向他揮別。他看起來很高興，尤其是他那誰也學不來的致意方式——食指和拇指捏在一起，上下揮動他的手臂。這回是什麼意思呢？「祝好運！」還是「輪到你了！」還是「進行得如何？」還是更嘲弄一些，「可別搞砸⋯⋯」或者「給我好好地拍⋯⋯」天曉得。

今天要拍的幾場戲是準備用來銜接他的第一章的，我說不準它們會跟它配得如何。我想最好還是別太花心思考慮，最好儘量憑我的直覺。我相信如果我遷就他的風格去拍攝，對米開朗基羅的故事不會有任何好處。恰恰相反：我越是以自己的方式處理、我的主角「導演」越是不試圖「成為」米開朗基羅，越能有效地引出和烘托他的四個故事。

比起在波多費諾，約翰的模樣已有所不同。我們把他的頭髮剪得更短並且稍微染黑了些，另外他蓄了三天的短髭，這令他看起來更粗獷一些。我對他穿的 Burberry①風衣拿不定主意：除了亨佛萊・鮑嘉②，任何演員穿它都不對味。我們昨天還算了，我覺得他這樣總比他在波多費諾穿那件皮夾克時要好一些。我們昨天還讓他試戴幾頂帽子，但沒有一頂行得通。一頂比一頂更蠢。在最後一刻，我們給文生弄了頂假髮。他長頭髮的樣子挺好看的。多一點漫不經心，少了些興奮樣兒。我尤其中意伊蓮的打扮：少了些鄉土的純真，比

① 譯注：英國高級時裝品牌，以經典的格子圖案為標誌。

② 譯注：亨佛萊・鮑嘉（Humphrey Bogart，一八九九─一九五七）美國舞台劇及電影演員，有「好萊塢首席硬漢」之稱。

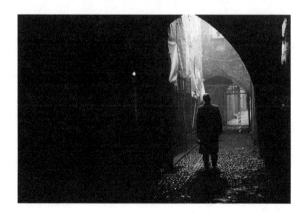

較像一個年輕的芭蕾舞者。

我們差不多準時完成了上午的進度，但末尾時在一個意外出狀況的推軌鏡頭上損失了一些時間。先是教堂塔樓的影子移得更近了，正好在我們要開始拍攝時它趕上了文生。重新鋪軌花太多時間，於是我們就在陰影裡繼續拍。隨後我們試著在軌道上搭座小橋，以便讓攝影機走過了那一點後，臨時演員們可以騎自行車通過軌道。這個「搭橋練習」花了時間，最後卻沒有任何效果，因為臨時演員把它弄得亂七八糟，而且為了過橋總是太遲入鏡。拍了四、五遍之後我叫停，懊惱地想，我們恐怕只能用太陽完全消失前的第一次拍的片子了。

白白浪費了一個小時，徒勞無功。

午飯時間，接下來的午休比正常的時間又拖了半個小時，這在義大利屢見不鮮，害我們後來不得不手忙腳亂地趕工。

在城堡前的拍攝就位時，光線已經快沒了。伊蓮和約翰的第一個鏡頭不錯：她從城堡出來，與他擦身而過，他轉身朝她拍照。這時大事不妙：陰影已蓋住了廣場，這樣就和下一個鏡頭接不上戲了。我放棄了計畫中的推軌鏡頭，排演也省了，立即開拍。接下來的五分鐘，所有人都瘋了似地跑來跑去；就在場記板敲下那一刻，還有最後一些設備忙著往畫面外搬！緊接著飛快地拍完兩次之後，光線沒了。幾個月以來劇組從沒有這樣忙亂過，不過出點汗對大家有好處。

然後是另一次分秒必爭，拍文生的首次出場──又一個軌道長鏡頭，加反向變焦。（羅比告訴我，這兩個鏡頭是我們有史以來頭一次用變焦。想必是受了米開朗基羅的影響……）這邊的陽光還算夠，因為我們到了城堡的另一邊。最後一記場記板落下幾秒鐘，太陽就下山了。我很滿意。

吁！我的第一天，我們差點就沒能完成任務。

1995.3.14　星期二　第52天拍攝

我們開始為期兩天在施凡諾亞博物館的拍攝工作，大廳裡那幅著名的十五世紀壁畫上有黃道十二宮、月份和季節的符號。一個小男孩跑上樓梯，他遲到了。老師責備了他，然後繼續講課──這是馬切羅首日出演！馬可維奇跟在男孩腳步之後進入大廳，並開始拍壁畫的照片，因而干擾了上課。

米開朗基羅到達博物館的時候，我們還在架燈。他爬了一大段樓梯看了一眼我們的佈景。他告訴我上次他來這兒時還是個孩子，他來來回回走了很久，仔細研究那些壁畫。然後他走到牆角坐在馬切羅旁邊，馬切羅跟他講了個故事，兩人大笑起來。這當然得拍下來！所有身上帶著任何一種照相機的人都爭先恐後擠到他倆前面。他們繼續演出，擺好姿勢讓大家盡情按快門──米開朗基羅臉上掛出只為照相機展示的海盜式奸笑。

最後他起身。道別。他今天要回羅馬，再過幾天要飛到紐約，然後去洛杉

磯參加奧斯卡頒獎典禮。他顯然為離開大家而感傷。不只他一人在拭淚。他扶著恩莉卡的臂膀緩緩消失於樓梯口。現在只能靠我們自己了。每個人都感覺到氣氛改變了，一時之間大家都悄然無聲。

但這時燈光準備好了，我們展開不可思議的四十個鏡頭；多數都是插入鏡頭，但這總數仍屬可觀。拍「漢密特」時我有一次在一天內拍了三十六個鏡頭，那時候我還以為，這個紀錄永遠也破不了……

與馬切羅共事是件樂事。起初他在既長且難的台詞中還會加入現編的句子，但到最後他仍可以一字不漏。他每次拍攝都演得活靈活現，完全就像一個真的老師，對他的學生和講話的對象都很投入。他太愛表演了，要是我在他的台詞結束時忘了立刻喊「停！」，他就繼續即興發揮，直到所有人都笑得東倒西歪。有一次，在全景鏡頭裡約翰‧馬可維奇不小心把貼在地上提示走位的膠布踢掉了，他出鏡後我沒有叫停，馬切羅走了過來，拾起膠布，咕噥道：「該死的觀光客！」他低聲冒出幾句數落，甚至開始了一長串不知所云的喋喋不休。

有機會即興表演的時候，約翰也不落人後。某一次拍到一半，有個小男孩蠟筆掉了，約翰先俯身拾起來遞還給他，然後才走到牆壁前，拿起相機拍壁畫的細部。還有一次他正在拍照，照相機突然開始自動捲片──這顯然比他按快門的聲音更干擾上課──約翰把這意外的干擾融入他的表演；他的反應那麼逗趣，以致背景裡真實導演忍俊不禁的笑聲差點把這一段給毀了！

孩子們演得非常認真。為了表現壁畫在他們的想像中成真，我們逐一拍攝他們的表情特寫，我醉心於他們美麗並已然顯露個性的大眼睛。米開朗基羅對我劇本中的這一段持強烈反對意見，正是因為這些孩子。現在我慶幸當時沒有對他讓步，堅持留下這場戲，儘管他不斷嚷嚷「拿掉！」，我仍相信它將是重要和美妙的一段。

最後，我們以各種角度和構圖拍了一組只有壁畫而沒有孩子與演員的鏡頭，這是為了將來這場戲中的數位特效準備的。畫面中的年輕男子和女子會變成真人，他們動起來，最後躍下壁畫。一條狗抬起頭，有一隻手招呼大家注意，另一隻手要去撫摩一個孩子，女子抬頭望著男子。教師所講全是關於這段「不可能的愛情」。之後，我們將在攝影棚裡，用藍幕拍文生與伊蓮，然後在電腦上把他們的影像合成到壁畫上，在壁畫裡動起來的並非演員，而是帶著刮痕、瑕疵和色彩剝落、不折不扣的平面影像。因此每一面牆壁的鏡頭都必須仔細測量，這樣才能以同樣的方式拍攝演員，角度、距離、焦距等等都得完全一致。

1995.3.15　星期三　第53天拍攝

我們在施凡諾亞博物館的最後一天。因為我們要拍許多孩子們的畫當做插入鏡頭，今天又有很多很多分鏡。全加起來，阿露娜算出這一段我們拍了

只有當我拍照的時候我
才發現真實。——安東
尼奧尼手記的一段話

七十二個鏡頭。

我們拍到晚上才大功告成，累得半死，不過也感覺我們拍出了不錯的開場，儘管它不在整部電影最開頭。因為這段之前還要先交代導演搭飛機到這裡，在霧中開車穿過費拉拉，下車，漫步，遇到引他進博物館的男孩。所有後來的情節——伊蓮與文生從壁畫上脫生進入城市，彼此錯失，最終只在米開朗基羅的最後一章裡重逢——都源自於教師、孩童和「導演」的這一場戲。

今天要拍「導演」到達霧氣朦朧的費拉拉。我憂心忡忡，因為沒人能告訴我實際上霧會長什麼樣子。一切得看天氣，尤其是風向和風力的情況而定。為此我們尋找狹窄的小街做外景地，並找到了近乎理想的地點。

從馬賽請來的特效小組幹得真漂亮。拍第一次的時候，我們當場就被濃霧籠罩，伸手不見五指。大家亂成一團，然後大笑。「喂，迪米崔，太濃了啦。下次你能給少點兒嗎？」

我的想法是，在霧中仍看得到難以認清的粗略輪廓，但讓人不知道自己身處何時何地。這全取決於霧的品質。我私下安排了這場戲，方便我可以在必要時切入別的鏡頭，而不會有時序上的曖昧不清。至少在肉眼看來，霧做得很好。我們要等到看毛片才能知道拍出來的效果如何。所有人都在煙氣裡咳嗽打

噴嚏。我懷疑這些油性化學藥劑果真像馬賽人向我們保證的那樣對人體無害。

然後，像以往一樣，我們花了很多時間在輛車裡外安裝攝影機。一下子把攝影機牢牢地安裝在汽車前蓋，一會兒又得把兩部攝影機裝在車內後座上，真是沒完沒了。我們差點想乾脆再去找輛一模一樣的雪鐵龍，這樣就能同時把兩輛車的設備裝載好，不用拆來換去。約翰・馬可維奇是一流的車手，在霧氣裡熟練地駕駛著裝載了攝影機、燈光和錄音設備的雪鐵龍。他甚至在每次拍完後把車開回起始點。

我對一切結果都很滿意，除了其中一個鏡頭：一個小男孩跑過來，看著攝影機，問現在幾點了。（在這一刻，攝影機採用主觀視角，它代表了敘述者的觀點。）那孩子應該直視鏡頭。但他始終沒有自信，每次他都抬頭看著站在攝影機旁邊、把胳臂和手錶舉在鏡頭前的約翰。拍了幾次之後我想，也許我該捨棄這個主觀鏡頭。但太遲了──軌道和機器都架好了，任何更動都會令我們無法完成今天其他工作。所以我什麼也不能改，必須完成孩子這場戲。但他始終無法克服拘謹，直到最後這個主觀鏡頭仍是我心裡的疙瘩。希望我站在剪輯枱前的時候別後悔。

在我心底，始終有點懷疑我正在拍的東西對米開朗基羅第一章是否真的可以發揮正面的蘊釀作用。對於透過「導演」這個角色，讓每一章的故事都用照片帶出來，我很拿不定主意。這個設定是來自米開朗基羅筆記本上的一段話：

只有當我開始拍照的時候我才發現真實。透過拍攝和放大我周遭事物的表象，我試圖發掘它們背後的東西。在我的職業中我所做的無非如此。

雖然它背後的哲理我並不認同，當我想賦予「導演」行動的依據時，這一小段摘錄對我是極大的幫助。要不然，約翰的角色會過於浮泛，儘管他用很多微細表情和動作還有他的長相克服和掩飾這點。

我想起了我另外兩部有拍照者的電影：「愛麗斯漫遊記」裡的菲利浦·溫特和「美國朋友」裡的雷普利，也就是丹尼斯·哈柏。約翰比那兩個角色更冷靜、不形於色，但隨著每次拍攝，照相機和他的關係越來越合而為一。我注意到，他每次都以不同的方式握著它，甚至是愛撫它。

這天結束工作的時候，大家全都咳個不停。現在我們總算把霧裡的場景熬過去了。前面還有什麼可怕的事情呢？對了，「導演」最開頭在機艙裡的鏡頭還沒有拍，我不禁覺得一切都還懸而未決，我才像是懸在空中一樣四下沒有著落。我厭惡這種回顧情節順序的拍法，對自己再三發誓再也不這麼幹，不管從製片的角度而言多麼有益、明智、合邏輯。

1995.3.17　星期五　第55天拍攝

又是工作量繁重的一天。上午我們到鑽石宮，拍攝米開朗基羅第一章的後續。第一章最後席爾瓦諾離開了卡門，在霧氣瀰漫的街上走著，卡門從窗口望

2
2
6

著他。下一個鏡頭切到「導演」，他看著席爾瓦諾離開。

該怎麼拍呢？今天天氣晴朗清澈。這跟米開朗基羅最後一個鏡頭裡昏暗的光線根本接不起來。我們索性一不做二不休：要是做不到一致，乾脆讓它徹底不同。約翰站在卡門窗口上方的陽台上，這其實是那幢房子的另一面。用米開朗基羅用過的同一具搖臂，攝影機先上搖到空空的窗戶，然後再搖到「導演」，他正在拍照，並非拍席爾瓦諾，攝影機隨後就會帶出畫面，他拍的是空無一人、灑滿陽光的街道。接著，攝影機仍不中斷地繼續拍，一個垂直一百八十度搖回鑽石宮，攝影機慢慢降下，淡入下一個鏡頭：約翰走到街上。搖臂拍攝對我們的場務領班恩尼奧來說實在辛苦，他的任務越來越棘手、吃重。加上他還有點發燒，可能是昨天那場要命的化學煙霧害的。總之，我們損失了不少時間，當我們轉到下一個外景場地，時間又滴答溜走，陽光慢慢爬上了鑽石宮的牆。在前置作業的最後一天，羅比和我曾記下這面牆出現最完美造型、非拍不可的精確時刻。現在，再過幾分鐘我們就要錯過了。所以我們在一片混亂中

——我把軌道分成兩段以節省時間——幾乎已經遲了。當攝影機架在軌道上時開拍，搖臂、攝影機和演員都沒做任何排練。我們成功捕捉了牆上正逐漸消逝的日光，但其他一切全走了樣：羅比的搖拍在最後出了岔，臨時演員在錯誤的時刻跑了起來，而搖臂還沒等我們下令就升上去了。真夠教人欲哭無淚，不過換個角度再想，這也是可以理解的笨拙，應該笑才對。要是換成賈克‧大地①，

① 譯注：賈克‧大地（Jacques Tati，一九〇九—一九八二），法國喜劇演員及導演，作品有「胡洛先生的假期」、「我的舅舅」、「遊戲時間」等。

今天的後半段在阿波羅電影院周圍拍攝。約翰走過一座老教堂，走近一看，原來是一座電影院。有人正打開後門離開，而「導演」趁隙溜了進去。到了裡面，他發現自己並不是唯一觀眾，還有個人也在那兒。然後那個人也走出去講電話，因為他的手機在電影院裡收不到訊號，於是只剩約翰自己。銀幕旁邊的門就那麼開著，這一場戲的大部分是表現「導演」觀看銀幕上的電影，同時也欣賞到另一部更加美麗和扣人心弦的、由門外的真實世界為他上演的電影。

昨晚，我一時衝動打了電話給尼可萊塔‧布拉斯契①，而她也同樣一時衝動接受了我的邀請。她將是銀幕之外、在街上上演的那部電影的「明星」。

直到我們倆都到了現場，才開始討論這場戲。我對尼可萊塔提議，她在門口出現三次：一次在白天，一次在黃昏，第三次在夜晚。每一次，她都對住在附近某一幢房子裡的男友喊幾句話，跟他呼來喊去進行對話，同時並不知道自己正被別人注視著。我們為那個住在某個樓上、從頭到尾沒露臉的男朋友取名「雷米吉奧」。說不定羅伯托‧貝尼尼能被說服，用聲音參加演出。

我們為這場戲安排打光和其他準備。同時尼可萊塔坐在角落編她的台詞。

過了一會兒，她向我提出三次出場的方案：第一次，她要雷米吉奧跟她一起去散步，但他不想出門；第二次，她說要請他吃晚飯，可是他仍然不為所動；第三次，她問他是否願意跟她上床，甚至聲明「不用保險套！」，但似乎不管說什麼都無法讓雷米吉奧下樓來。

① 譯注：尼可萊塔‧布拉斯契（Nicoletta Braschi，一九六〇—），義大利女演員，「美麗人生」的女主角，也是該片導演兼男主角羅伯托‧貝尼尼的妻子。

這三場門外發生的戲伴隨著各種市井即景作為點綴，有的是一拍腦袋臨時想的，有的我們已琢磨了一、兩天：一對情侶、吵嘴的兩口子、疲憊的夫婦、孩子、騎車人、狗、一個健忘的人等等。短短的時間，這銀幕旁邊敞開的門就上演著一長串義大利電影。儘管大家都很累，但所有人都因為這段小小的戲中戲精神抖擻。大家紛紛擁上來要把他們的點子加進去。我們的道具師亨利做了一根大大的旗杆，扛著它穿過畫面。他們還找來一個哭鬧的嬰兒，還讓那個講手機的人反覆出現。

我們用兩部攝影機從電影院裡拍攝，一部攝影機對著門口向外拍，另一部取景更寬，把座位上的約翰和銀幕的下緣也納入畫面。為了讓前景中的約翰和背景的街道都在焦點上，我們動用了分焦鏡頭。羅比和我在「巴黎德州」裡用過這玩意兒幾次。它的使用要訣是把鏡片分隔線對準橫越畫面的某條線──不然就會看出它的痕跡了。

今天，也是這場戲的最後一個鏡頭，是過了午夜拍成的。大家都已經撐了十六個小時，也許更多，但好像誰也不累。約翰起身走出電影院。攝影機從影院裡面開始，在約翰面前退步跟拍，一到外邊，鏡頭拉出一個高且寬的大畫面，你終於看清這電影院其實是一座舊教堂。背景裡的尼可萊塔閃過畫面，仍頻頻向虛擬的雷米吉奧揮手，對方似乎仍不領情，最後約翰朝雷米吉奧的方向望去。

這場戲完全自成一格，形成一個小世界——當然，它太長了。我覺得它可能因此不適合於整部影片，這讓我在臨睡時悶悶不樂。

1995.3.18　第56天拍攝

為了確保大家都能足足休息十個小時，我們下午才開始拍戲。不過今天的進度總算輕鬆一些。在科馬奇歐的騎樓下，我們要拍直接和米開朗基羅的第一章銜接的橋段。

有種似曾相識的感覺——這也難怪，我們是第四次或第五次到這裡拍外景了。不過儘管如此，在這條獨特的街上總能出現新的景致。首先，在下午的光線下，我們拍約翰‧馬可維奇步下公車，朝騎樓走去，並朝它拍照：這張照片將成為米開朗基羅那章的開場鏡頭：卡門騎著她的自行車，從霧中出現。天氣晴朗，一絲霧也沒有，我們用煙霧機費了好大勁，只弄出一層薄薄的煙靄。不過這或許也沒什麼，也許米開朗基羅和我的段落之間光線不連貫是件好事。

然後，我們從水塔上拍攝，從這裡可以清楚看見科馬奇歐和周圍鄉村的美妙風景。「導演」俯瞰他的故事發生的場景，然後慢慢地走下螺旋階梯。我們在此拍攝的這幾個鏡頭是我最「安東尼奧尼式」的，但即便在拍攝它們的時候，我還暗地疑慮該不該把它們剪進片子裡，我的框架部分不許包含像這樣的敘事情節。走一步算一步吧。

黃昏時分我們拍了騎樓下的最後一個鏡頭，米開朗基羅的故事裡「兩年後」的時刻，敘事者回到這裡並講述著。把約翰・馬可維奇放在故事的首要場景，看來是我所能夠想到最不突兀的手段。我的劇本裡原本有另一種銜接方式，但米開朗基羅反對，所以拿掉了。在我們拍取而代之的這場戲時，我不禁想試試原始版本——但現在已經沒時間拍它了，我們明天就要離開——它對於整體的流暢會更有用，以我的職責，當時同意把它拿掉是個錯誤。我心裡有點沉重。但沒有時間為這種事抱憾。我請全部工作人員吃晚飯，我們去了加里巴迪港一家名叫「一個人」的餐廳。這是我頭一次跟所有演員到齊，因為今天愛娃・瑪忒到了。星期一她有一場（也是唯一一場）和馬切羅的對手戲，她演他的女兒。

1995.3.19　星期天　休息日

所謂的休息日，照例全用來為下一週的工作做準備。我們看了毛片：羅比和我對這第一批影片大致滿意。

傍晚，我跟魯西安・塞古拉用一台可攜式數位剪接機花了幾小時剪片子。旅館房間裡有一台投影機，所以我們能立刻打到牆上看粗剪出來的效果，而不必盯著小小的監視器。我們的目標是每次拍攝一結束就完成粗剪片，我就可以立刻把它交給剪輯師彼得・佩齊戈達。但這計畫恐怕不能實現，因為現在事實

擺在眼前，很難提前得到配上聲軌的錄影帶。製片部門、沖印廠、錄影拷貝間和巴黎錄音室之間存在一道鴻溝。十足卡夫卡。

儘管如此，我們可以試著先剪出一些東西，即使許多鏡頭目前不是「默片」就是還沒拍。

1995.3.20　星期一　第57天拍攝

大清早開車去牙買加海灘——我們和托尼諾第一次勘景時找到的一處外景地。如果是夏天，此地一定人潮擁擠，但現在這裡全都關閉了。鞦韆在風裡吱嘎作響，沙子被颳得到處都是，只有假棕櫚樹完全不受季節影響。

我們到達的時候，整個地方沐浴在一種淺灰的海洋光線裡，正符合我的期望，但我們無法立即開始工作，只能枯等一小時。載送器材的卡車要不是出發晚了，就是迷了路。等到我們終於將攝影機架好把軌道鋪好，已經開始落雨點了。但我們沒有因此歇手，第一批幾個鏡頭很快就手到擒來。馬可維奇來到閒置的咖啡館，走進去，在公用電話旁邊找到一張明信片，再回到海灘，坐在一架鞦韆上，看著那明信片。上面是義大利海濱的一個小漁村（其實就是波多費諾）明信片將直接疊入米開朗基羅的第二章。明信片的畫面跟米開朗基羅〈女孩與犯罪〉開場的中景鏡頭幾乎完全一樣。

我們正要拍鞦韆上的約翰，風開始颳了起來，令拍攝非常困難。早上還很

寧靜的海面逐漸捲起波浪，所有漁船都回港了，你很難站定不被風颳走。但禍兮福所倚，由於大家耳目警覺，手腳迅速，我們可以把它轉化成有利條件：被風颳起的浮沙離地數寸沿海灘疾行，看起來就像長時間曝光下奔湧的水流。對於這場戲，和它那種時光流逝的感覺，這簡直再好不過。我們拍了好幾個流沙的鏡頭，然後風停了，只剩光禿禿的沙灘。

我們拍了馬切羅和愛娃・瑪忒的戲份，呼應他們前一場戲——那一場要到下午稍晚才拍。這一場拍他們分別後的重逢。他們扮演父親和女兒，兩人都情緒飽滿逼真可信。風在他們身邊呼號；每回馬切羅的帽子都被颳跑，他的假鬍子也搖搖欲墜。我本來想讓馬切羅真正的女兒夏娜出飾女兒一角，但她來不了。不過即便她能來也不會比愛娃演得更好。所有人全都凍得嘴唇發紫，但當我們坐在海邊一家餐廳裡吃午飯時，又是快樂而喧鬧了。

餐廳的牆上掛著許多演員的肖像照，店主讓我們看其中一張老舊泛黃的照片。那是年輕時的馬切羅，跪在塵土當中——他第一部電影的某個畫面，他回憶說，那場戲就是在這附近拍的。從該片背景可以大概推敲出劇本是哪個傢伙寫的，一個姓居艾拉的年輕小夥子——名叫托尼諾什麼的吧。

下午在潟湖邊一間漁夫的房舍外面，我們拍接下來的戲。我們第一次開車在這一帶轉來轉去時，我就注意到這房子，當時根本沒想到我還會回來拍它。拍攝約翰開車來到這房子的鏡頭，再次費了很多時間在汽車上安裝攝影機。之

後，我們每場能用的時間就所剩不多了——這個季節的白晝時間仍然很短，要達成進度我們必須加快腳步：總共還剩八個鏡頭。我們盡可能快拍，每場戲絕不超過兩、三遍：約翰從車上下來，走到房子對面的一處海岬，在那兒拍照。就在此時，彷彿受到他的照相機召喚，兩個人——漁夫和他的女兒——從房子裡出來。他們開始爭吵。年輕的女子拎著一只箱子，顯然是要離家出走；；老人想挽留她。「導演」離得很遠，無法明白發生了什麼事，更聽不到他們在說些什麼。但當他從遠處拍下他們的照片，凍結的畫面變成了電影場景，父親和女兒越來越相近，好像是「導演」借助他的照相機，在想像中進入了那場景。

隨後女孩爬進「導演」的車子——她顯然把它錯當成了自己叫的計程車——父親與女兒最後說了幾句話，這時候兩人都眼淚汪汪。突然一聲汽車喇叭，一輛計程車停在雪鐵龍後邊。女孩發現自己弄錯了，又上了計程車，而父親對小海灣那邊的孤獨旁觀者道歉：「不好意思……」攝影機停。就在我們進行到這場戲最重要的部分，即汽車旁馬切羅與愛娃的對話和特寫鏡頭，光線幾乎沒了。（這樣的情況太常碰到了……因為依序拍攝，或者各種製片方面的考量，最重要的鏡頭總是被耽誤！）但羅比設法為馬切羅的特寫打了光，在漸暗的天空背景下拍完了。要拍計程車裡愛娃的反向鏡頭時天已經完全黑了，但沒關係。那是個窄構圖小景深的鏡頭，羅比可以做假光效。

就這樣，終於完成了今天密密麻麻、艱難的進度表，環境條件挺理想

——早上的風和傍晚的落日。要是我們依製片人昨天極力主張循另一個順序進行，我們可能什麼也沒拍到。運氣不錯。

明天我們無論如何不能繼續拍了。載我們去馬賽並且順道在上頭拍攝的飛機不能再延了。租一架波音飛機可不是小事。所以明天我們又得分秒必爭。

那飛機我們預定包三個小時；每超出一小時就是一大筆錢。

如果我們可以相信製片人——我也找不到理由不信——我們差不多快透支了。在我可用十二天裡我不能有任何閃失，只要我能力所及，絕對不能造成任何延期。

我們對不隨我們去法國的劇組成員道別，包括表現出色的恩尼奧，自從那天在煙霧中拍戲到現在，他一直跟流行性感冒搏鬥。他很有男子氣概地硬撐到現在，但他再也撐不下去了。看得出來，為了不能繼續跟我們工作他有多懊惱。我們還不知道誰將取代他的職務。在攝影師和燈光師之後，場務主任是拍片現場最重要的人物。

1995.3.21　星期二　第58天拍攝

早晨開車去波隆那機場，我們的心情不斷往下沉：天空裡一絲雲彩也沒有。飛行員也沒捎來任何好消息——整個地區的天氣預報是晴空萬里。這一來我們根本什麼也拍不到，因為飛機上的開場畫面要是少了雲，就完全沒意義

了。畢竟，電影就叫「雲端上的情與慾」啊。（我對這個片名並沒有感覺。它含義模糊，也欠缺詩意，也許只在法語裡有意義吧。）

我們帶著劇組和一群臨時演員飛往馬賽。途中我們架起攝影機：一部在前邊拍馬可維奇的正面鏡頭，後邊一部以他的主觀視角往窗外拍。我進駕駛艙坐了一會兒，向飛行員解釋我們打算拍什麼，以及如果我們果真找到了雲，我希望他怎麼飛。還好，在遠方的阿爾卑斯山脈馬特洪峰附近會有些雲。我們先在馬賽降落，讓接下來的拍攝中不需要的人全下了飛機，爾後在機場塔台建議下飛往里昂。從那兒再朝東飛，很快就見到了厚厚的雲層。

飛行員徐徐降低高度，直到飛機正好在雲層上方滑行，我們開始拍攝。飛機有幾次急劇傾斜──非常嚇人。好幾名演員和技師臉都綠了，他們該去補點妝。我們在雲層裡顛簸了一陣子，得知這一帶有幾座山峰，更讓人坐立難安。不過半小時之後整場戲都陸續拍成了，幾道美麗的光線射入機艙，在地面上絕不可能拍得這麼真實，更別提在攝影棚搭景了。

返航，剛好趕在逾時之前，我們回到了馬賽的地面。趁波音七五七駛進停機坪，我們從外邊拍了最後一個鏡頭：馬可維奇在窗邊欠身向外望。一陣陣雲霧從窗口飄過，我們的造霧組又上陣了。大家都邊咳嗽邊吸入一大堆油煙，然後電影的第一部分就算完成了。完成開場影片讓我鬆了一口氣，而且我迄今為止的工作總算都「有了著落」。到現在我才覺得，米開朗基羅的電影真的有了一

個架構。頭一回，我感覺我們步上正軌。

1995.3.22 星期三 第59天拍攝

拍完汽車和飛機之後，今天輪到火車上場了。羅比和我一起拍攝過多部「公路電影」，我們對於在各種交通工具上拍戲早就已經相當在行。火車對我們絕不成問題。甚至，我一直覺得攝影機與火車之間有某種相近之處，因為它們都是機械時代的發明。我始終認為，有一面窗的火車包廂，就像一個六人座電影院。

我們拍攝米開朗基羅巴黎那章和最後艾克斯一章之間過渡部分的開場。上個月勘景的時候，我們發現一段與聖維克多山平行的廢棄鐵軌，靠南邊一點。我們的拍攝重新利用這段路線，而且我們還弄到「自己的」火車，一輛有四張乘客座椅的電氣車廂。鐵道旁邊，正好有一條筆直平坦的公路，這對我們的攝影來說很理想。我們先拍一個平行跟拍列車的鏡頭，開頭是一對男女在鐵道邊扭打，然後滾下路基。我們又不得不脫離情節順序進行拍攝，這之前應該有一場戲，也就是女的想要臥軌而男的攔住了她，這得留在後面拍。

我們請來的兩名特技演員非常棒，而且夠機伶，避免演得過於老練，所以完全沒有「就像演電影」的感覺，而更像一場笨拙的扭打——非常逼真。問題不是出在在他們身上，而是火車司機，他堅決拒絕超過時速二十英

里。那麼慢的速度讓我們的跟拍和逼真的扭打完全沒了戲劇張力。我們好說歹說才他才願意加速到時速三十英里，再快一點兒他都不幹。看起來仍然很慢，但我只好儘量利用。

然後我們繼續拍特技場面，用雙機拍攝。實際上這場戲之後，我們接著要拍一個業餘畫家正仿照塞尚的風格畫聖維克多山。然後，我們將從他畫架上這幅畫疊到艾克斯旅館牆上那幅塞尚真跡，我們的「導演」正在那兒登記住宿。

今天馬可維奇要做的，只是坐在火車上，看窗外風景，在筆記本上草記幾筆，聽同車廂的一名年輕女子對他傾吐心聲。在傾吐心聲之前，她先用手機接了一通電話，說：「別找我。」這是進入米開朗基羅第三章的真正過渡，那個故事裡這句台詞重複了幾次，都是從電話裡，也都是一個離開了她丈夫的女人說的。這也顯示出馬可維奇正是虛構出那段故事的人。

今天跟馬可維奇演對手戲的蘇菲·西敏（Sophie Semin）演另一個從她丈夫身邊逃走，也不要他來找她的女人。起初蘇菲有點緊張，台詞也說不順，所以我們先拍約翰的特寫鏡頭。結果反而有了意外收獲，因為就在第一次拍攝一開始，一道美麗的陽光正好落在他臉上，並且持續到鏡頭結束。

這時蘇菲終於鼓起了信心，她演得很棒。由於車廂裡每個座位上方都有面鏡子，要讓燈架、麥克風杆、攝影機、錄音助理和導演都不穿幫入鏡，必須非

常小心。每樣東西都會被反射兩、三次。最後我只好整個人平躺在車廂的地板上，仰著看拍攝進行，而錄音助理則躲在行李架上。

我們正好趕在日落前結束，而錄音助理則躲在行李架上。我們又重拍一遍她的完整戲份。（事後證明那真是天助我也，因為她的前幾次拍攝的整卷底片在沖印廠全給刮壞了，不能用。唯一能用來剪接的就是這額外多拍的一次，因為它當時是用另一卷膠片——當時我們還覺得太「優待」她呢。）

晚上珍妮‧摩露來了。我跟她和馬切羅一起吃飯。自從合演米開朗基羅的電影「夜」以來，他們倆一路相知相惜，當時他們在銀幕下是真正的情侶。聽他們在一起憶舊真令人心醉，我只懊悔不能為後世留下這段交談記錄。像我這麼健忘，大部分內容現在都已經記不得了。我只有良好的視覺記憶，真可悲。

1995.3.23　星期四　第60天拍攝

今天主要的一場戲，是業餘畫家和他畫的聖維克多山，那座山在他面前朦朧的遠方。馬切羅‧馬斯楚安尼扮演畫家，這是繼教師和漁夫之後，他的第三個角色。

我們的外景地是加丹（Gardanne）市區附近的一座小山，從那裡越過一片山谷和平原，可以眺望聖維克多山的全景。塞尚當年就是在這裡或者附近某個地方，畫下好幾幅聖維克多山的作品。不過吸引我到這兒來的，是前景中那座巨

2
4
0

大的工廠、它的冷卻塔和濃煙滾滾的煙囪，不知它是何時蓋在遠山和此地之間的。我的愛爾蘭畫家朋友崔克‧莫里森幾個星期前到這裡畫了幾幅畫，我們從中挑出兩幅：一幅是在明媚的陽光下，另一幅是在日暮時分的霧靄中。

我們一早來到山上，拍攝畫家和一位路過的評論者之間的一場戲，她抱怨說眼下所有東西都能複製，從油畫到服裝到背包到手錶，天曉得還有別的什麼。與其臨摹塞尚的畫作，直接拍一張照片是不更好嗎？畫家回答說，雖然自己可憐的業餘水準不足掛齒，但他從重複大師的動作與筆觸當中得到更大的滿足。然後他在顏料裡蘸了一下畫筆，在畫布頂端的樹梢上添了一抹紅色。攝影機向後拉，畫面疊入掛在旅館大廳裡的塞尚原作上那同樣的一抹紅色。不過那是下一場戲。現在我們還在山上，有點不太滿意剛拍完的這一場。珍妮和馬切羅都非常放鬆和詼諧，但光線不是我所期望的，或者該說：不像我上次來時看到的樣子。今天我們和遠山之間老飄著一層混濁的霧靄──它成了我們的第三個角色。看來在這裡等待光線變化是沒什麼希望：下午之前什麼也不會。但這時候碧翠絲靈機一動：我們可以就地擱著。

回山上來。軌道和小搖臂可以就地擱著。

就這麼辦。午飯後，大隊人馬回到市區。我們在旅館大廳架好了燈。攝影機從牆上的塞尚畫作緩緩後搖，逐漸延展現出大空間，珍妮入鏡，她正坐在一張沙發上看書──朵莉絲‧萊辛[1]的自傳。然後看見約翰從聖維克多山的風景

① 譯注：朵莉絲‧萊辛（Doris Lessing，一九二○─），英國暢銷小說作家，以其一九六二年的《金色筆記本》（The Golden Notebook）最為知名。

她抱怨說眼下所有東西
都能複製，從油畫到服
裝到背包到手錶，天曉
得還有別的什麼。

畫走到另一幅塞尚作品「抱著胳臂的男人」，他試圖擺出同樣的姿勢。珍妮抬頭指點，給「導演」小小的指導，幫他做得更像畫上的模樣：換一個方向抱胳臂，頭往一邊側，表情再肅穆些。約翰非常認真地接受她的「導演」，但整過程實在太滑稽了，可能又錄進了些我略略的笑聲，得從音軌上抹掉。時間過得飛快，我們的留守人員從小丘上打電話回報，說那邊光線已經明朗，值得再拍試一次，而約翰明天本來還要在旅館前拍戲，我們決定暫停這場戲，收拾好所有東西，再去山丘那邊。

我們帶著所有的器材，剛好及時趕到，重拍了四個鏡頭補齊這場戲。只有這次我們用了派崔克的另一幅畫，暮色中薄霧籠罩。即便景色仍不像我記憶中第一次站在這裡時那麼美，但光線確實比上午上好多了。珍妮和馬切羅實在演得很盡興，而且從表演的角度講，這一場比上午拍的要好。由於太陽移到了天空的另一邊，我們不得不把攝影機的方向也掉過來，這樣演員臉上只有一點側光而不必面對太陽站著。沒法補光，因為我們把發電車留在艾克斯市了。雖然掉過來拍得搞得大家有點糊塗，整場戲還是挺好的。在日落前的最後五分鐘裡，我們還額外加拍了一個兩位演員的中景鏡頭，讓完整的風景在他們前面逝邐。

最後我們撤場。羅比和我互問，以前有沒有像這樣緊接著拍過同一場戲的兩個版本；就算有，我們也想不起來了。我們在「道路之王」裡幹過類似的

這時我們剛拍完定場鏡頭和珍妮的特寫。因為珍妮的所有戲份已經拍完，

她給「導演」小小的指導，幫他做得更像畫上的模樣。

他試圖擺出同樣的姿勢，如同塞尚作品「抱著胳臂的男人」

事，但那是為了保險起見，而且兩次拍攝並非在同一天裡進行。

傍晚較早時珍妮向我們道別，明天她要趕第一班飛機回巴黎。今天是她來拍戲唯一的一天。她的出場對整個劇組而言是一份厚禮。

1995.3.24 星期五 第61天拍攝

今晚我們拍攝影片的最後一個鏡頭：在米開朗基羅的第四章結尾，尼可洛走進雨中之後，「導演」看著他離去，然後轉身回到自己的旅館房間。

在此之前，我們還得拍旅館大廳那場戲的剩餘部分：約翰的反向鏡頭，還有他出了旅館走到街上，在那兒他看著尼可洛與女孩。由此我們銜接了最後一章：〈污穢的身體〉。其實並不是什麼難拍的鏡頭，但不知為何一直進行得很不順利，耗時頗多。每個人都在互相礙事。也許是因為我們把軌道鋪在了旅館大門口，每個進出的人總會被絆一下。最後我們花了預留時間的兩倍，到下午稍晚才開始我們今天真正的重頭戲：終場鏡頭。

的確困難重重。我們沿狹窄的紅衣主教大街鋪設了將近二十米長的軌道，軌道上放著一台沉重的推車，車上有一具極大的搖臂，它將伸出約十二米長。

攝影機裝在搖臂末端，可以遙控它往任何方向轉動。通常，這種設備會附帶著一個傳動附件，攝影師可以像遙控器一樣操作它，但這一部就像普通攝影機，只不過羅比是看著監視器，而不是從攝影機的取景器裡觀察拍攝。他的動作經

由電腦傳送到攝影機時稍有延遲，但準確度就像他在半空中操作一樣。從一米升到九米的過程中，搖臂一端的攝影機當然會呈現曲線移動，所以我們要透過攝影車在軌道上的反向移動來補償。此外，整個移動過程中的五個靜止點的焦距全都要絕對精確地測量，景深誤差不能超過一公分。首先，從「導演」看著尼可洛離開，到他走進旅館的門廊為止，攝影機都跟著他。然後攝影機升起到二樓，瞥見房間裡有個女人唱著歌哄孩子入睡。然後橫移到旁邊另一扇窗，屋裡有一對情侶正準備做愛。再升到上一層樓的陽台，站著一個女人，抽一口菸，然後走回房間裡繼續寫信。最後攝影機移到隔壁另一扇窗，看見約翰，他正走到窗前，望向外面的夜色。所有這些過程，只用一個鏡頭完成。

可以理解，這一場戲得花好幾個小時準備。四個房間各有一場戲需要編導和排練。房間的擺設逐一調整好了，然後都打好了光。同時整條街直到教堂都要打光。水車準備，這場雨要下得跟米開朗基羅的最後那場戲一樣大，當攝影機從旅館前面升起來的時候，一些雨點也要在它跟前飛濺。

我站在一架大梯子上監看這一連串過程，從我這兒可以看見四個房間，還有下邊的街道。如果這是一部關於拍電影的電影，應該就是現在我面前這副光景。我想起楚浮①的「日以作夜」②。全劇組的人同時進行工作，各忙各的，這在平常的拍攝過程裡從未有過。通常在電影拍攝現場，各種事情是一件一件分階段進行的。但今天一切都同步發生：場務人員不斷地練習搖臂的複雜運動，

① 譯注：弗朗索瓦·楚浮（François Truffaut，一九三二─一九八四）法國電影導演，「新浪潮」運動的主將。

② 譯注：La nuit Américaine，楚浮一九七三年的作品，影片講述一部古裝電影拍攝過程中發生的種種故事，楚浮自己在片中扮演導演。而片名的英譯 Day for Night 則有「白天拍夜戲」之意。

特效小組在改裝他們的灑水器，路燈被塗上了明膠，每個房間裡都有一個電工在忙，羅比往返於六個地點進行測光，西瑞‧弗拉芒正在拆換旅館招牌——傍晚時它突然不亮了，傢俱被挪來挪去，有人化妝、有人梳頭、有人試服裝。我從沒見過一個現場同時幹這麼多件事情。

大約午夜時分，我們終於準備就緒。這個鏡頭要連續拍三分鐘，而且有太多地方可能出錯，我們拍到約翰的時候已經是拍了第五或者第六遍——其他幾次都是還沒到這一點就已經搞砸了。又不能很快接著重拍，因為每一次都需要換一卷膠片，所以攝影機每次都得重新上片。這是嚴重折磨神經的差事。但正因為這是這麼難，每個人都必須全力以赴，所以全劇組始終全神貫注，儘管這是我們第二次工作超過十六小時。

第十二次拍攝是頭一次看起來一切正常的。搖臂運動完美，演員也都準確演出——除了第一個窗口裡的小寶寶，他已不再需要讓人唱歌哄著入睡，他早就睡著了。

由於已是兩點半，而拆卸設備還得花幾個小時，我決定到此為止，姑且就相信這一次拍的吧。不再做萬一之備，收工了。我們開了香檳，因為艾克斯市的部分結束了，這也是約翰最後一天跟戲。明天他要啟程飛往倫敦，為斯蒂芬‧弗瑞爾斯[1]的「致命化身」補拍幾場戲。我們為他熱烈鼓掌，然後所有人包括演員，都幫忙撤場。

[1] 譯注：斯蒂芬‧弗瑞爾斯（Stephen Frears，一九四一——），英國電影導演。

累得要死，但很愉快，等到我們上床時已經「天色不早」了。

1995．3．25　星期六

下午我們要從馬賽去巴黎。內陸航空公司（Air Inter）①在罷工，我們在馬賽機場枯坐了幾個小時。早知道就多賴床幾小時！

終於到了巴黎，但要去戴高樂機場第二航廈勘景已經太晚了。我們得先直接去旅館，那兒有一堆演員等著我們。儘管已近拍攝尾聲，我們還得為最後兩天的一些零星場面挑演員。這些場次都是要供片中那位「導演」看見並拍下來的，男人與女人的種種相遇。既然我們設定了他在片中要拍照，這些靜止的畫面會使「導演」持續留在影片中，儘管事實上約翰·馬可維奇已經走了。

傍晚在香榭麗舍大道有貝尼尼電影「IQ本色」的試映會。我們去跟羅伯托打招呼，同時也順道從拍片工作當中偷閒放鬆一下。我有好些日子沒看電影了。丟下「里斯本故事」就直接投入米開朗基羅的電影，我想我大概有一年沒進電影院了。

這怪胎實在太有趣了，我笑出了眼淚。

1995．3．26　星期天　休息日

休息日，或者更準確地說，是去戴高樂機場勘景的備戰日。我們看了那兒

① 譯注：法國一家專飛國內航線的航空公司。

剛蓋好的高速列車站。真是個絕妙的外景地！我真想在這兒拍一整部電影；唯一傷腦筋的問題是在哪兒架攝影機，把任何一處甩在畫面外都讓人捨不得。有太多有趣、令人興奮的好角度。外面的建築工地也是個壯觀的場景：一個龐大的高速公路交匯處，一大片土方正在開挖，數以千計的起重吊架，四面八方飛機起降不息，不時有高速列車從下面穿過。離高速道路非常近的地方，還有尚未掩埋的地下管線。景象非凡。

頭頂的天空簡直就是一幅法蘭德斯畫派的油畫。空氣清澈；每處細節、每道色彩都清晰無比。我沒命拍照，盼望我們明天能捕捉到一點這樣的效果。

1995.3.27　星期一　第62天拍攝

馬切羅最後一天跟戲。我們一早開車去機場，打算到昨天看到的那座未來世界。可是今天大雨傾盆。我被迫重新考慮昨天已經設想好的全部鏡頭。要拍出那種景像是今天大希望也沒有了。實際上，我們看來只能跟馬切羅在機場裡頭拍。他下午之前就要去熱內亞，那時候雨肯定還停不了。

馬切羅今天扮演他在這部電影裡的第四個角色——一個迷了路、有點迷糊的生意人，不斷向周圍的人說教。他對北極星作為新的基準點的重要意義發表了一大串深奧而突兀的言論。今天，我們按照順序進行：我們先在電動步道上看見了他，來回走著，朝他的旅行箱高談闊論。然後他來到候機大廳，悄悄躡

到詢問處的麥克風旁，廣播起他的理念來。最後我們在月台上看見他正在等一輛高速列車，自顧嘟囔著他還沒唸完的信條。馬切羅把這個無可救藥的怪人演得棒極了。

午飯是在停車場的帳篷底下吃的。風很大，帳篷幾乎給颳裂了。過了一會兒開始下冰雹，然後下雪。

我們進到室內繼續工作，拍我們兩天前才剛選定演員的兩處零星場景。魯迪格·沃格勒演出其中一場，扮演另一個在打手機的女人背對背的生意人。他坐在候機室的長椅上打手機，正好與一個也正在打手機的女人背對背。這一場並不好拍，因為演員的動作流程必須非常準確。每一次拍攝他都撞在一起，撞掉的手機弄混了。最後我們還是拍成了。魯迪格對這種表演確有天分。（要算起來，在「守門員的焦慮」「紅字」「愛麗斯漫遊記」「歧路」「道路之王」「直到世界末日」「咫尺天涯」「阿里莎」①和「里斯本故事」之後，這是我們合作的第十部電影。）

接著拍第二場：一男一女相遇在行李輸送帶前，他們倆的箱子一模一樣。我從未與這兩位演員工作過。因此要讓這場戲既短又可愛，不太容易。我真覺得這是我遇過的最困難的狀況。儘管如此，我喜歡這挑戰。為我即將要拍的喜劇段落，我把它當作活動手指般的熱身。那段當中的每個鏡頭都會像這樣，不到十秒鐘就結束。我們昨天看的貝尼尼電影就是非常好的例證，說明對時間的

① 溫德斯在一九九二年導演的一部短片，全名「阿里沙、熊和石戒指」（Arisha, The Bear and The Stone Ring）。

掌握是優秀喜劇的根本。

最後我們還是到了外頭，到我昨天為之震撼的建築工地去拍了一場戲。一個迷路的父親拎著幾個箱子四處亂轉，然後他的老婆孩子找到了他。有一陣短暫的陽光，剛好夠拍幾次。五分鐘後，再度風雪交加。

今晚，米開朗基羅在好萊塢領奧斯卡獎。我們住的「金色鬱金香」旅館裡沒有 Canal Plus ①，所以我們看不到頒獎典禮——至少看不到凌晨四點半的直播

……

1995.3.28　星期二　第63天即倒數第2天拍攝

又一次似曾相識的感覺：我們在盧特蒂亞酒店外拍攝，這裡正是米開朗基羅在巴黎拍攝期間我們待過的旅館。我們就在他拍那一章開場戲的餐廳裡用早餐。

今天和我一起的只有幾個工作人員。我們還要拍兩個小場面，另兩次男女間的遭遇。我的兩位德國朋友，安東妮亞和伯納德演第一場。一個女子跑出地鐵，手裡的塑膠提袋破了，東西散落一地。一個好心的路人彎腰幫她收拾。起初她想拒絕他的幫助，但當她一眼瞥到他時，認出他竟是自兒時便未曾見過的夥伴。兩人緩緩站起身來，投入彼此臂彎……

就這樣。是否還是太長？要再減掉幾秒鐘很難，而且那樣對演員也太吝

①　譯注：法國最有影響力的收費電視頻道之一。

齣了。我還是盡可能讓它簡短。剪輯的時候，這一場可以用來當成我們並不存在的導演的一張照片。那樣，我可以在我想要的任何一處定格，然後從那兒繼續。

第二場是來自羅伯特·杜瓦諾①那張著名的、一對情侶在人群熙攘的巴黎街頭熱吻的照片。那幅作品看似無意間抓拍，但我推斷他是雇了演員擺拍的。在我們的這場戲裡，一個女子跳下計程車，奔向在路邊等候的一個男人，拍拍他的肩膀。男人吃驚地轉身，認出了她，他們熱情地相吻，就像杜瓦諾的照片裡一樣。米開朗基羅原本選來要在〈兩份傳真〉一章中扮演秘書的年輕女演員阿嘉莎得到了這個小角色，當作某種補償。由於她跟我們佈景設計師法布里奇奧正在談戀愛，索性就由他飾演這個男人。我可不想讓他吃飛醋……

然後我開車去機場趕飛機前往慕尼黑。我和那兒的電影學院學生合作拍攝的一部短片今晚首映。片子是關於斯克拉丹諾斯基兄弟②在德國發明電影的故事，片名叫「我自己，女兒或我們如何發明電影」③。

還是一樣，很早以前我們訂下這個日期的時候，我可沒想到我們會還沒拍完，更沒想到我得在最後一天的前夕趕過去！但我實在不能對那些學生失信。

當然，與韋納·荷索的對談很愉快，我也的確喜歡這部短片，我還從未在大銀幕上看過它。不過，影片的音樂有點太雄壯了。我想我們應該以更精簡的樂團重錄一次；也許等以後我們拍續集的時候再說吧。現在我實在沒有多餘心

① 譯注：羅伯特·杜瓦諾（Robert Doisneau，一九一二─一九九四），法國著名的攝影大師。

② 譯注：斯克拉丹諾斯基兄弟（Skladanowsky brothers），一八九五年在柏林發明了德國的第一台電影放映機。

③ 譯注：這部短片後來正式的片名叫「斯克拉丹諾斯基兄弟」或「光影魔術」。

力擔心這件事。

我真想留在巴黎，跟我的劇組在一起。

1995.3.29　星期三　第64天拍攝

最後一天。

我的拍攝結束這天，所有報紙上都登載米開朗基羅和傑克‧尼可遜（Jack Nicholson）的照片①。他們充斥於所有奧斯卡之夜的報導中，能買到的報紙我全買了，特別是義大利文的。

但我還要幾個小時才能到巴黎，而且疲憊至極。五點起床在風雪中趕到慕尼黑機場，卻發現所有航班都停飛了，我只能坐著等。要是這趟延遲害我誤了最後一天拍攝可怎麼辦？我們的服裝師伊瑟‧瓦爾茨跟我同處困境，她也一樣緊張。她昨晚在慕尼黑也有一場首映要出席，現在要跟我回巴黎。伊蓮‧雅各和文生‧培瑞茲今天要以古裝出場。

我們趕到埃克雷爾沖印廠時已近正午了，劇組在這兒等著看昨天試妝的毛片。文生的妝看起來偏紅，過於女人味，而伊蓮扮相奇怪地顯得蒼老。在趕往攝影棚拍最後一場戲之前我們檢討了必要的修正。

我們在一塊大藍幕前拍攝。電腦把我們在施凡諾亞博物館拍攝的壁畫片段顯示在一台監視器上，我們必須盡最大努力準確地把演員「鑲」進去，讓他們

① 譯注：當年米開朗基羅‧安東尼奧尼獲得奧斯卡終身成就，傑克‧尼可遜為他頒獎。

的數位影像能「融」進壁畫。

我們的第一個拍攝對象是一條灰狗，牠也要經過相同的處理。從牠的顏色和頭的形狀來說，牠是非常合適的，但僅此而已。我們沒辦法讓牠乖乖擺出和壁畫裡牠的祖先一樣的姿勢。我們整整拍了三盒十分鐘長度的大盒膠片，才得到足夠的素材讓牠在壁畫裡抬頭三秒鐘──已經很走運了。

然後繼續拍文生，感謝上帝，他現在看起來不像試妝時那麼女人味了，老實說穿上那身文藝復興時期的裝扮，他真的很俊美。當我們對好了基準點，把他的臉合到那十五世紀無名氏臉部的時候，出現詭異的現象：他的眼睛居然正好合乎形狀，他的服裝全然準確，甚至他的頭髮也和壁畫上那個人的完全一樣。之後是畫中人突然活動了，一旦壁畫的表面肌理被「移植」到文生的皮膚上，我們已能揣摩出最後的效果會是什麼樣子。

我們以四種不同構圖尺寸拍攝文生的動作。之後拍一隻手──在壁畫中，一個女子溫柔地將她的手停在一個嬰兒的頭部上方──現在她有機會觸摸他了。

伊蓮也極貼切地鑲入了她的原型，幾乎比文生還好，因為壁畫上可見的面部更少，只有眼睛和眉毛。當那眼睛第一次動作，當女子眨眼，然後扭頭看著男子──他等待著她的青睞，等了數百年──這是個令人激動得顫抖的時刻。

我曾夢想過這一情景，但是親眼看到它的「實況」真是攝人魂魄。以傳統的電影技術是無法做出這種效果的，必須在電腦上用數位技術實現。這是我頭一回

在電影中用這種設備。我只曾在幾部廣告片裡試驗過。

對伊蓮，我們拍了五種構圖尺寸。然後，在電腦上第一次看到男女在一起的畫面時，我很失望。一定是我當時取景時犯了錯：不是把男子在鏡頭裡放得太高，就是把女子放得太低了。她在她那邊的拱門下處於一個較低的位置，於是我以此為參照構圖，而不是以兩人彼此之間的位置來做關聯。即便像拍攝一幅壁畫上的靜物這麼簡單的對象，你也得謹慎。在博物館時，我沒有想到鏡頭要從一個人物切到另一個再切回來——我只是努力拍到每個人物各自最好的畫面，這就是我的失誤。但願在剪接時不會出現像現在這麼嚴重的誤差。

拍完伊蓮，我們從不同角度又多拍了些手的特寫。其一作召喚狀，其一舉起作出告誡狀食指，其一伸出去握另一隻手。

至此，還沒到九點，比製片人因我上午的遲到所預估的完工時間早了不少。

我首先要感謝的是羅比和多娜塔。傍晚時分，我們都在攝影棚外的大廳裡吃自助餐，隱隱意識到這場歷險馬上就要結束了。之後雖然還有剪輯和後期製作，但它們不會有拍攝期這樣充滿危機和艱巨。

有人撐開了音樂，我們紛紛跳起舞來。

我倒在床上，筋疲力盡。我夢見珍妮‧摩露也想從壁畫上浮現，但因為某些原因我無法如她的意。我知道往後一連幾個星期裡我都會夢到拍片過程；每

尾聲。

1995 六月初

米開朗基羅在羅馬剪輯他的章節故事；事實上他已經完成幾個星期了。我和我的老朋友，剪輯師彼得‧佩齊戈達在柏林完成了數位粗剪和最終剪輯。為了將我的「框架故事」控制在三十分鐘以內，我必須整個抽掉一場很長的戲，也就是在阿波羅電影院裡的那場。我依然非常喜歡它；這可能是我這次拍得最好的一段，當然也是最愜意也最迷人的，但它足足有八分鐘長，而且它的調性可能跟米開朗基羅相當嚴肅、時而哀傷的故事不那麼協調。我從過去的經驗知道，有時候反而最好別用你最喜愛的。三十分鐘已經接近我們議定的上限了。

米開朗基羅那部分目前大約是一百分鐘，所以合起來的長度肯定超過兩小時。製片人早有言在先，他們希望影片在兩小時之內。還有工作要幹。

我們各自的部分在羅馬合成，六月三日我們頭一次看著雙方的影片合併的結果。只有少數幾個人在場，除了米開朗基羅、恩莉卡和安德利亞，只有義大利的剪輯組、托尼諾‧居艾拉和我。

氣氛有點緊張，沒人願意事前說太多話。然後我們開始看片。我熟知我的部分，米開朗基羅對他的部分也一樣。我看過他的章節的一些粗剪片，但他後來又做了進一步修剪，所以我知道可能會有些狀況等著我。米開朗基羅是頭一次看我的框架部分。不知我的劇本他還記得多少。

他十分專心地看片，完全無法察覺他的反應，除了艾克斯市旅館前那最後一個搖臂長鏡頭時，他突然發出了憤怒的抗議：「不行！」我猜在他的盤算中，他自己的最後一個鏡頭，也就是文生的離去，將作為整部影片的終場鏡頭。看到這後頭居然還有一段，他感到惱火。

之後我向他解釋，要是敘事沒有一個結尾那就不叫故事框架了。我們沒有就這一點繼續爭論，但雙方決定明天在剪輯台上把整個影片再看一遍。

次日我們在剪片室花了數小時，但我們討論的只是配樂。前些日子恩莉卡告訴我米開朗基羅正考慮在幾處配上搖滾樂，我錄了幾卷磁帶給他，有各種不同的東西。他最喜歡范·莫里森①，想在波多費諾那章裡用上幾首──純演奏曲，而沒有范的演唱。

路西奧·達拉②將為費拉拉那一章作曲。開場音樂，以及巴黎那章的音樂尚待決定。我建議讓勞倫特·佩蒂特甘德③來作曲。或許交給 U2，他們現在才剛剛拼湊起來的電影。我們決定做一個試用拷貝，米開朗基羅可以用它試剪跟布萊恩·伊諾④正在錄音室，他們也能作點兒東西。

我們幾乎沒論及剪輯的問題。米開朗基羅顯然還需要更長的時間琢磨這部一些些片段。我理解他想用閒暇時間在剪輯台上研究這整部片子，之後再告訴我他對剪輯的建議。所以我過一週左右之後必須再來一趟。

我毫無異議地接受了米開朗基羅一個自然而然的意見：片末我們在巴黎拍

①譯注：范·莫里森（Van Morrison，一九四五─）愛爾蘭民謠歌手，音樂風格涉及面甚廣，藍調、爵士、鄉村、民謠及靈歌等風格在其作品中均有體現。

②譯注：路西奧·達拉（Lucio Dalla，一九四三─）義大利作曲家及歌手。

③譯注：勞倫特·佩蒂特甘德（Laurent Petitgand，一九五九─）法國音樂家，「咫尺天涯」及溫德斯幾部短片的作曲。

④譯注：布萊恩·伊諾（Brian Eno，一九四三─）英國音樂家，環境音樂派的先鋒，也是著名的音樂製作人（擔任過 U2 樂團數張專輯的製作人）和多媒體藝術家。

的兩個小段落，兩對情侶，然後定格成照片，看來確實令他不爽，我當場同意把它們抽掉。

離開之前，我提醒米開朗基羅，在我們合作的一開始就說定各為自己的最終剪定版負責，但我仍願意在下次見面時聽取他的任何意見。他應該理解，最後的決定權還是在我，當然，反之亦然。

傍晚坐飛機回家的時候，我有點不確定他是否仍覺得綁手綁腳，或者他果真認為整部影片應該是他說了算。要是這樣，我們的下一次見面肯定會上演鐵公雞，因為我自己對他也有一、兩個地方不甚滿意呢。我覺得彼得和夏娜之間的「激情戲」需要剪短。它的開場很好，可是一路往下發展，到最後有點難以忍受，近乎色情片了。

一週之後我回到羅馬。剪輯室裡緊張的氣氛用刀子都劃不破。米開朗基羅的剪輯師克勞迪奧先偷偷告訴我：米開朗基羅剪掉好多。

的確如此。他把引子部分中所有定格鏡頭全剪了。「導演」沒再拍任何照片。他沒遇到那個帶他進博物館的孩子。博物館那場戲本身也被剪了一半。兩個「戀人」不再從壁畫中浮現，孩子部份也所剩無幾。博物館之後，文生和伊蓮那組戲全沒了：他們倆從城堡出來，公共汽車（即他們彼此錯過）的那場，等等。接著就是「導演」在騎樓下出現。向米開朗基羅第一章的過渡段落也不能倖免。

當我滿臉疑惑望著米開朗基羅，他哀傷地望著我並指著自己：「費拉拉。」看來他不希望他的城市出現在我那部分影片裡。那是他的地盤。「弄明白，好嗎，這是我的故事，我的電影！」

費拉拉那章與第二個故事之間的過渡中，他拿掉了「導演」在鑽石宮前的第一場，還有馬切羅和愛娃‧瑪忒的整場戲。我感到驚詫莫名，但忍著不發一言。先全部看完再說。在波多費諾和巴黎的第三章之間他剪掉了馬切羅在機場的戲，反正，沒有之前他扮演漁夫的那段，這一場也沒什麼意義了。另外我早已同意去掉那之後的短小段落。在巴黎和艾克斯市的第四章之間，他徹底重剪了那列火車上那一段，拿掉了那對男女在鐵道旁的扭打，以及那位優雅女士的部分。珍妮‧摩露和扮演畫家的馬切羅那場也吹了，可那段旅館的過渡還在。不過他倒是留下了我最後一個鏡頭，旅館前面搖臂升起，拍到約翰‧馬可維奇望向窗外的那場戲。

放映結束。一片鴉雀無聲。米開朗基羅朝我看過來並聳聳肩。意思是，他比較喜歡現在這樣子。他那麼哀傷地看著我，好像慘遭蹂躪的片段不是我的而是他的章節似的。我處於震驚狀態，但還是忍不住對他苦笑。

我需要空氣，我需要思考，於是我走了出去繞了幾圈。我的框架部分所剩無幾。我的主題——「導演」四處拍照片，從中發展出故事——幾乎不復存在。馬切羅，我本打算用作電影連貫性的另一依據，現在意義不大了。還剩下

什麼？我該怎麼辦？堅持我自己的終剪權，不理會米開朗基羅的意見？從「漢密特」之後，我再也不讓任何人剪輯我拍的任何東西。那也是我開始當自己的製片人的部分原因，就是為了避免這種鳥事發生在我身上。但繼續忿忿不平下去也沒意義。我還必須給米開朗基羅一個答覆。這到底是怎麼回事兒啊？

從他屬意的剪輯版本中，米開朗基羅已向我明確表態，他說的大約是：

「別動我的電影！我的故事不需要什麼框架，它們自己就能立起來。」他無法用言語來說，他是用他剪片的行動告訴我的。

那麼為什麼我要花幾年時間投入到米開朗基羅的這場冒險？就為了讓我們兩人現在反目成仇嗎？我最初的願望，不正是要幫助他、證明他仍然有能力拍出一部電影，他的電影，也許是他的最後一部電影嗎？

我繞了一圈又一圈。然後我回去告訴米開朗基羅，我明白他的意思了，我想把他剪的片子帶回柏林，再考慮考慮。

回到柏林，我跟彼得・佩齊戈達又花了幾天工夫，重新剪輯我的框架部分。我們遵照米開朗基羅的某些意見，並徹底重剪了另外幾處。我把我的部分縮短了一半多。我不能讓博物館那場戲維持現在這部電影中這種糟糕的狀態，所以別無選擇，只能把它全部刪掉。這差不多把馬切羅從這部電影中完全刪掉了，因為我不得不把他在機場的出色表演也剪掉，它不再具有任何意義。只有他和珍對戲的那部分，失去了上下文但仍然有效，我把它重新接回去，作為我們的合作裡

僅存的一場戲。

不消說，很難向馬切羅解釋為何發生如此劇烈的變動。起初他大發雷霆，說要是只剩下一場戲，他寧可全數刪除。我非但不能怪他，相反地，我同樣對我自己也同樣失望透頂。

當我陷入絕望時，馬切羅改了口氣，大方地——主要是衝著珍妮·摩露的面子——准許我把他們合演的那場戲納入影片。我將永遠感激他的寬宏大量。要是連這一場戲也捨棄，我就真不知該怎麼辦了。也許我會把自己從整個計畫裡除名。感謝，馬切羅。你確實就是我在傑出演員的背後不斷感受到的那個可愛的人。

我們重剪了火車那段戲。整部影片現在短了二十分鐘，因為我們同樣有幾處刪剪要向米開朗基羅建議。結果是一部不一樣的電影了，真的，可能更好。我的框架故事有了一種不同的功能，但我現在願意為它的簡潔和節制背書了。

在羅馬的下一次試映，製片人到場，進行得很順利。米開朗基羅全面接受了我的「刪節版」，包括我們對他那幾部分的建議。

四週後，我們開始進行混音。影片配樂用了兩首勞倫特·佩蒂特甘德的曲子，兩首路西奧·達拉的，兩首范·莫里森的，兩首 U2 的。

又過了三個星期，這部電影於一九九五年九月三日在威尼斯首映。它的確是米開朗基羅的電影。在非常艱難的情況下，他不顧一切地為之奮鬥。他在這

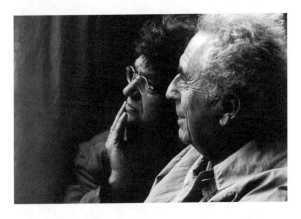

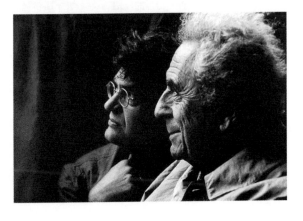

【譯後】

翻譯這冊小書時，我把「雲端上的情與慾」找出來拭去積塵，重看了兩遍。沒有經年失色的感覺，美麗仍然緩緩流淌，不時撥動身體裡閒置已久的某根神經。這一次的體驗更加有趣：循著文‧溫德斯這份拍攝日記的記述，尋找與想像那方小小畫面之外、之後的種種情形，對一部電影的理解明顯地立體而豐富起來。這是所有讀者都值得一試的，或許也是閱讀這本書的最好方式。

作為歐洲電影大師級導演，文‧溫德斯在這份日記裡很少高談藝術、概念，如若對電影術語稍有了解，誰都能輕鬆而又愉快地讀完，明白一部電影是怎樣誕生。像「雲端上的情與慾」這樣由兩位大導演合力完成的電影，至今仍是稀有的個案。這本書裡最有趣的，也正是兩個獨立而頑強的思想碰撞、衝突的過程。文‧溫德斯真是坦率，把自己的焦躁、惱怒、抱怨毫不掩飾地表露出來，有時候甚至顯得細碎，卻也正是見其真性情處。電影或任何形式的藝術，本不是什麼高深難及的物事，即便米開朗基羅‧安東尼奧尼這樣的大師，在拍攝電影的過程中時常面對的，亦都是平凡瑣碎的小問題。其實沒有誰生活在雲端，若多常人一分「藝術」這樣的字眼扯不上半點關係。其實沒有誰生活在雲端，若多常人一分天賦，往往反要拿出十倍於常人的認真、勤勉和耐力，才能將它變成看得見的果實。

似是機緣巧合，在譯稿完成不久後，我在坎城影展見到了九十二歲的米開朗基羅。他於一九六七年獲得金棕櫚大獎的影片「春光乍現」，在「經典」單元做數位修正版膠片放映，之前是一部他自己出演、不久前拍攝的十五分鐘短片向這位大師致敬。恩莉卡攙扶著米開朗基羅極其緩慢艱難地走進坎城「布紐爾」放映廳，坐在觀眾席首排中央，離我咫尺之遙。他仍然不能說話，也沒有表情，只在掌聲與閃光燈之中默默而坐，再默默離開。我很想知道蒼蒼白髮之下的那顆頭顱，是否還像十年前溫德斯感受到的那樣，做著活躍的、智慧的思考，又是在想些什麼。但這大概是我唯一一見到他的機會了。

「雲端上的情與慾」裡有一段對話，是影迷們常常提起或者引用的……〈別找我〉那章，咖啡館裡，一位年輕女子走到羅伯托面前，輕聲問道：「我在雜誌上，看到精彩的文章，想與人分享。」得到默許她開始講：

「在墨西哥，商人要遷上山頂，請了工人搬行李。走到某處，工人停下不動。商人大怒，無法叫他們繼續，也猜不透為何會停下。數小時後，工人再啟程，最後領班解釋原因：他說他們走得太快，把靈魂也丟掉了。」

「靈魂？」羅伯托不解。

「太精彩了，就像我們，我們勞碌奔波，以致失去靈魂，應該停下來等一等。」

「為什麼？」

「等我們以為無用的芝麻綠豆。」

翻譯這本書對我而言，就有點像「以為無用的芝麻綠豆」；癡迷地看電影似乎也是如此。閱讀這本書也是。

電影與翻譯，我都是半路出家，或者小半瓶醋的水準。但這種程度的好處，在於興致往往無比盎然，這也正是我完成它的動力。至於譯文中的疏漏欠缺，想必為數可觀，誠請讀者指點批評，大家共同切磋。

李宏宇

二〇〇四年六月二十八日

國家圖書館出版品預行編目資料

和安東尼奧尼一起的時光／文‧溫德斯著；李宏宇
譯──初版──臺北市：大田出版；臺北市：知己
總經銷，民96
面；公分.──(智慧田；080)

ISBN 978-986-179-070-1(平裝)

987 96015068

智慧田 080

和安東尼奧尼一起的時光

文‧溫德斯◎著
李宏宇◎譯
特別感謝審稿◎陳建銘

發行人：吳怡芬
出版者：大田出版有限公司
台北市106羅斯福路二段95號4樓之3
E-mail:titan3@ms22.hinet.net
http://www.titan3.com.tw
編輯部專線（02）23696315
傳真（02）23691275
【如果您對本書或本出版公司有任何意見，歡迎來電】
行政院新聞局版台業字第397號
法律顧問：甘龍強律師

總編輯：莊培園
主編：蔡鳳儀　編輯：蔡曉玲
企劃統籌：胡弘一　企劃行銷：蔡雨蓁
網路行銷：陳詩韻
校對：陳佩伶／陳建銘
承製：知己圖書股份有限公司‧(04)23581803
初版：2007年（民96）十月三十日
定價：新台幣 280 元

總經銷：知己圖書股份有限公司
（台北公司）台北市106羅斯福路二段95號4樓之3
電話：(02)23672044‧23672047‧傳真：(02)23635741
郵政劃撥：15060393
（台中公司）台中市407工業30路1號
電話：(04)23595819‧傳真：(04)23595493

Die Zeit mit Anotonioni © Verlag der Autoren. D-Frankfurt am Main 1995
Complex Chinese language edition arranged with Verlag der Autoren GmbH & Co., KG.
through Jia-xi Books Co., Ltd.Taiwan
Translation copyright © 2007 by Titan Publishing Co., Ltd.
國際書碼：ISBN 978-986-179-070-1 /CIP: 987 / 96015068
Printed in Taiwan